趣味摺紙
大全集

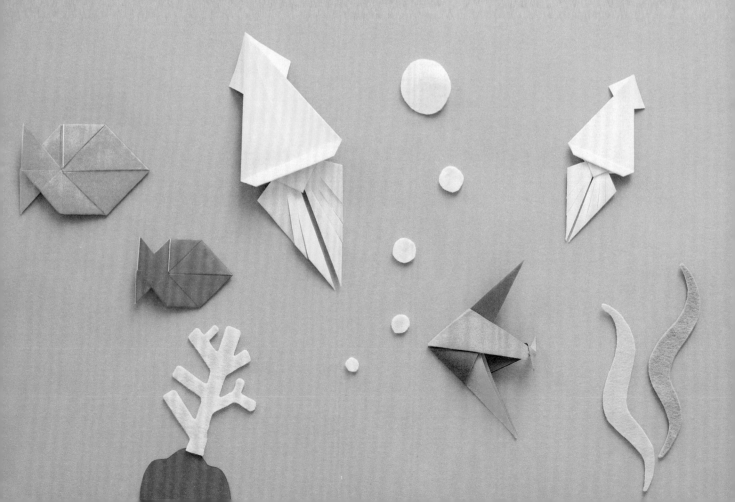

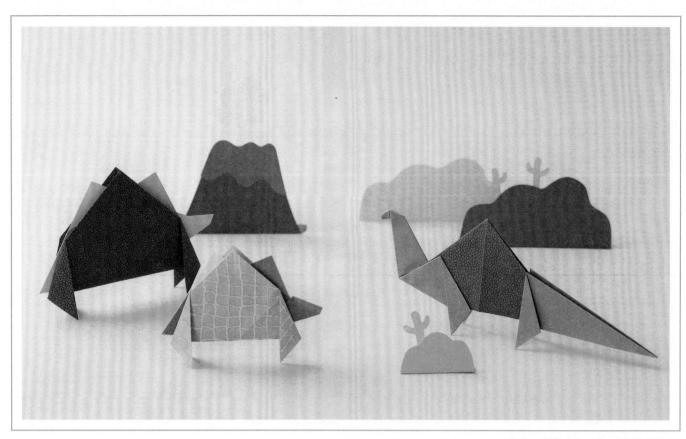

左起：劍龍（P.46）・雷龍（P.48）

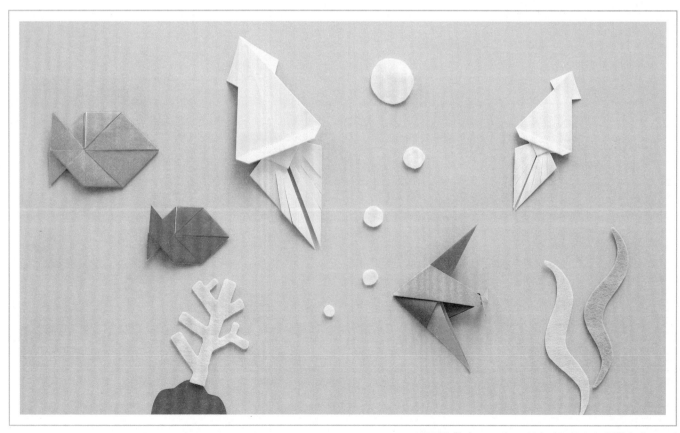

魚形信紙（P.154）・魷魚（P.62）・熱帶魚（P.60）

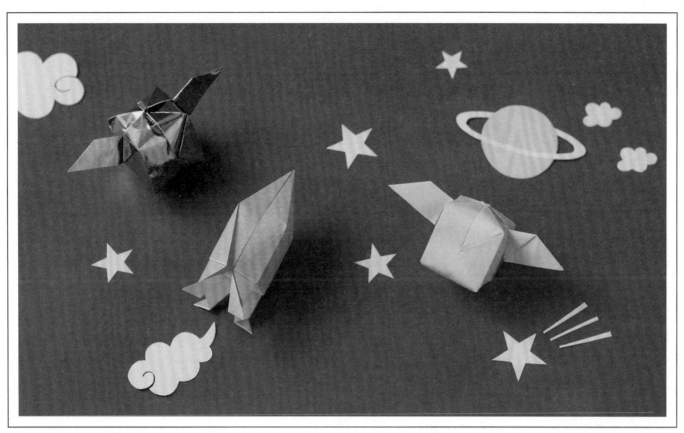

隼鳥號（P.98）・火箭（P.100）

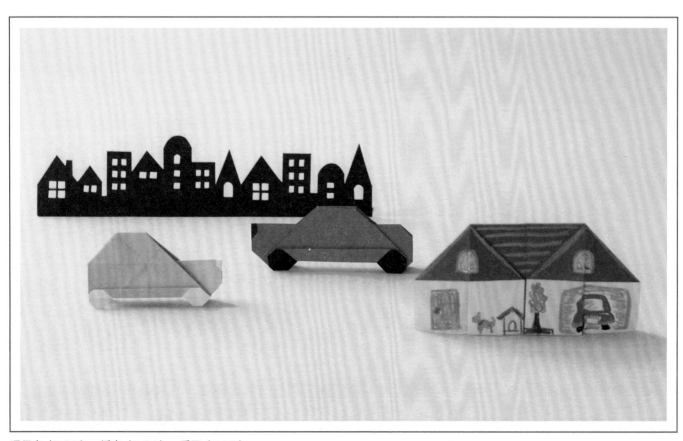

環保車（P.96）・轎車（P.94）・房子（P.16）

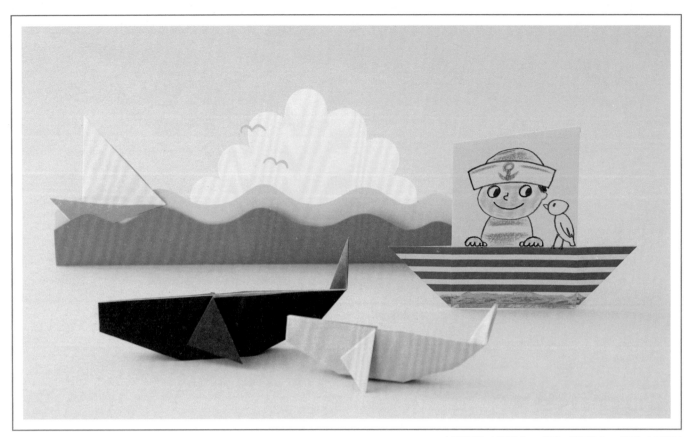

小型帆船（P.91）・鯨魚（P.70）・帆船（P.92）

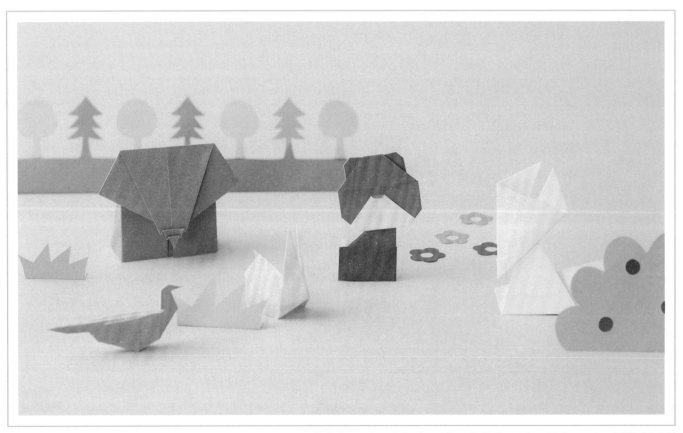

雉雞（P.80）・大象（P.40）・兔子（P.38）・熊（P.44）・狐狸（P.37）

小物盒（P.182）・卡片套（P.184）・卡片架（P.173）・筆盤（P.186）

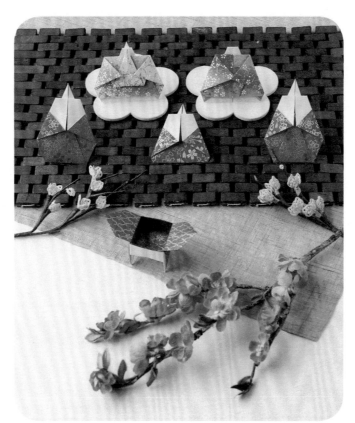

雛形人偶（P.196）
三人官女（P.198）
供盤（P.200）

5

contents

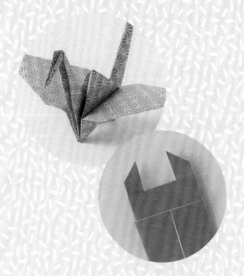

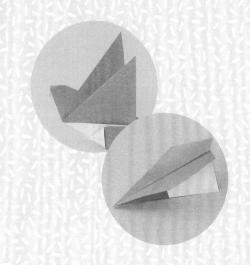

contents

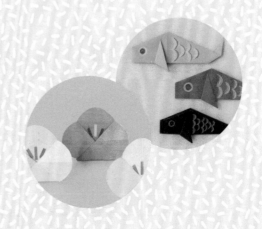

基本摺法 & 記號規則

在摺紙時參照的「摺疊圖示」中，以記號標示統一規則的摺法。

建議在此一次學會基本的摺法，實際摺製時會更好上手喔！

谷摺

依虛線往內側作摺邊摺疊起來。

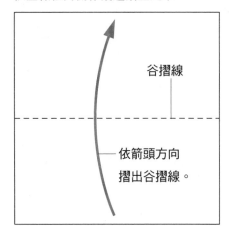

谷摺線

依箭頭方向
摺出谷摺線。

山摺

依虛線往外側作摺邊摺疊起來。

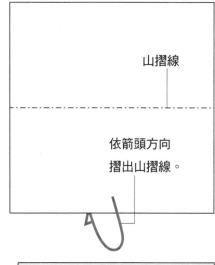

山摺線

依箭頭方向
摺出山摺線。

大尺寸紙張
該怎麼摺？

「頭盔」等可以戴的作品
需要以大尺寸的紙張進行摺疊時，
可以利用報紙或包裝紙，
裁切出大大的正方形。

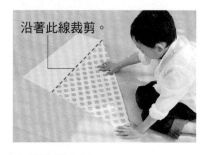

沿著此線裁剪。

❶摺疊成三角形。

❷剪下多餘的部分。

❸展開之後，
　大尺寸正方形完成了！

摺出摺線

為了下一步驟預先作出摺線的記號，
摺疊一次之後復原，摺出「摺線」。

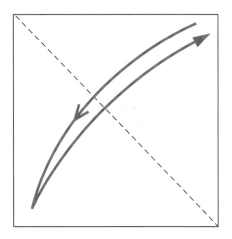

1 將虛線谷摺之後復原。

2 摺線完成！

展開後攤平

將正方形展開後攤平 將手指放入正方形 🔺 處的口袋，依箭頭的方向展開後攤平。

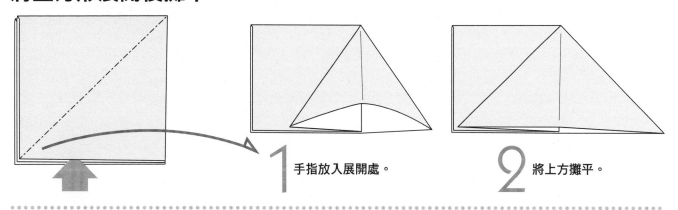

1 手指放入展開處。

2 將上方攤平。

將三角形展開後攤平 將手指放入三角形 🔺 處的口袋，依箭頭的方向展開後攤平。

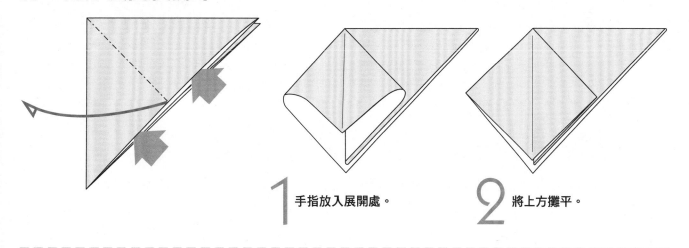

1 手指放入展開處。

2 將上方攤平。

摺疊層次 連續摺疊山摺＆谷摺，摺出往上的層次。

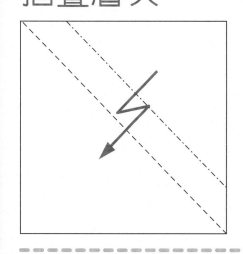

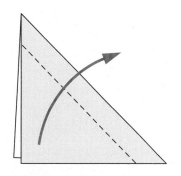

1 先依左圖摺疊谷摺線，再沿虛線往回摺。

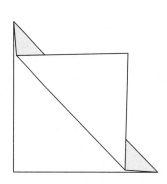

2 層次摺疊完成！

往內摺疊塞入

在兩個摺邊之間，摺疊後塞入。

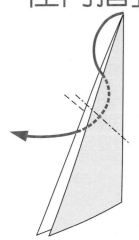 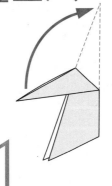 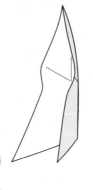 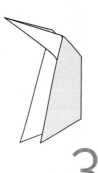 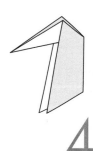

1 依左圖所示摺疊一次虛線處後復原，摺出摺線。

2 稍微展開，將摺線處的上方往內側摺疊起來。

3 再往下摺……

4 往內摺疊塞入完成！

往外翻摺

在兩個摺邊之間&外側，從中央翻摺過來。

1 依左圖所示摺疊一次虛線處後復原，摺出摺線。

2 稍微展開，將摺線處的上方往外側翻摺。

3 往外翻摺，完成！

錯位摺疊

翻摺出摺疊過的面的另一面。

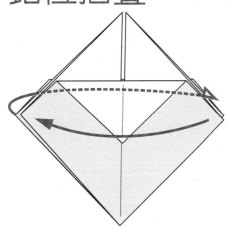 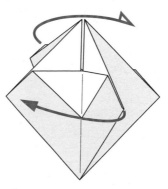

1 將裡側的一側面往左摺，外側的一側面往右摺。

2 呈現出另一面的模樣。

Part 1

經典款の摺紙樣式

杯子
P.14

錢包
P.15

房子
P.16

風琴
P.16

頭盔
P.18

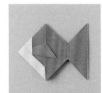
金魚
P.19

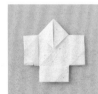
隨從
P.20

袴
P.21

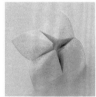
東南西北
P.22

甩紙炮
P.23

畫片
P.24

旋轉陀螺
P.25

手裏劍
P.26

雙船
P.28

風車
P.29

獨桅帆船
P.30

小船
P.31

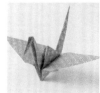
鶴
P.32

氣球
P.34

杯子

以翻摺回來的顏色表現出果汁的口味，是很有趣的作品。
摺製多件後，大家一起乾——杯吧！

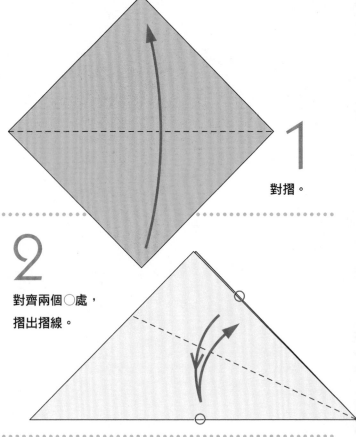

1

對摺。

2

對齊兩個○處，
摺出摺線。

3 將○處與○處對齊&
摺疊起來。

4

將○處與○處對齊&
摺疊起來。

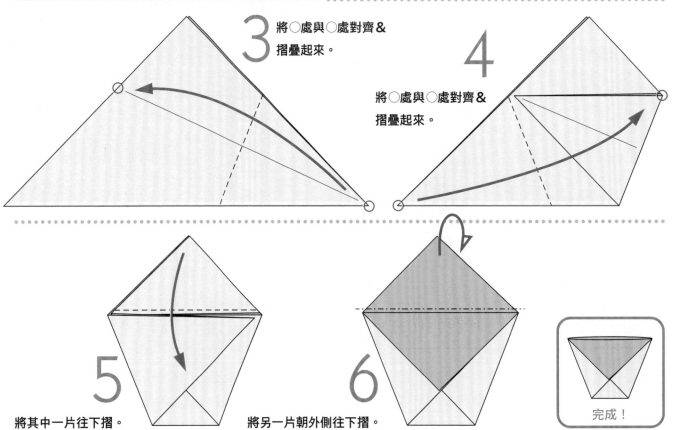

5

將其中一片往下摺。

6

將另一片朝外側往下摺。

完成！

錢包

放入玩具鈔票,來玩扮家家酒遊戲吧!
把喜歡的卡片放入也不錯呢!

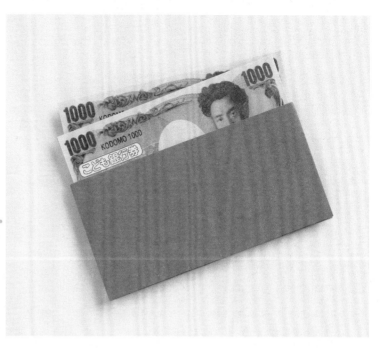

1 摺出摺線。

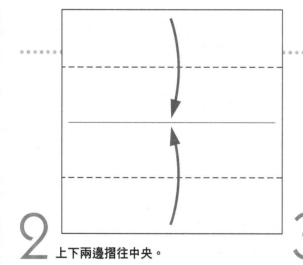

2 上下兩邊摺往中央。

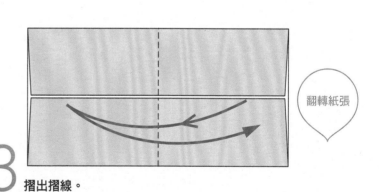

3 摺出摺線。

翻轉紙張

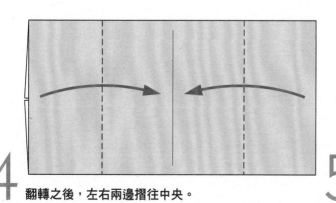

4 翻轉之後,左右兩邊摺往中央。

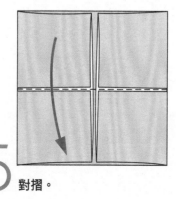

5 對摺。

完成!

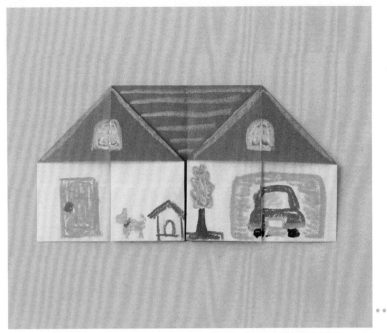

房子

並排兩個屋頂的房子。
畫上門＆窗戶，
製作出屬於自己的房子吧！

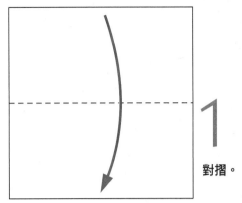

1 對摺。

2 摺出摺線。

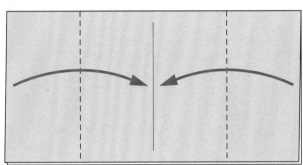

3 左右兩邊摺往中央。

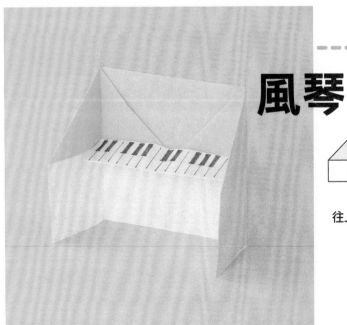

風琴

從「房子」變形成可站立的立體摺紙。
畫上鍵盤後，
好像能聽見美妙的旋律呢！

摺出房子。

往上摺。

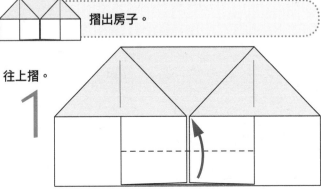

1

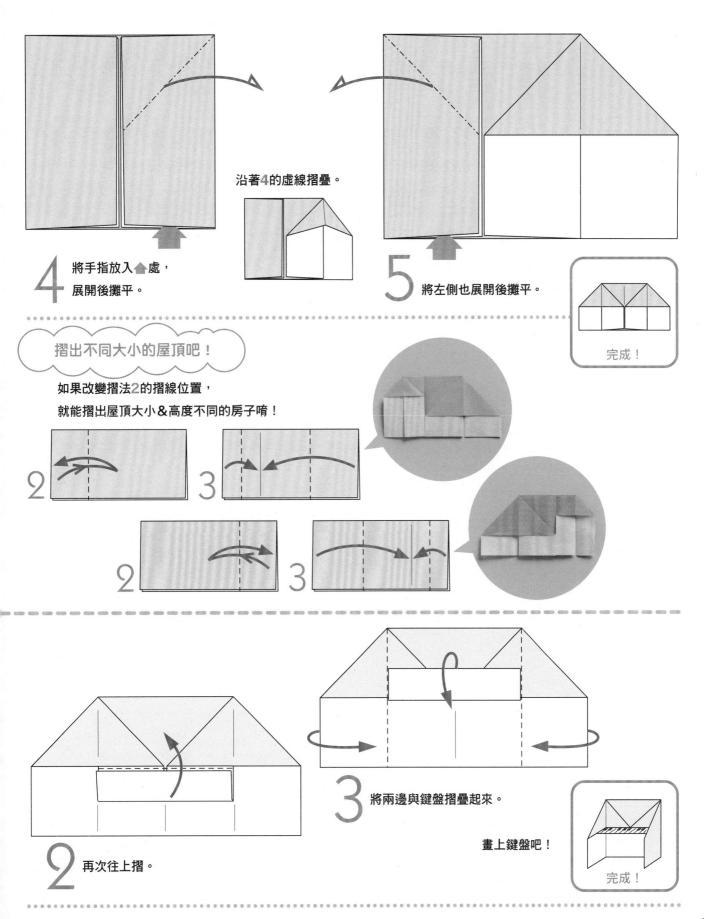

沿著**4**的虛線摺疊。

4 將手指放入⬆處，
展開後攤平。

5 將左側也展開後攤平。

完成！

摺出不同大小的屋頂吧！

如果改變摺法**2**的摺線位置，
就能摺出屋頂大小&高度不同的房子唷！

2

3

2

3

2 再次往上摺。

3 將兩邊與鍵盤摺疊起來。

畫上鍵盤吧！

完成！

17

頭盔

武士戰鬥時頭戴的防具。
以大尺寸的紙張摺製起來，戴在頭上或許也不錯喔！

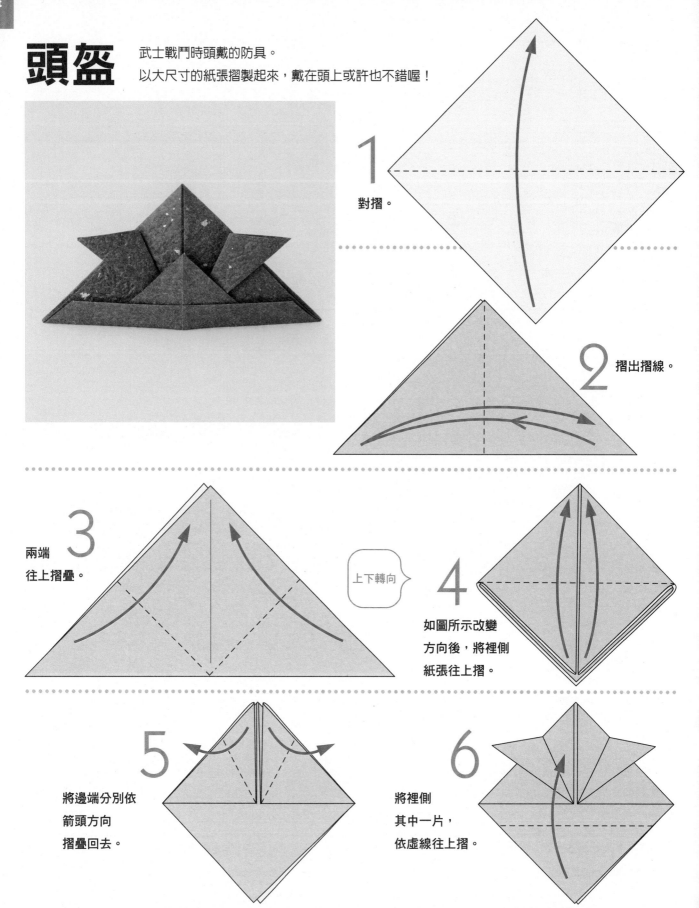

1 對摺。

2 摺出摺線。

3 兩端往上摺疊。

上下轉向

4 如圖所示改變方向後，將裡側紙張往上摺。

5 將邊端分別依箭頭方向摺疊回去。

6 將裡側其中一片，依虛線往上摺。

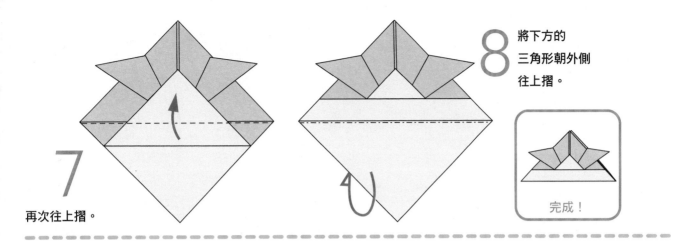

7 再次往上摺。

8 將下方的三角形朝外側往上摺。

完成！

金魚

將「頭盔」完全變身！
將尾巴從身體周圍翻摺出來是特色作法。

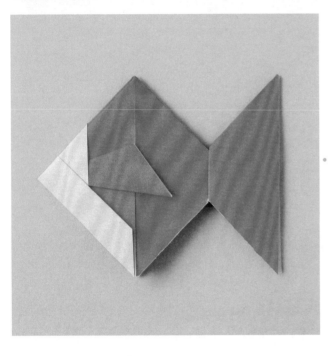

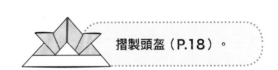

摺製頭盔（P.18）。

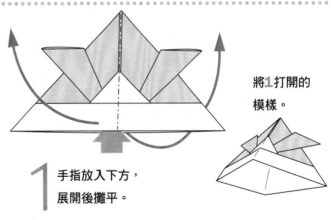

1 手指放入下方，展開後攤平。

將1打開的模樣。

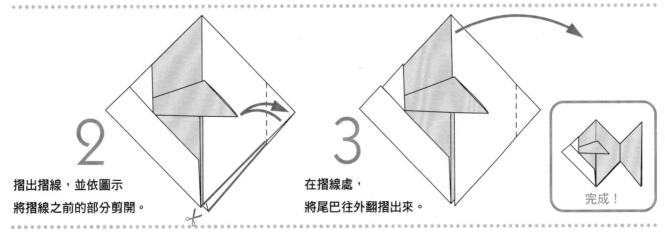

2 摺出摺線，並依圖示將摺線之前的部分剪開。

3 在摺線處，將尾巴往外翻摺出來。

完成！

隨從

從前作為領主行列的領頭者。

將邊角往正中央重覆摺入三次製作而成。

1 摺出2條摺線。

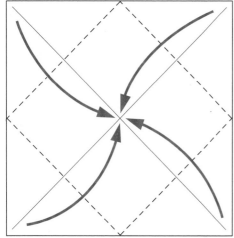

2 將邊角往正中央摺入。

2 摺疊完成。

翻轉紙張

3 翻轉紙張後，再次將邊角往正中央摺入。

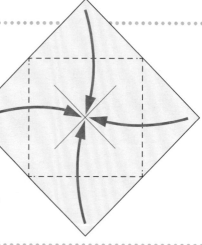

3 摺疊完成。

翻轉紙張

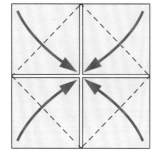

4 翻轉紙張後，再次將邊角往正央摺入。

4 摺疊完成。

翻轉紙張

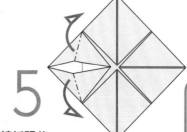

5 翻轉紙張後，將口袋展開後攤平。只留下一個不展開，其餘摺法皆同。

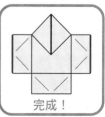

完成！

袴

為「隨從」的變形。穿入「隨從」，組合起來吧！

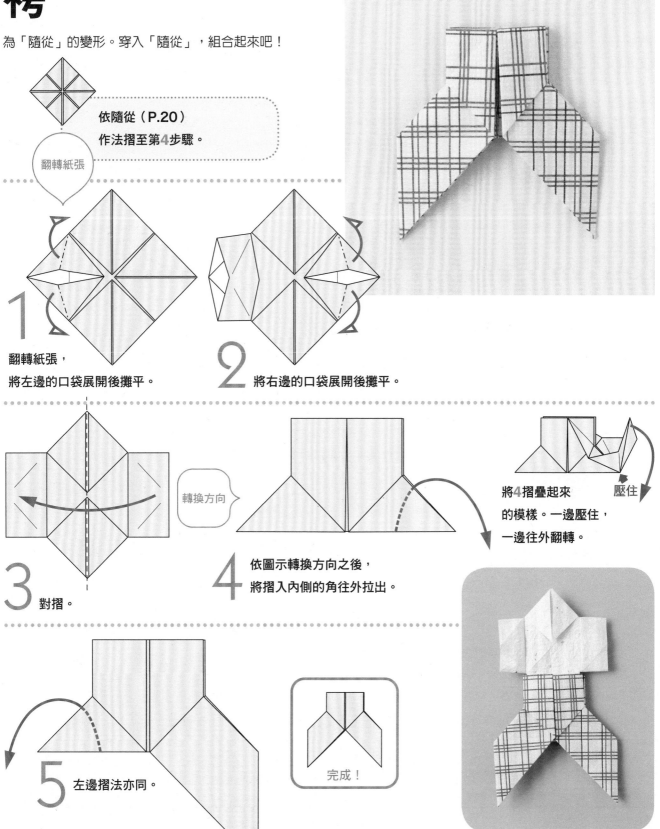

依隨從（**P.20**）
作法摺至第**4**步驟。

翻轉紙張

1 翻轉紙張，
將左邊的口袋展開後攤平。

2 將右邊的口袋展開後攤平。

3 對摺。

轉換方向

4 依圖示轉換方向之後，
將摺入內側的角往外拉出。

將**4**摺疊起來
的模樣。一邊壓住，
一邊往外翻轉。

壓住

5 左邊摺法亦同。

完成！

東南西北

將手指從下方套入,縱向、橫向移動的開合。
還可以用來玩占卜遊戲喔!

依隨從(P.20)作法摺至第3步驟。

東西南北
占卜遊戲

❶摺至2時,
在每一個三角形上
寫上1個數字。

❷將紙張翻開,
於內側畫上8個
喜歡的圖案。

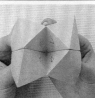
❸以朋友的姓名進行占卜也ok!
將它縱向、橫向移動的開合,
停住時,從看到的數字之中
選擇1個喜歡的。

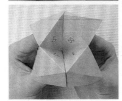
❹選中數字的內側,
就是今日的幸運指標!

1 摺出摺線。

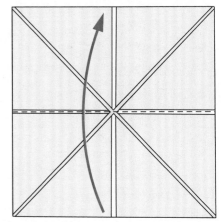

2 對摺。

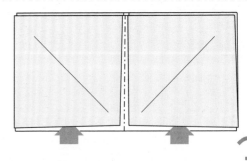

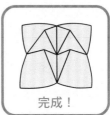
完成!

3 將兩隻手的拇指&
食指放入下方的
四個口袋中。

甩紙炮

大力地下甩使中間的紙張打開時，
會發出「啪」地很大一聲。可以重覆摺疊玩很多次。

以包裝紙或報紙等長方形的紙張摺製。

1 摺出摺線。

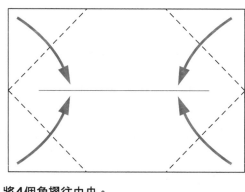

2 將**4**個角摺往中央。

3 對摺。

4 對摺。

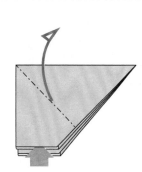

5 將手指放入 ▲ 處，
展開後攤平。

握住★處，氣勢十足地
往下甩！

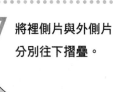

7 將裡側片與外側片
分別往下摺疊。

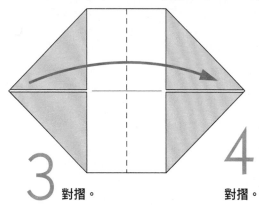

6 另一側也以相同摺法，
展開後攤平。

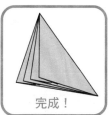

完成！

23

畫片

舊時的遊戲,以兩張色紙摺疊&組合而成。
作好之後,跟朋友一起對戰吧!

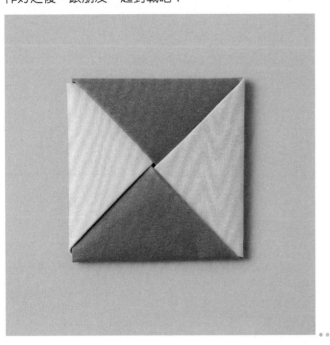

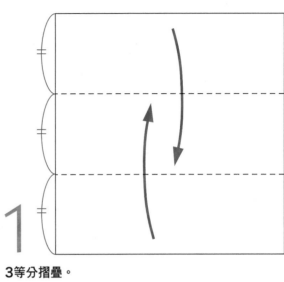

1 3等分摺疊。

2 如圖所示
分別摺疊邊角。

3 將不同顏色的紙張,
分別依步驟**1**至**2**摺疊。

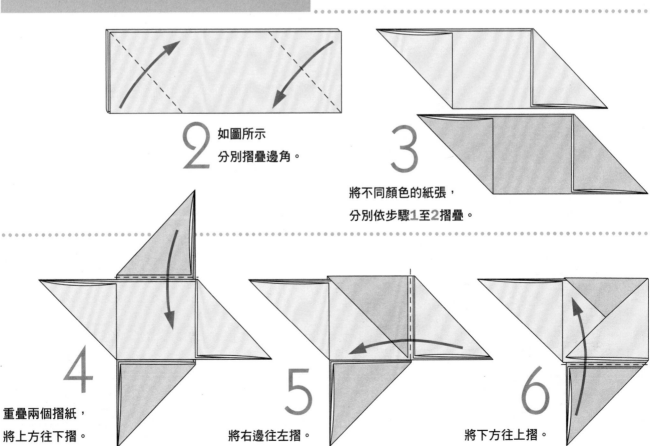

4 重疊兩個摺紙,
將上方往下摺。

5 將右邊往左摺。

6 將下方往上摺。

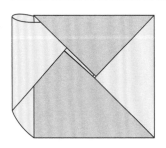

7 將左邊往右摺。

8 將左邊的邊角往中央塞入。

完成！

利用摺疊完成的畫板，
將對手的畫板翻轉過來吧！

嘿！

呀！

旋轉陀螺

將「畫板」穿過繩子製作而成的陀螺。
以扭擰繩子後的力道，使陀螺一邊旋轉，
一邊發出嗡嗡的聲音。

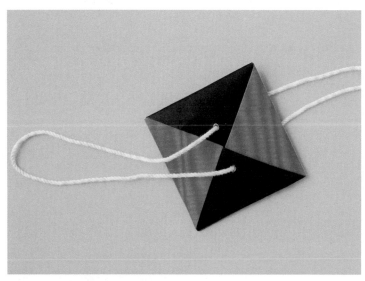

此作品請以24cm的正方形紙張&
大約60cm長的繩子進行製作。

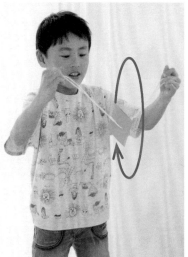

在畫板上
打兩個洞，
穿過繩子。

❶手持繩圈兩端，
將陀螺大幅度的旋轉，
使繩子扭擰起來。

❷拉直繩子後漸漸放鬆，
就會產生嗡嗡的聲響，
陀螺也會旋轉起來。

手裏劍

啾啾——地射出去,忍者變身!
試著以兩張不同顏色的色紙摺疊吧!

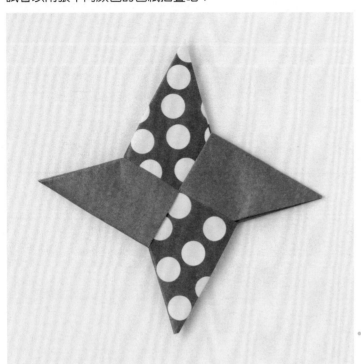

1
摺出2條摺線。

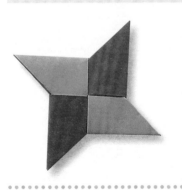

2
上下摺往中央摺線。

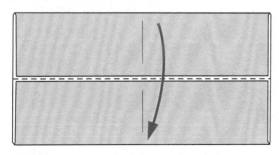

3 對摺。

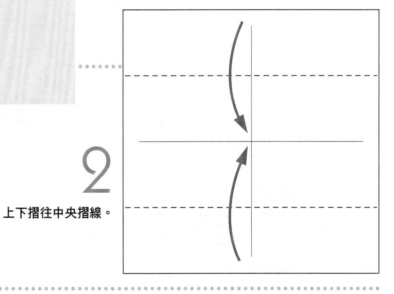

4
將邊角摺起。
兩張的摺疊方向不同,請分別依圖示摺疊。

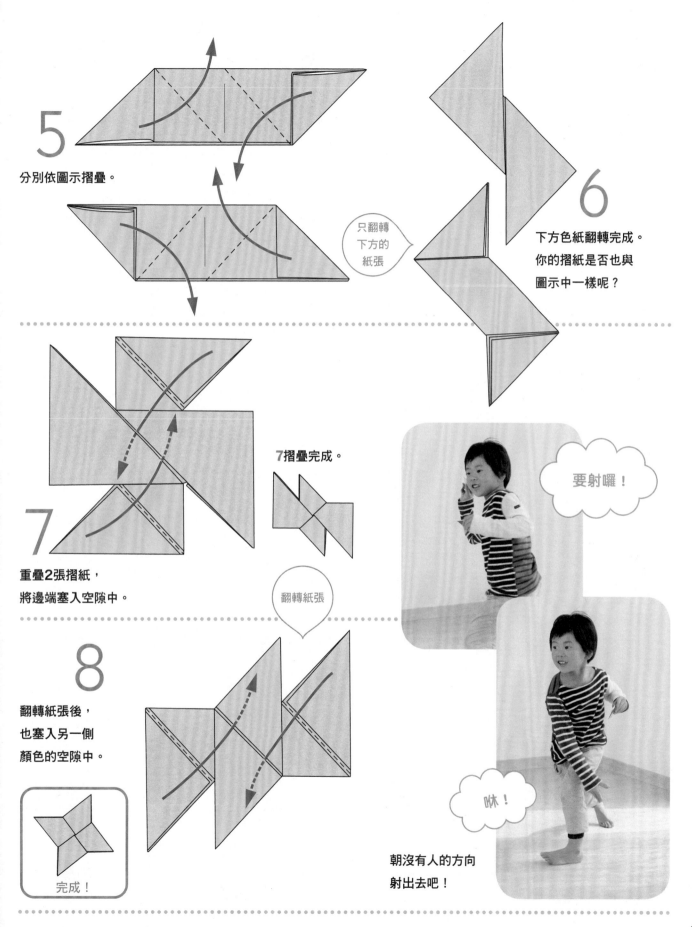

5

分別依圖示摺疊。

只翻轉
下方的
紙張

6

下方色紙翻轉完成。
你的摺紙是否也與
圖示中一樣呢？

7摺疊完成。

7

重疊2張摺紙，
將邊端塞入空隙中。

翻轉紙張

要射囉！

8

翻轉紙張後，
也塞入另一側
顏色的空隙中。

完成！

咻！

朝沒有人的方向
射出去吧！

雙船

兩艘船身連接在一起的「雙船」。
以此摺疊過程為基礎作出變形作品的有很多喔！
是摺紙作品的基礎之一。

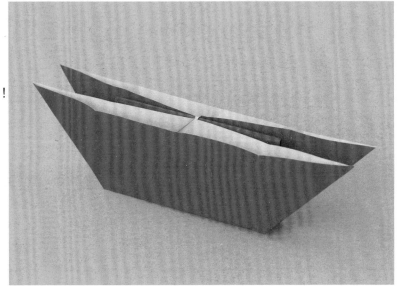

1 摺出2條摺線。

2 對齊摺線，
左右摺往中央。

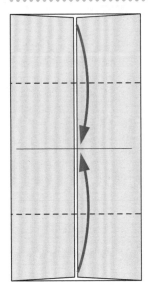

3 對齊摺線，
上下摺往中央。

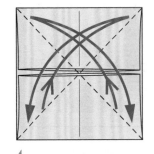

4 斜斜地摺出2條
摺線。

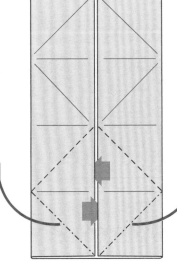

5 摺疊中的模樣。

5 復原至圖示形狀，
再將下方展開後攤平。

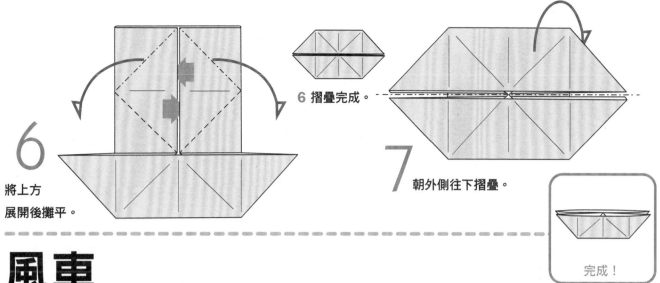

6 將上方
展開後攤平。

6 摺疊完成。

7 朝外側往下摺疊。

完成！

風車

從「雙船」的摺疊過程中變形的摺紙。
連接上把手後，吹氣時就會一圈一圈旋轉起來。

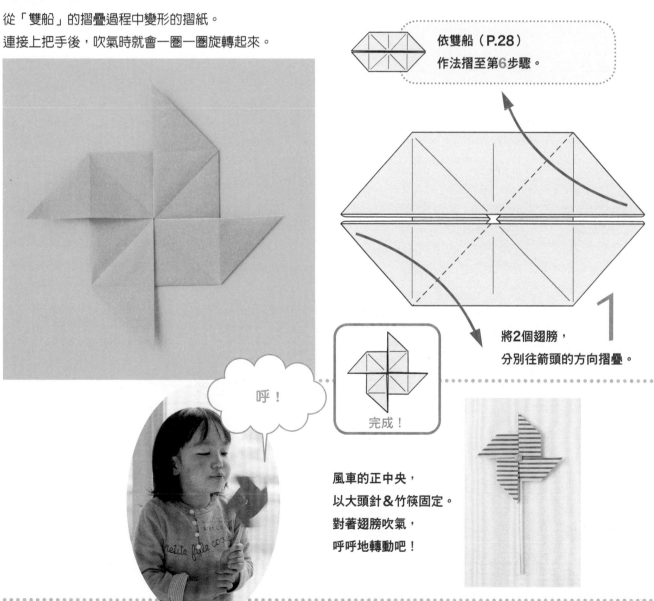

依雙船（P.28）
作法摺至第**6**步驟。

1 將2個翅膀，
分別往箭頭的方向摺疊。

呼！

完成！

風車的正中央，
以大頭針＆竹筷固定。
對著翅膀吹氣，
呼呼地轉動吧！

獨桅帆船

以「雙船」摺法摺疊，改造成掛有風帆的船。
是一種障眼法遊戲的摺紙。

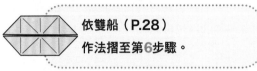

依雙船（P.28）
作法摺至第**6**步驟。

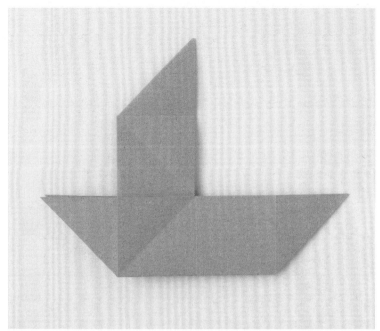

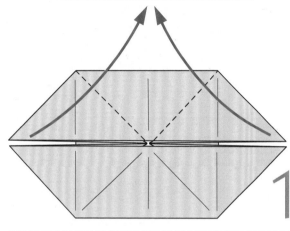

1 只將上方
依箭頭方向摺疊。

1 摺疊完成。

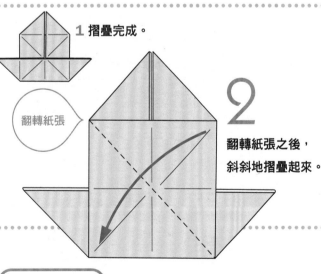

翻轉紙張

2
翻轉紙張之後，
斜斜地摺疊起來。

完成！

風帆の玩法

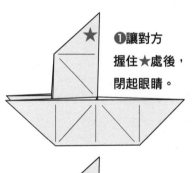

❶讓對方
握住★處後，
閉起眼睛。

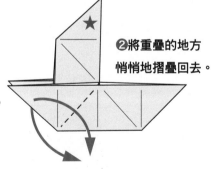

❷將重疊的地方
悄悄地摺疊回去。

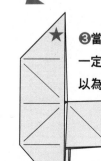

❸當對方睜開眼睛時，
一定會驚嘆不可思議，
以為是握在不同地方呢！

小船

細長形小船。
只要小心地摺疊細部摺痕，就能夠完成漂亮的作品。

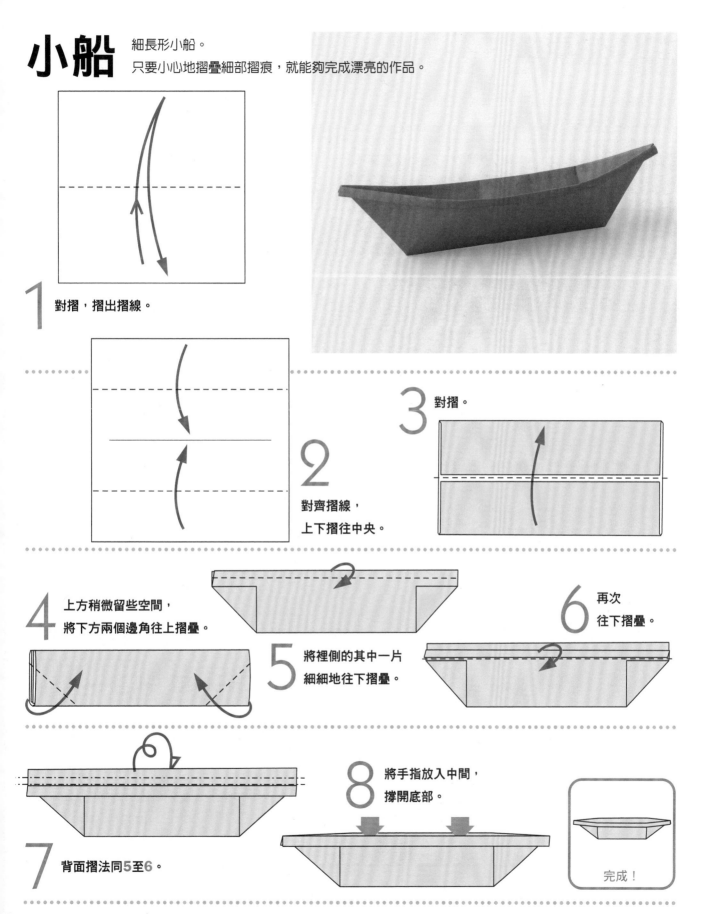

1 對摺，摺出摺線。

2 對齊摺線，
上下摺往中央。

3 對摺。

4 上方稍微留些空間，
將下方兩個邊角往上摺疊。

5 將裡側的其中一片
細細地往下摺疊。

6 再次
往下摺疊。

7 背面摺法同5至6。

8 將手指放入中間，
撐開底部。

完成！

鶴

大幅展開的翅膀相當地美麗，是摺紙的代表作品。
鳥喙&尾巴的尖端請小心地摺疊。

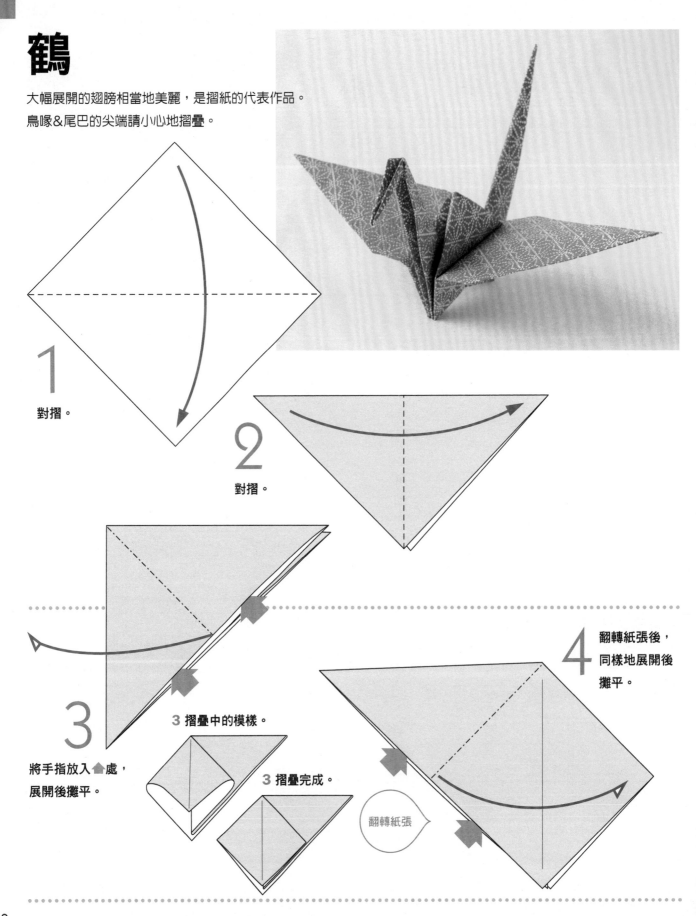

1 對摺。

2 對摺。

3 將手指放入 ☝ 處，
展開後攤平。

3 摺疊中的模樣。

3 摺疊完成。

翻轉紙張

4 翻轉紙張後，
同樣地展開後
攤平。

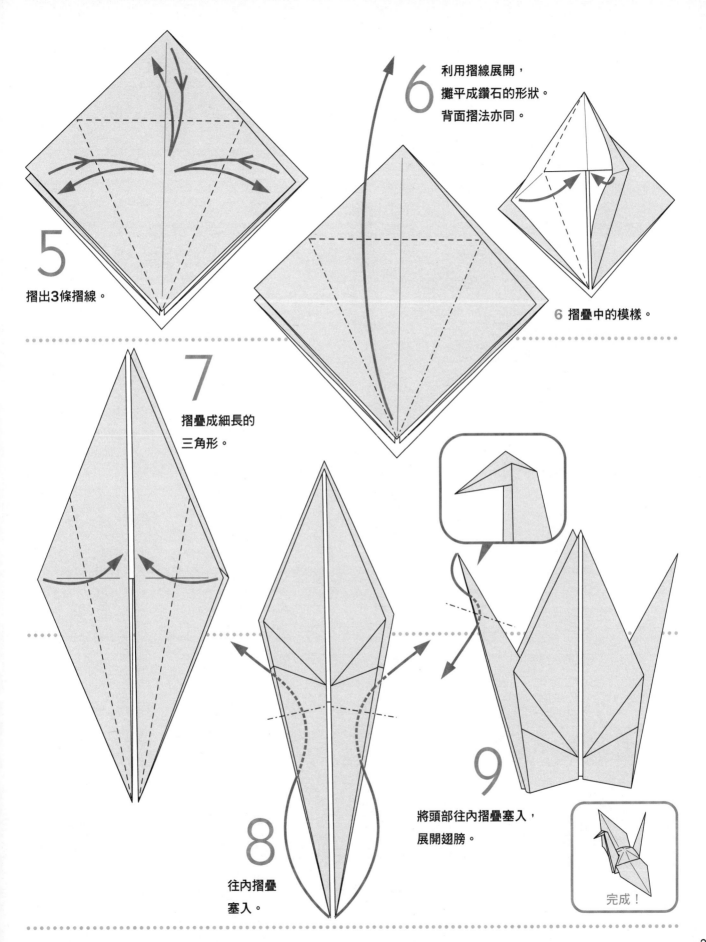

5 摺出3條摺線。

6 利用摺線展開，攤平成鑽石的形狀。背面摺法亦同。

6 摺疊中的模樣。

7 摺疊成細長的三角形。

8 往內摺疊塞入。

9 將頭部往內摺疊塞入，展開翅膀。

完成！

氣球

摺疊完成之後就立刻吹氣膨脹吧！
可以平放在手中砰砰砰地玩耍，是傳統的摺紙技法。

1 對摺。

2 再次對摺。

3 將手指放入 ⬆ 處，
展開後攤平。

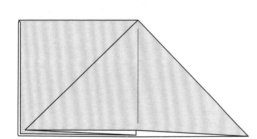

4 背面也是相同地
展開後攤平。

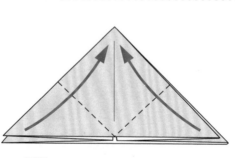

5 兩個邊角往上摺。
背面摺法亦同。

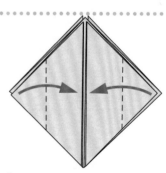

6 邊角往正中央摺入。

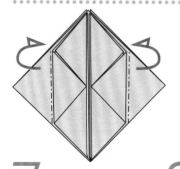

7 背面摺法亦同。

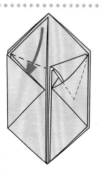

8 將上端塞入口袋中間。

9 以相同摺法摺製後側，
再從下方的孔洞吹氣。

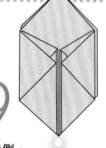

吹氣膨脹吧！

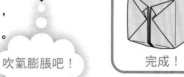

完成！

動物＆昆蟲の摺紙

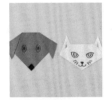

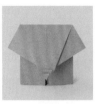
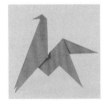

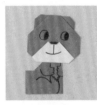
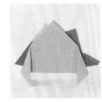
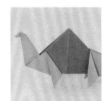

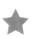
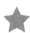
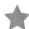
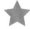

狗＆貓

三角垂耳狗＆靈敏立耳貓。
摺疊完成之後，就畫上眼睛＆鬍鬚吧！

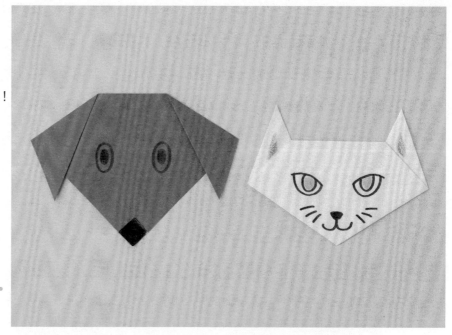

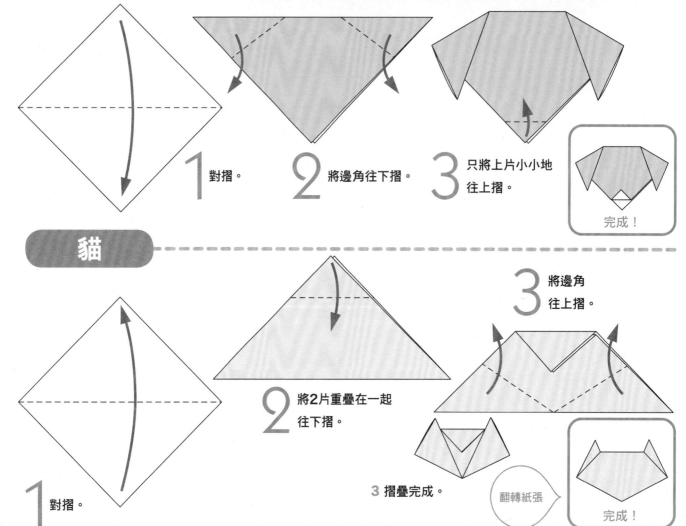

狗

1 對摺。

2 將邊角往下摺。

3 只將上片小小地往上摺。

完成！

貓

1 對摺。

2 將2片重疊在一起往下摺。

3 將邊角往上摺。

3 摺疊完成。

翻轉紙張

完成！

狐狸

取兩張色紙，分別摺疊頭部&身體。
依照組合角度不同，可以有很多種不同的表現方式。

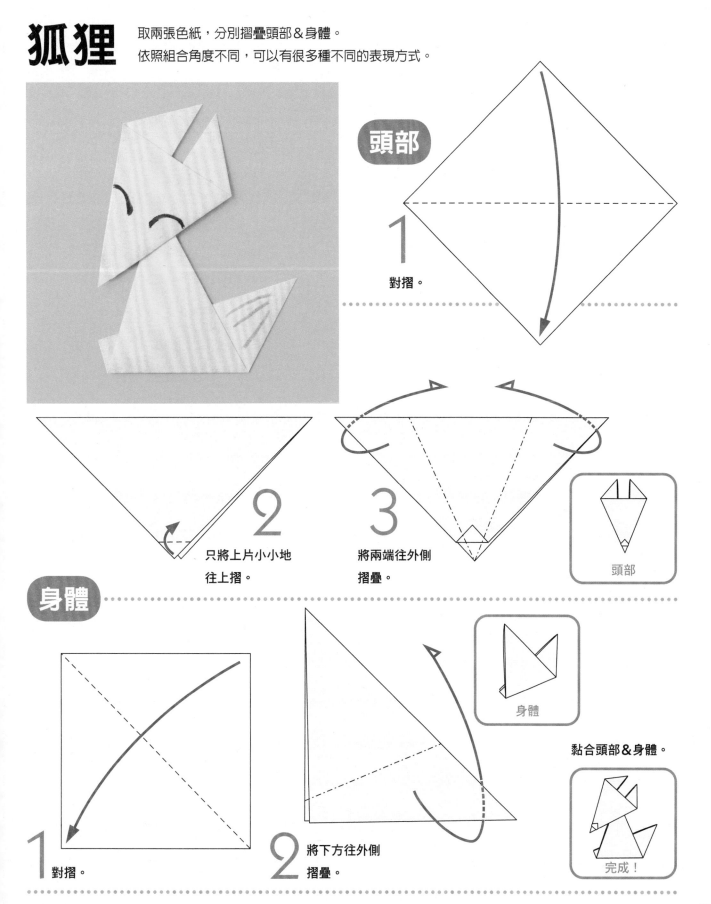

頭部

1 對摺。

2 只將上片小小地
往上摺。

3 將兩端往外側
摺疊。

頭部

身體

1 對摺。

2 將下方往外側
摺疊。

身體

黏合頭部&身體。

完成！

兔子

以剪刀剪開長長的耳朵。
稍微突出一些的尾巴，真是可愛呢！

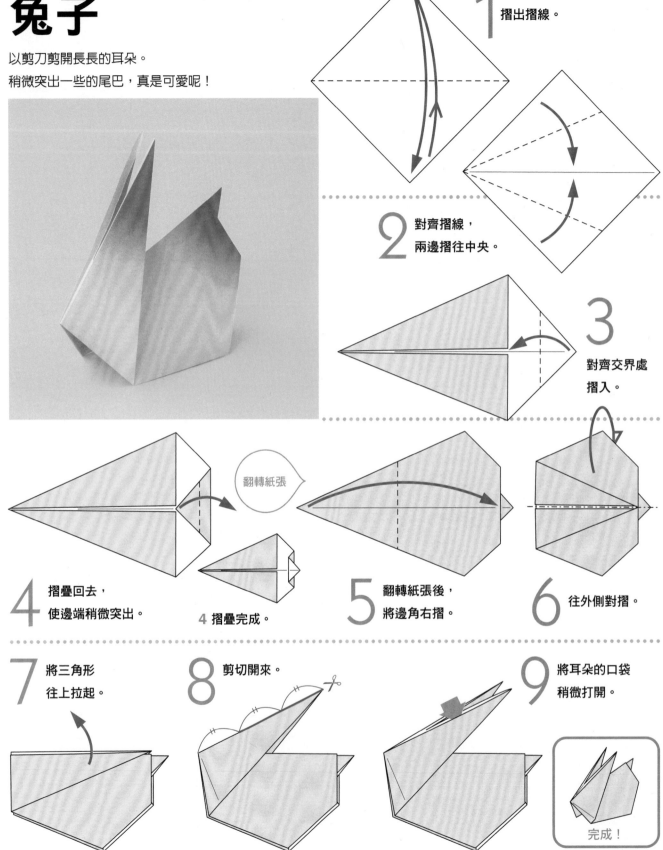

1 摺出摺線。

2 對齊摺線，
兩邊摺往中央。

3 對齊交界處
摺入。

4 摺疊回去，
使邊端稍微突出。

翻轉紙張

4 摺疊完成。

5 翻轉紙張後，
將邊角右摺。

6 往外側對摺。

7 將三角形
往上拉起。

8 剪切開來。

9 將耳朵的口袋
稍微打開。

完成！

豬

朝上的鼻子，似乎聽得到嘓嘓的叫聲。
尾巴的摺法稍微困難，請依圖示仔細摺製。

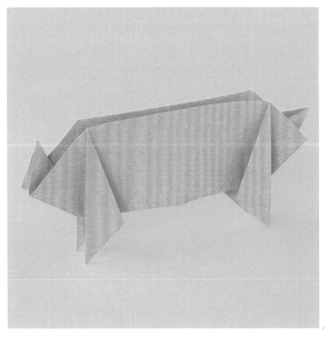

依雙船（P.28）
作法摺至第4步驟。

轉換方向

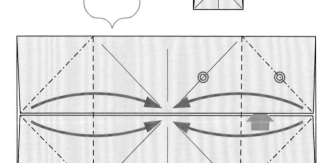

1 展開至圖示形狀之後，
將◎與◎對齊，
展開後攤平。

1 摺疊中的模樣。

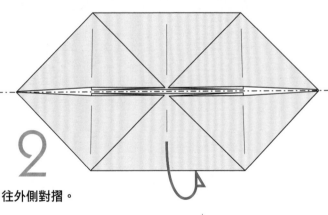

2 往外側對摺。

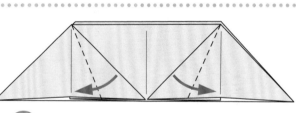

3 對齊摺線摺疊。背面摺法亦同。

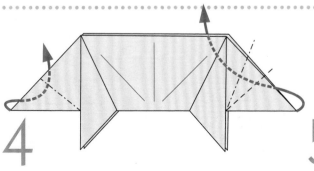

4 左邊為頭部，往內摺疊塞入。
右邊為尾巴，先沿著虛線摺疊。

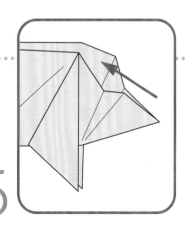

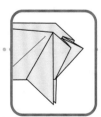

5 摺疊中的模樣。

完成！

5 往上提起尾巴。
將中間打開，尾巴往內摺疊塞入。

大象

大大的耳朵搖晃著,慢吞吞地前進。
摺出鼻子層次是一大重點。

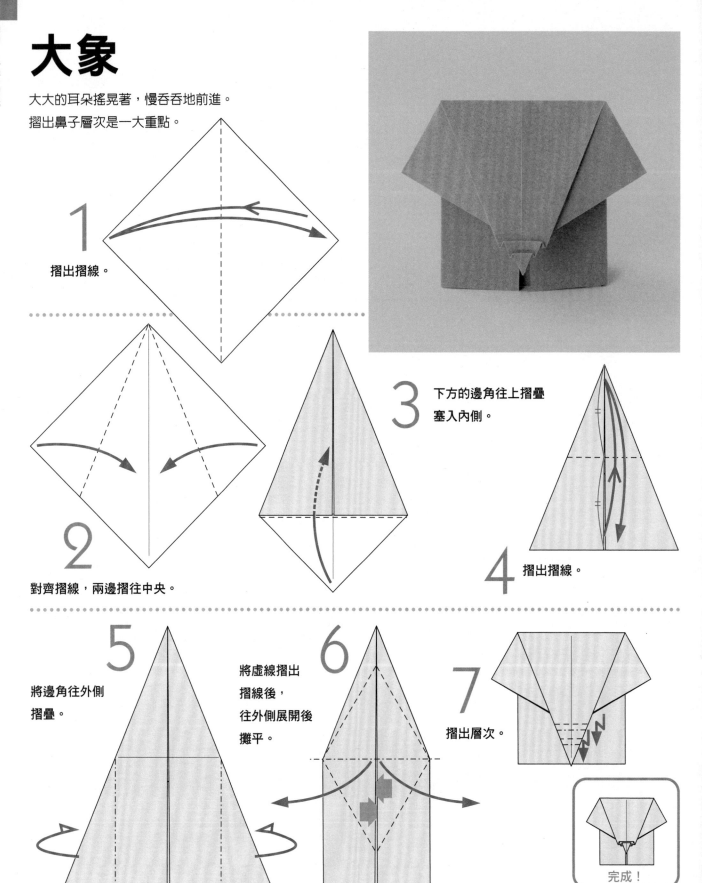

1 摺出摺線。

2 對齊摺線,兩邊摺往中央。

3 下方的邊角往上摺疊
塞入內側。

4 摺出摺線。

5 將邊角往外側
摺疊。

6 將虛線摺出
摺線後,
往外側展開後
攤平。

7 摺出層次。

完成!

馬

以四隻腳穩穩站立的姿態相當地帥氣！
頭部＆尾巴皆往內摺疊塞入。

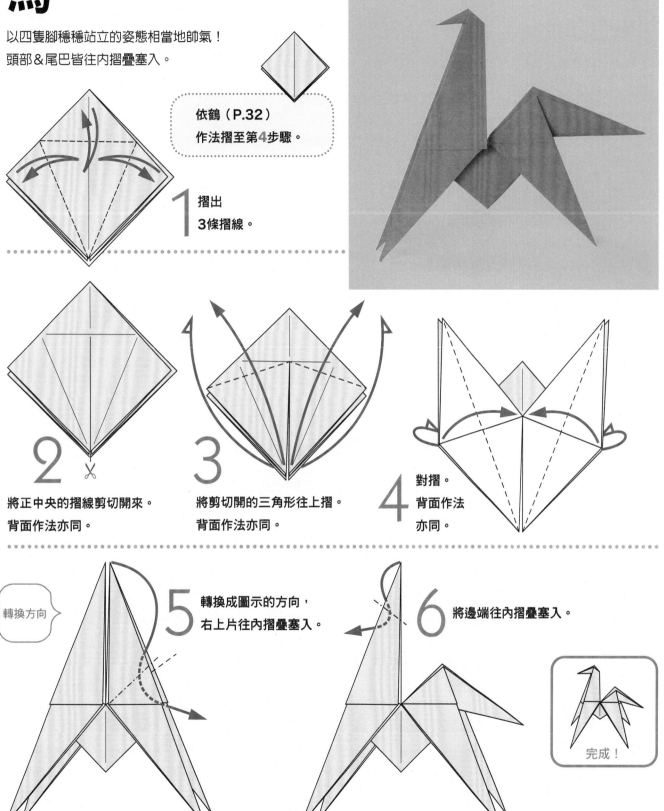

依鶴（P.32）
作法摺至第4步驟。

1 摺出
3條摺線。

2 將正中央的摺線剪切開來。
背面作法亦同。

3 將剪切開的三角形往上摺。
背面作法亦同。

4 對摺。
背面作法
亦同。

轉換方向

5 轉換成圖示的方向，
右上片往內摺疊塞入。

6 將邊端往內摺疊塞入。

完成！

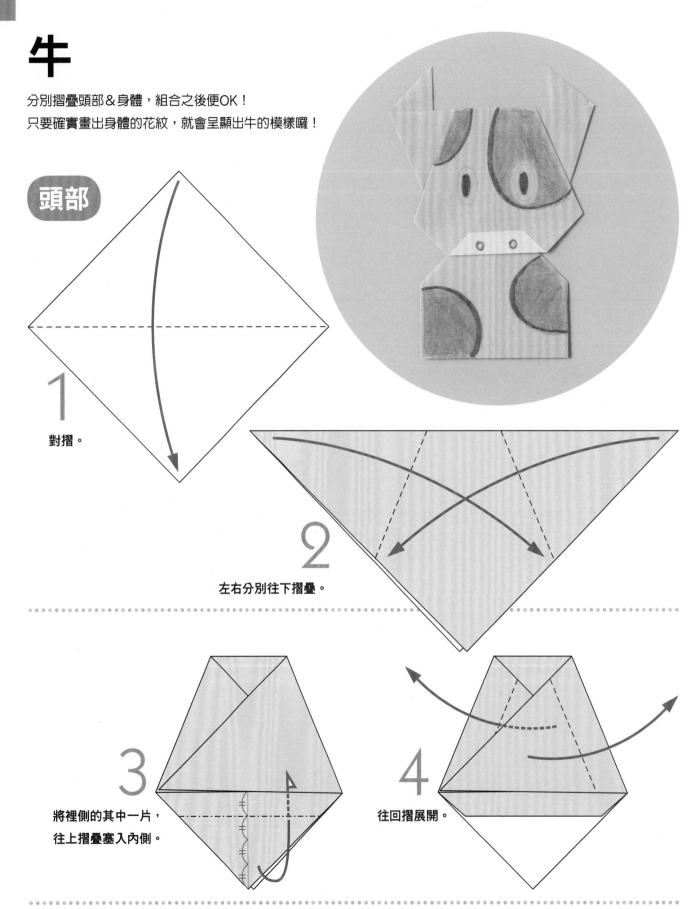

牛

分別摺疊頭部＆身體，組合之後便OK！
只要確實畫出身體的花紋，就會呈顯出牛的模樣囉！

頭部

1
對摺。

2
左右分別往下摺疊。

3
將裡側的其中一片，
往上摺疊塞入內側。

4
往回摺展開。

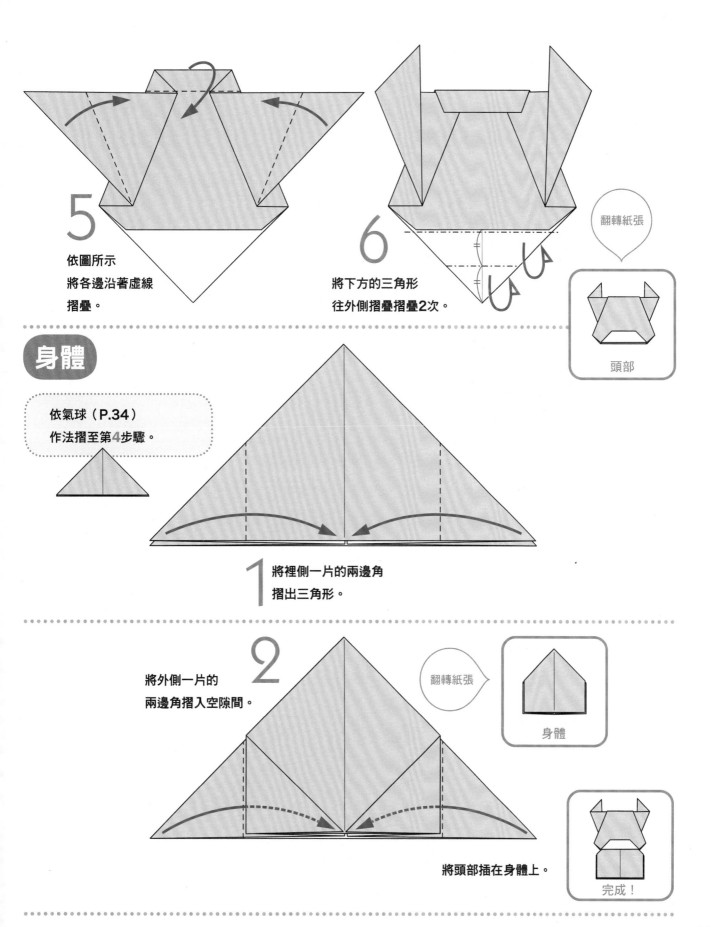

5 依圖所示
將各邊沿著虛線
摺疊。

6 將下方的三角形
往外側摺疊摺疊2次。

翻轉紙張

頭部

身體

依氣球（P.34）
作法摺至第4步驟。

1 將裡側一片的兩邊角
摺出三角形。

2 將外側一片的
兩邊角摺入空隙間。

翻轉紙張

身體

將頭部插在身體上。

完成！

熊

使用兩張色紙，分別摺疊頭部&身體。

完成之後，再畫上眼睛、嘴巴、手腳吧！

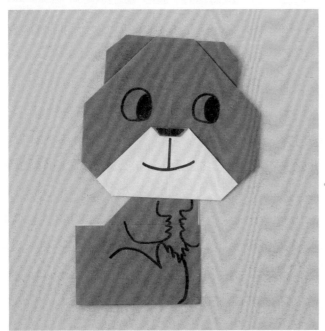

身體

1

摺出
2條摺線。

2

將上方的邊角摺入中央。

3

稍微重疊後
往上摺疊。

4

往外側對摺疊。

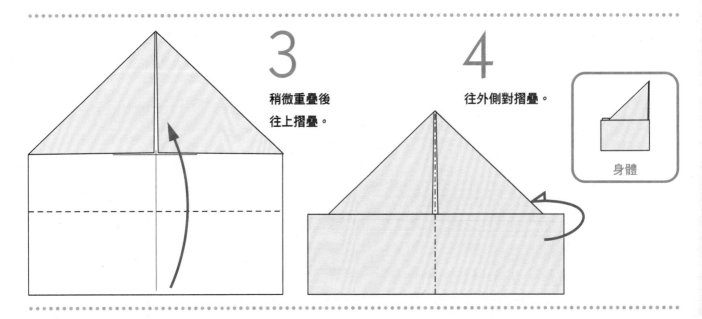

身體

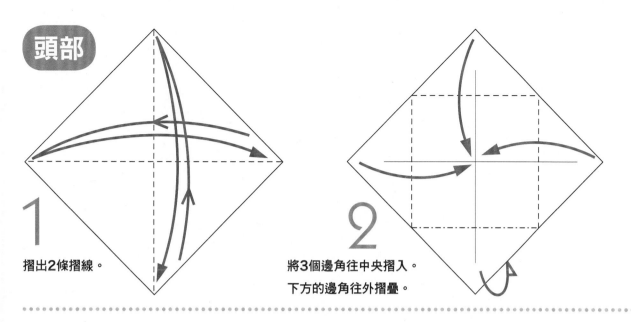

頭部

1
摺出2條摺線。

2
將3個邊角往中央摺入。
下方的邊角往外摺疊。

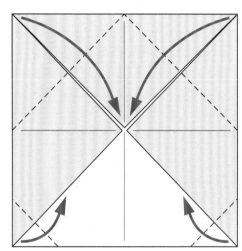

3
將上方邊角摺出
大三角形,
下方的邊角摺出
小三角形。

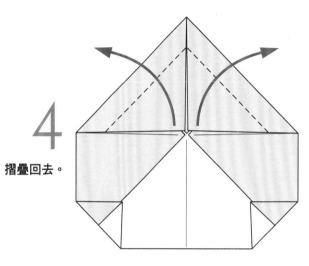

4
摺疊回去。

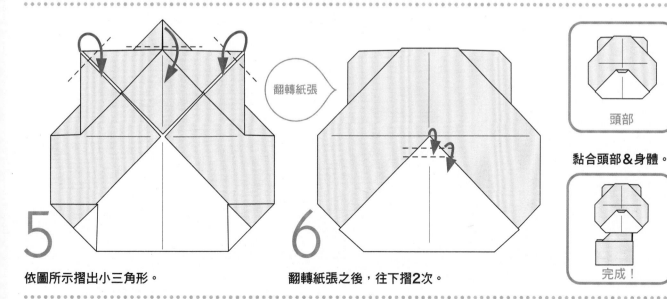

5
依圖所示摺出小三角形。

翻轉紙張

6
翻轉紙張之後,往下摺2次。

頭部

黏合頭部&身體。

完成!

劍龍

從健壯的身體探出小小的頭部。
挑選喜歡的顏色&花紋紙張組合起來吧！

使用2張尺寸
不同的紙張。

身體

頭部&背部

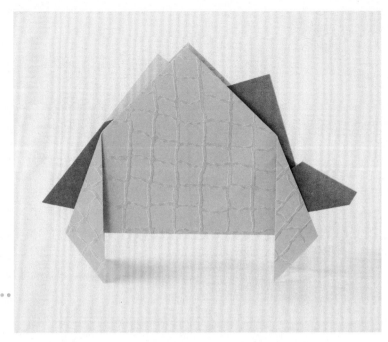

頭部&背部

1 摺出摺線。

2 摺出2條摺線。

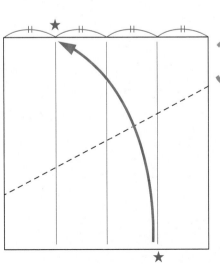

3 對齊★與
★處，
摺疊起來。

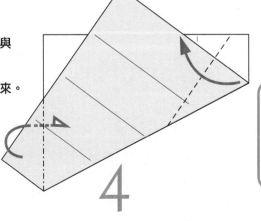

4 往裡側&外側摺疊起來。

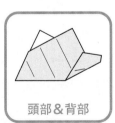

頭部&背部

身體

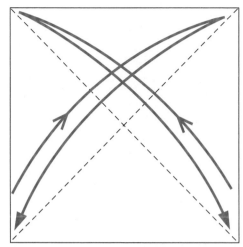

1 摺出
2條摺線。

2 將4個邊角
往中央摺入。

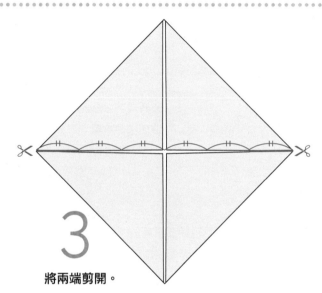

3 將兩端剪開。

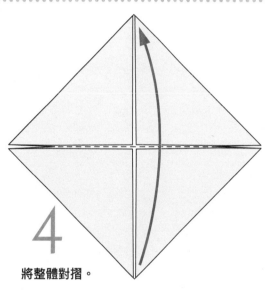

4 將整體對摺。

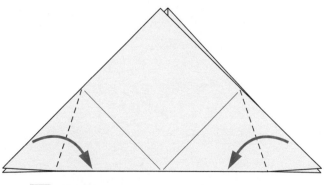

5 摺疊剪切處的邊角。
背面摺法亦同。

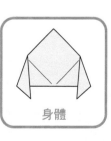

身體

將頭部&背部
夾入身體之間。

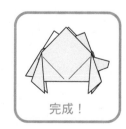

完成！

雷龍

擁有龐大身體的恐龍,以3張色紙
分別摺疊頭部、身體、尾巴,再組合起來。

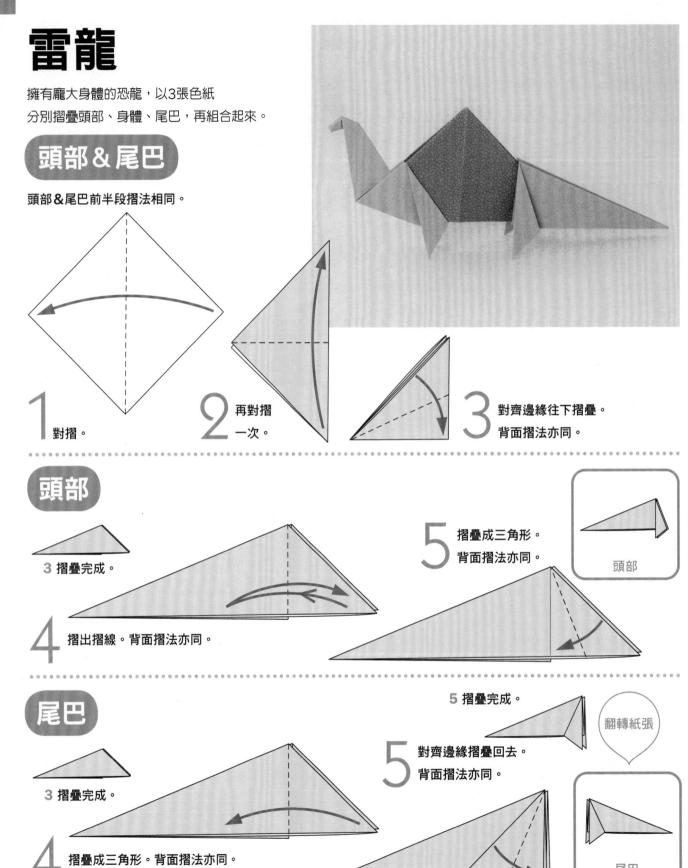

頭部&尾巴

頭部&尾巴前半段摺法相同。

1 對摺。

2 再對摺一次。

3 對齊邊緣往下摺疊。背面摺法亦同。

頭部

3 摺疊完成。

4 摺出摺線。背面摺法亦同。

5 摺疊成三角形。背面摺法亦同。

頭部

尾巴

3 摺疊完成。

4 摺疊成三角形。背面摺法亦同。

5 摺疊完成。

5 對齊邊緣摺疊回去。背面摺法亦同。

翻轉紙張

尾巴

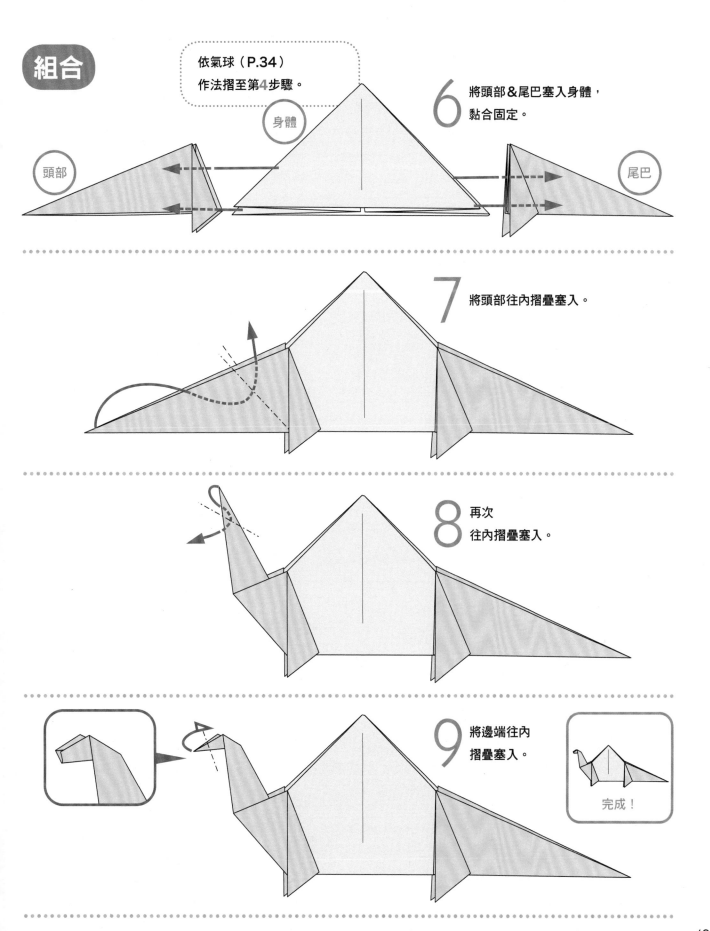

組合

依氣球（P.34）
作法摺至第4步驟。

身體

頭部

尾巴

6 將頭部&尾巴塞入身體，
黏合固定。

7 將頭部往內摺疊塞入。

8 再次
往內摺疊塞入。

9 將邊端往內
摺疊塞入。

完成！

蟬

彷彿聽得見知了知了、的鳴叫聲呢！
將摺法稍微變化一下，還能作出各種背部花紋。

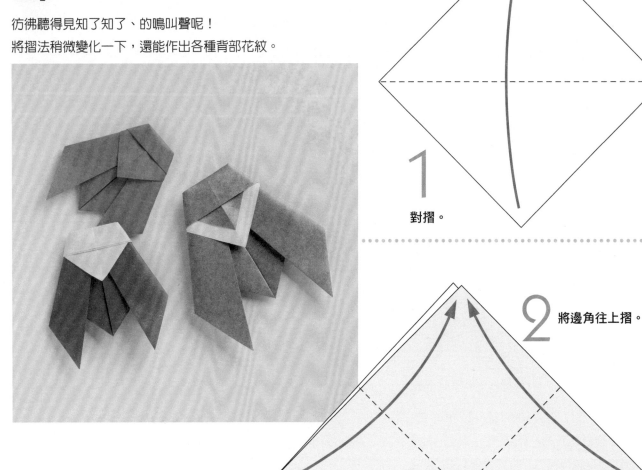

1 對摺。

2 將邊角往上摺。

摺出不同型態
的蟬吧！

**沒有條紋
の蟬**

4 摺至第4步驟，將2片往下摺。

再次往下摺，接續步驟7相同摺法摺疊兩邊。

完成！

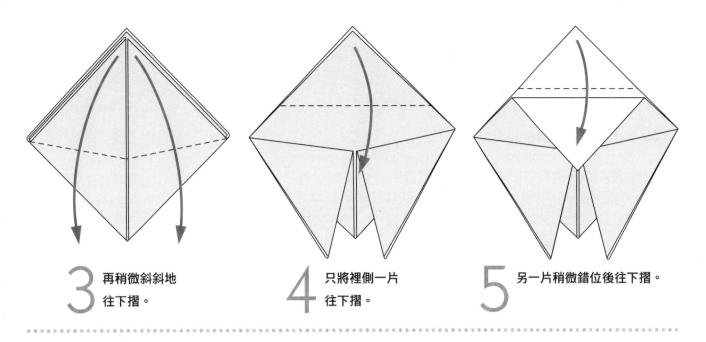

3 再稍微斜斜地 往下摺。

4 只將裡側一片 往下摺。

5 另一片稍微錯位後往下摺。

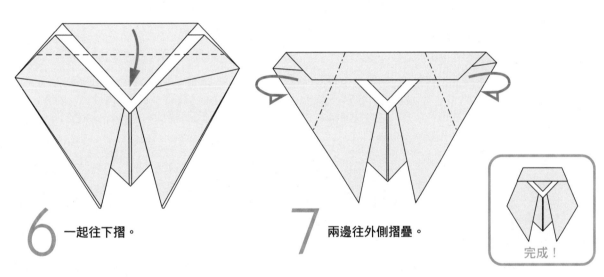

6 一起往下摺。

7 兩邊往外側摺疊。

完成！

背部為 白色の蟬

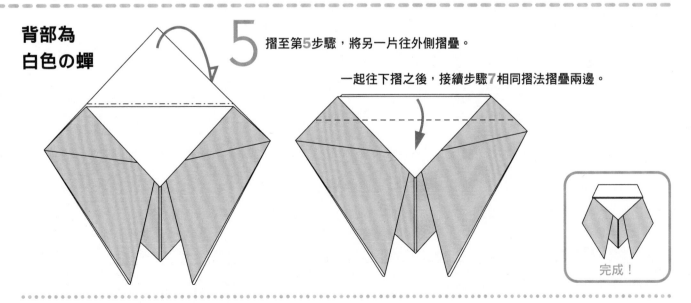

5 摺至第**5**步驟，將另一片往外側摺疊。

一起往下摺之後，接續步驟**7**相同摺法摺疊兩邊。

完成！

鍬形蟲

鍬形蟲の兩支角看起來真勇猛！
因為紙張比較厚重難以摺疊，請多加油吧！

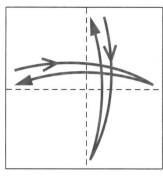

1 摺出2條
摺線。

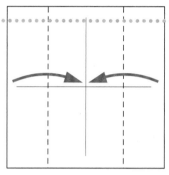

2 對齊摺線，
兩邊摺往中央。

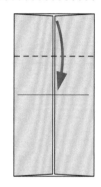

3 將上方向下摺往中央。

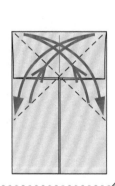

4 斜斜地摺出
2條摺線。

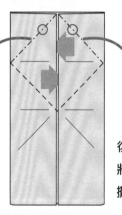

5 復原至圖示之後，
將○處往外展開後
攤平。

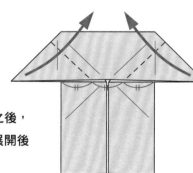

6 將虛線處
往上摺。

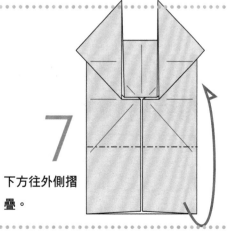

7 下方往外側摺
疊。

8 摺疊成細長狀。

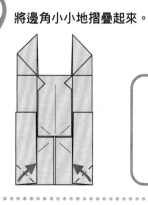

9 將邊角小小地摺疊起來。

翻轉紙張

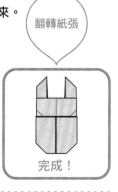

完成！

獨角仙

為「鍬形蟲」的變形摺法。
將角的前端往外小小地翻摺吧！

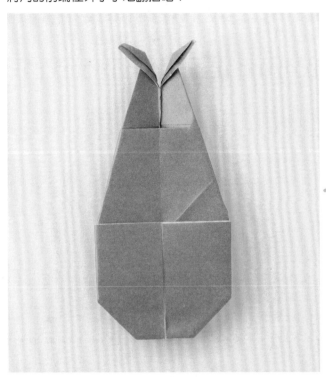

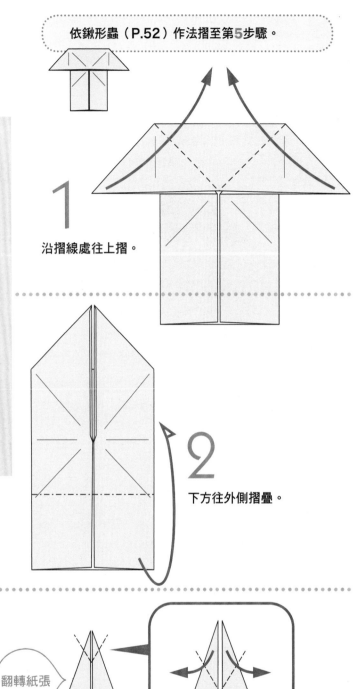

依鍬形蟲（P.52）作法摺至第5步驟。

1 沿摺線處往上摺。

2 下方往外側摺疊。

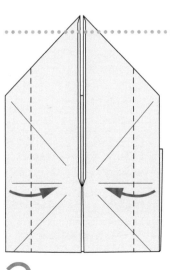

3 摺疊成細長狀。

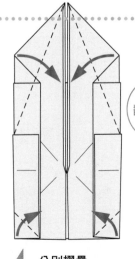

4 分別摺疊
上方&下方邊角。

翻轉紙張

5 翻轉紙張之後，
將角往外側
摺疊。

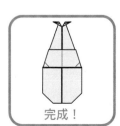

完成！

蝸牛

小小回摺的角，就好像蝸牛的觸角一樣。
現在，好像慢慢地、慢慢地動了起來呢！

1 摺出2條摺線。

2 左右角往中央摺入。

3 對摺。

4 再次對摺。

5 將手指放入△處，
展開後攤平。
背面摺法亦同。

6 替換摺疊面，
錯位摺疊。

7 摺疊左右兩側。
背面摺法亦同，

8 摺出摺線。

9 如圖往內摺疊
塞入。

10 剪開&摺起。

完成！

蚱蜢

好像會從草叢中蹦跳出來一樣！
頭部&腳的邊端請確實摺疊得很鋒利。

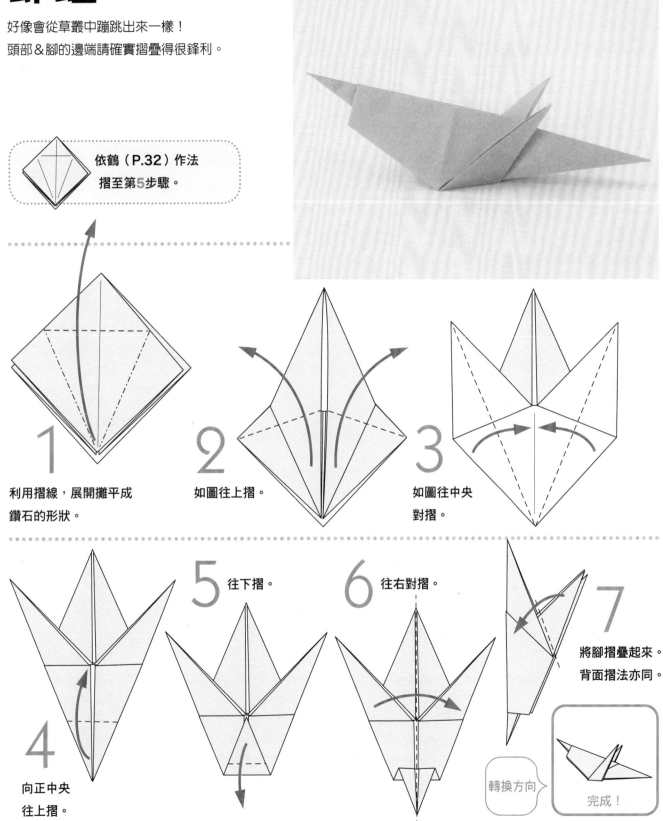

依鶴（P.32）作法
摺至第**5**步驟。

1 利用摺線，展開攤平成
鑽石的形狀。

2 如圖往上摺。

3 如圖往中央
對摺。

4 向正中央
往上摺。

5 往下摺。

6 往右對摺。

7 將腳摺疊起來。
背面摺法亦同。

轉換方向

完成！

蝴蝶

大幅展翅的蝴蝶真是美麗！
以各種不同顏色的色紙摺疊出來吧！

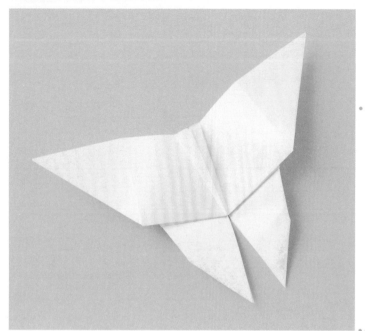

 依雙船（P.28）作法摺至第6步驟。

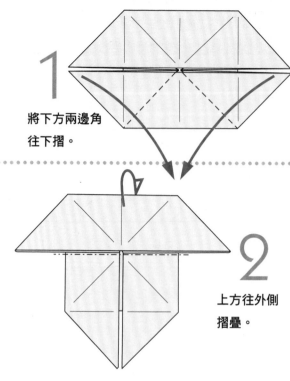

1 將下方兩邊角往下摺。

2 上方往外側摺疊。

3 將邊角小小地摺疊起來。

4 往左對摺。

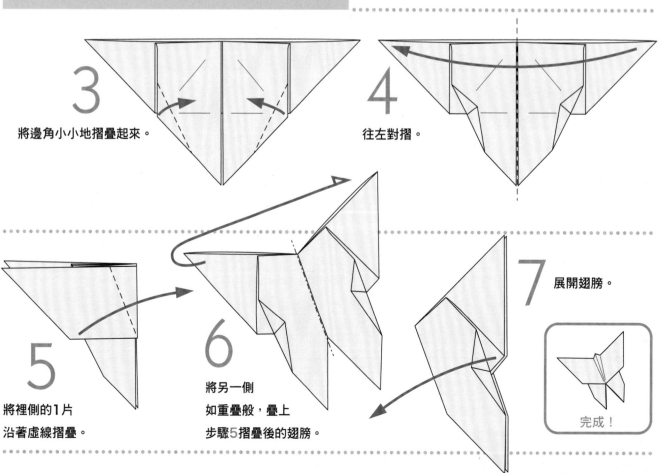

5 將裡側的1片沿著虛線摺疊。

6 將另一側如重疊般，疊上步驟5摺疊後的翅膀。

7 展開翅膀。

完成！

水邊生物＆鳥類の摺紙

蝌蚪
P.58

青蛙
P.59

熱帶魚
P.60

魷魚
P.62

蝦子
P.64

章魚
P.66

海獅
P.67

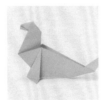

海狗
P.68

鯨魚
P.70

烏龜
P.71

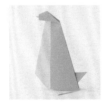

企鵝
P.72

孔雀
P.73

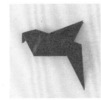

長尾雞
P.74

鸚鵡
P.76

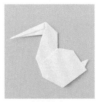

鵜鶘
P.78

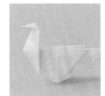

雉雞
P.80

公雞
P.81

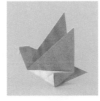

鴿子
P.82

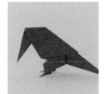

烏鴉
P.83

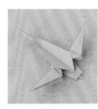

燕子
P.84

蝌蚪

尾巴左右移動，好像現在正在游泳呢！
以小尺寸的紙張摺摺看吧！

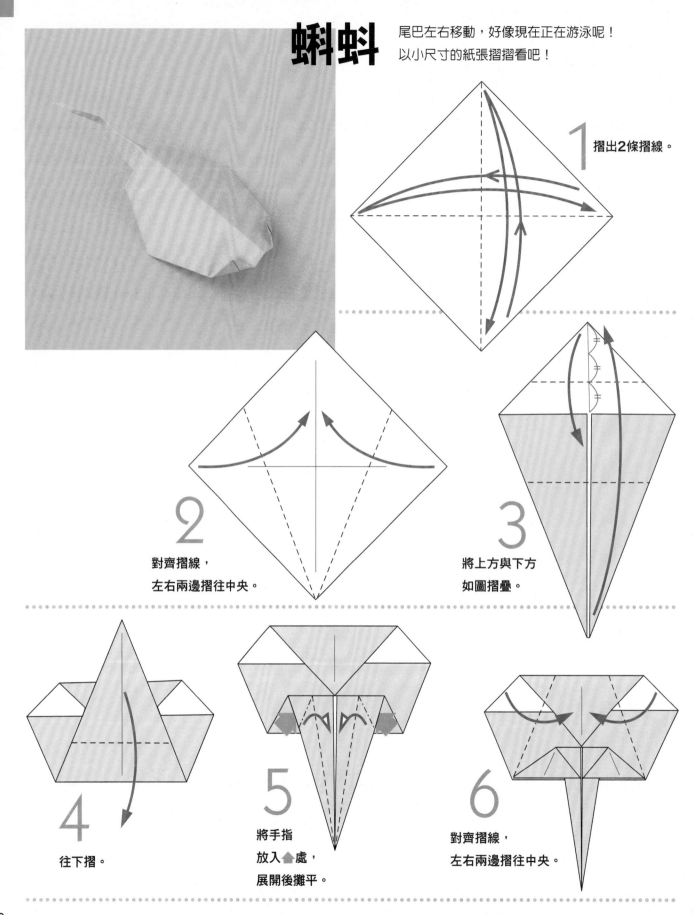

1 摺出2條摺線。

2 對齊摺線，
左右兩邊摺往中央。

3 將上方與下方
如圖摺疊。

4 往下摺。

5 將手指
放入 ⬆ 處，
展開後攤平。

6 對齊摺線，
左右兩邊摺往中央。

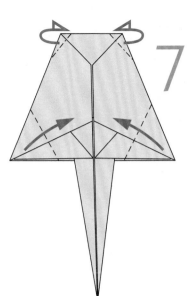

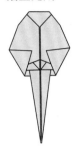

7 上方邊角以山摺線摺疊，
下方邊角以谷摺線摺疊。

7 摺疊完成。

翻轉紙張

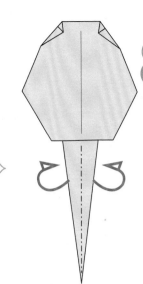

8 翻轉紙張之後，
將尾巴以山摺線
摺疊起來。

完成！

將尾巴摺疊彎曲，
表現出游動的感覺。

青蛙

平平扁扁の青蛙，
三角形的腳非常可愛！

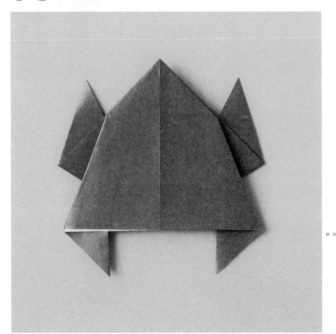

依氣球（P.34）
作法摺至第**4**步驟

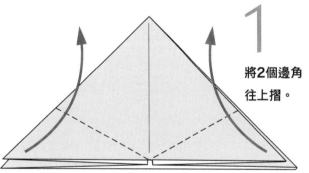

1 將2個邊角
往上摺。

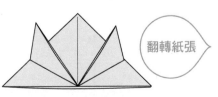

1 摺疊完成的部位為前腳。

翻轉紙張

2 翻轉紙張之後，
2個邊角往前腳間的空隙摺疊塞入。

完成！

熱帶魚

摺出摺線之後，剪切成三角形組合而成。
以雙面色紙摺製，享受雙色組合的樂趣吧！

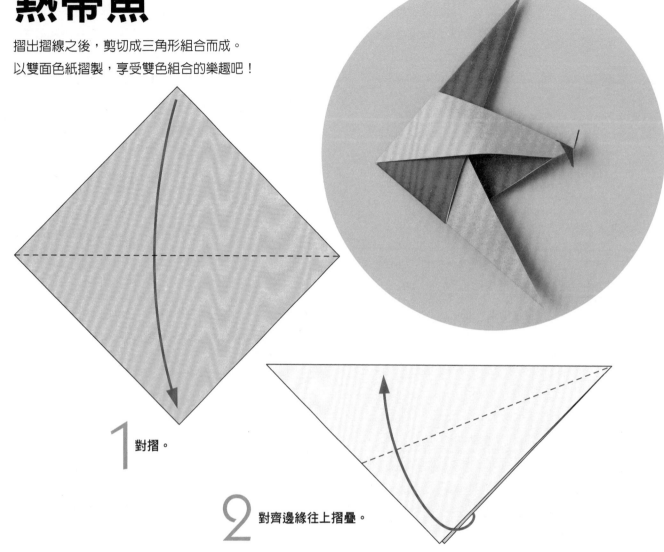

1 對摺。

2 對齊邊緣往上摺疊。

3 再一次，對齊邊緣往上摺疊。

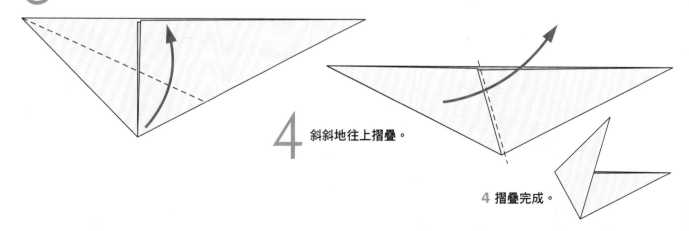

4 斜斜地往上摺疊。

4 摺疊完成。

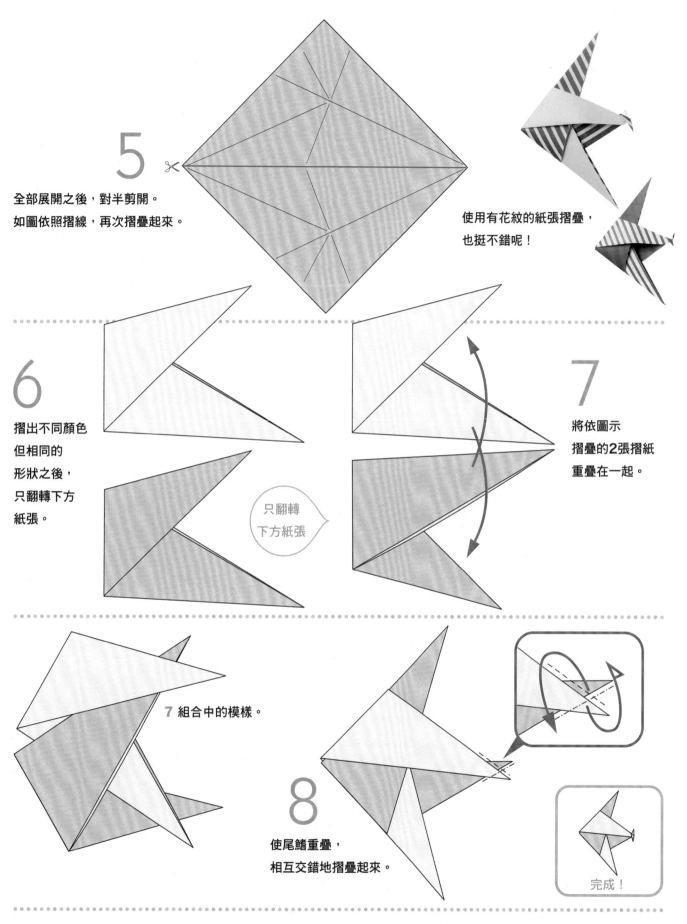

5

全部展開之後，對半剪開。
如圖依照摺線，再次摺疊起來。

使用有花紋的紙張摺疊，
也挺不錯呢！

6

摺出不同顏色
但相同的
形狀之後，
只翻轉下方
紙張。

只翻轉
下方紙張

7

將依圖示
摺疊的2張摺紙
重疊在一起。

7 組合中的模樣。

8

使尾鰭重疊，
相互交錯地摺疊起來。

完成！

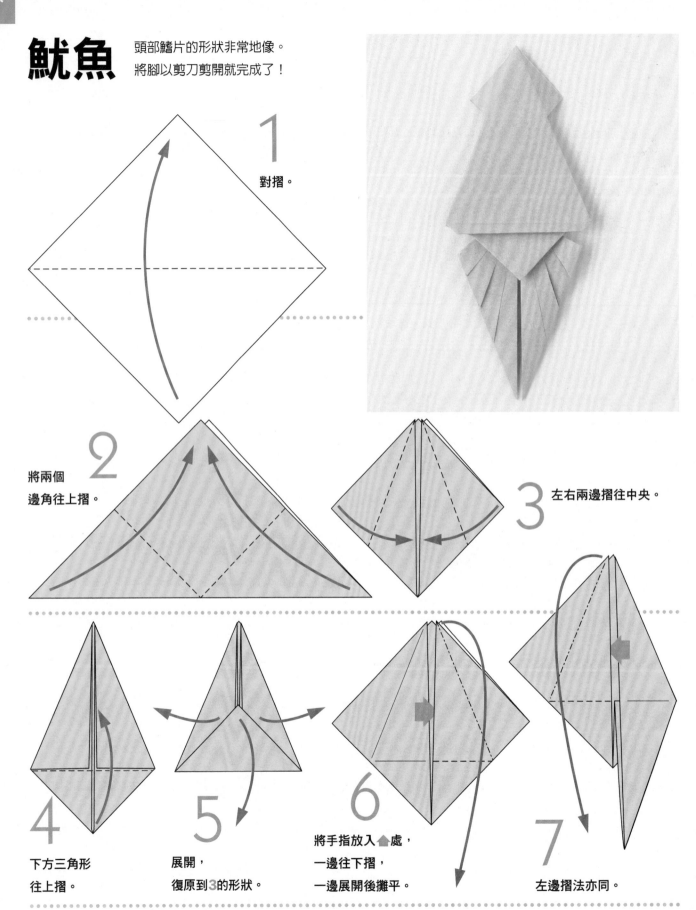

魷魚

頭部鰭片的形狀非常地像。
將腳以剪刀剪開就完成了！

1 對摺。

2 將兩個
邊角往上摺。

3 左右兩邊摺往中央。

4 下方三角形
往上摺。

5 展開，
復原到3的形狀。

6 將手指放入 ▲ 處，
一邊往下摺，
一邊展開後攤平。

7 左邊摺法亦同。

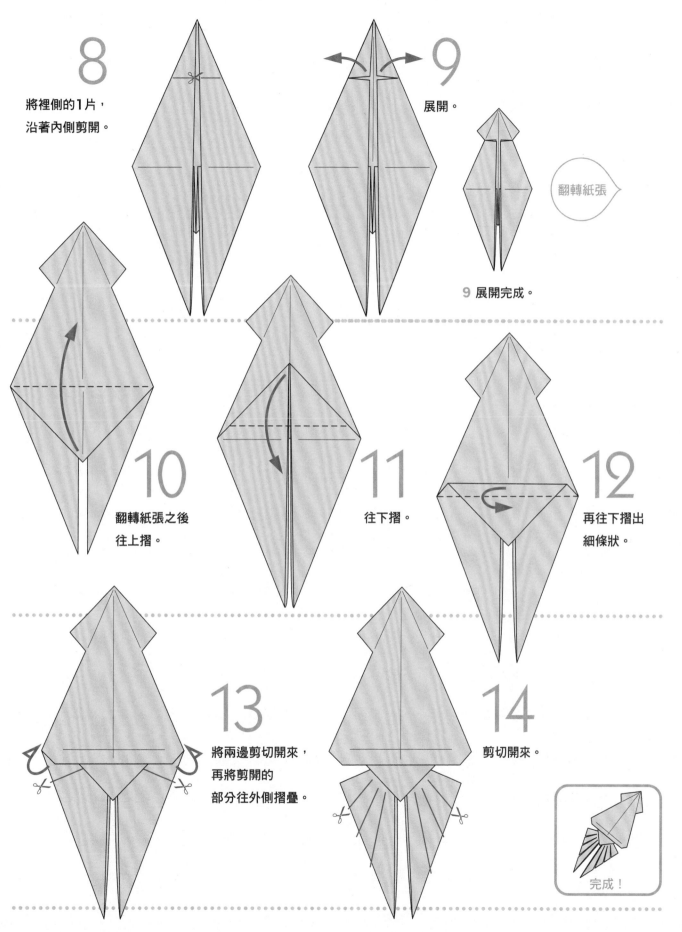

8

將裡側的1片，
沿著內側剪開。

9

展開。

翻轉紙張

9 展開完成。

10

翻轉紙張之後
往上摺。

11

往下摺。

12

再往下摺出
細條狀。

13

將兩邊剪切開來，
再將剪開的
部分往外側摺疊。

14

剪切開來。

完成！

蝦子

以山摺&谷摺交錯摺疊，表現出身體的關節。
建議選用和紙等較軟的紙張較容易摺疊。

1

摺出摺線。

2

對摺。

3 將左右邊角往下摺。

4

摺出3條
摺線。

5

左下方
一邊往上摺，
一邊展開攤平。

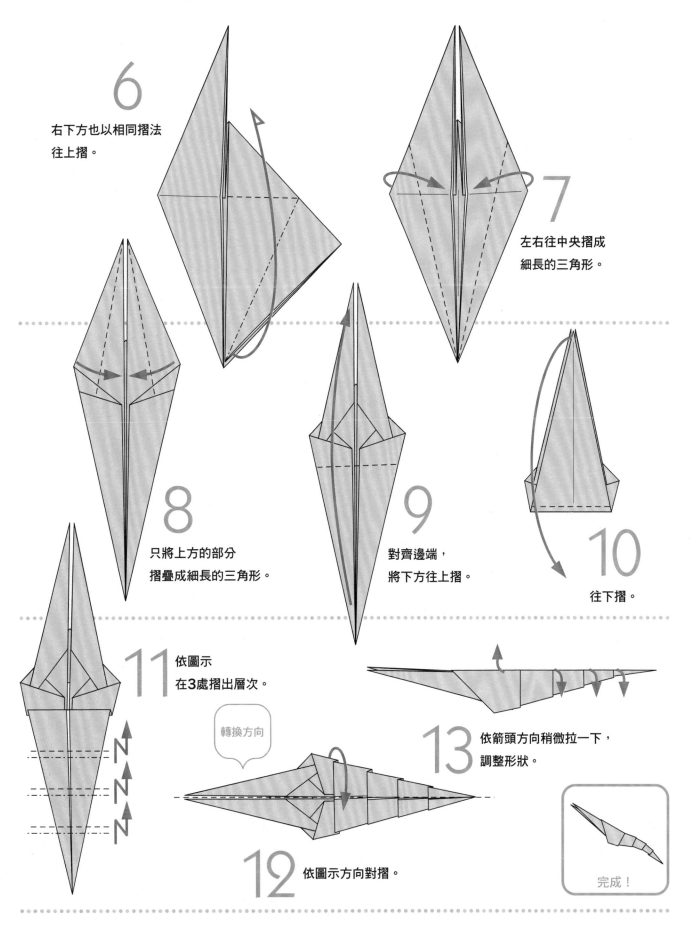

6

右下方也以相同摺法
往上摺。

7

左右往中央摺成
細長的三角形。

8

只將上方的部分
摺疊成細長的三角形。

9

對齊邊端，
將下方往上摺。

10

往下摺。

11

依圖示
在**3**處摺出層次。

轉換方向

12

依圖示方向對摺。

13

依箭頭方向稍微拉一下，
調整形狀。

完成！

章魚

讓八隻羽毛狀的腳愉快向上的作品。
請一隻一隻小心地將腳往上摺吧!

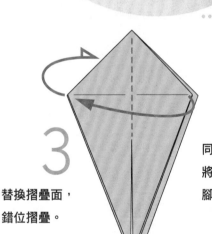

依鶴(P.32)作法
摺至第6步驟。

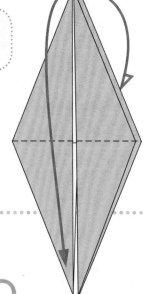

1
將上方1片
對齊下方的邊角
往下摺。
背面摺法亦同。

2
從下端起,
縱向剪開一半,
背面作法亦同。
請1片1片剪切開來。

3
替換摺疊面,
錯位摺疊。

4
同步驟2,
將2片剪開,
腳的部分就完成了!

5
依圖示,
在兩邊剪下
三角形。

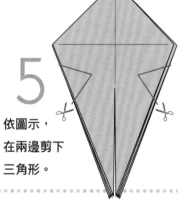

6
依虛線處
將腳摺疊回去。

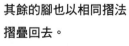

7
其餘的腳也以相同摺法
摺疊回去。
為了不使腳重疊在一起,
請1隻1隻摺疊起來。
左側摺法亦同。

完成!

海獅

水族館的人氣海獅，伸長的尾巴相當地帥氣！
前半段摺法同「鶴」。

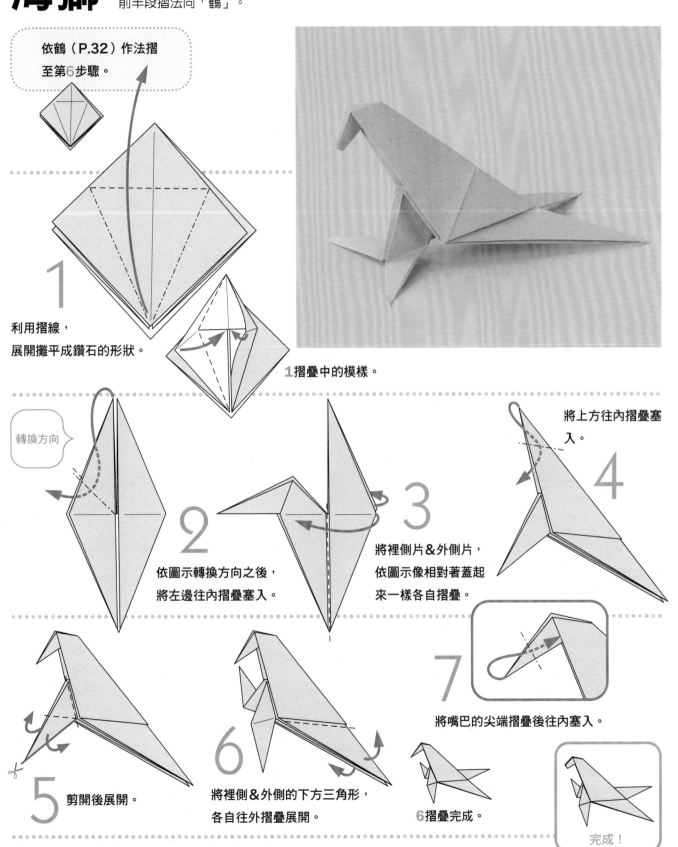

依鶴（P.32）作法摺
至第6步驟。

1
利用摺線，
展開攤平成鑽石的形狀。

1摺疊中的模樣。

轉換方向

2
依圖示轉換方向之後，
將左邊往內摺疊塞入。

3
將裡側片&外側片，
依圖示像相對著蓋起
來一樣各自摺疊。

將上方往內摺疊塞
入。

4

5
剪開後展開。

6
將裡側&外側的下方三角形，
各自往外摺疊展開。

6摺疊完成。

7
將嘴巴的尖端摺疊後往內塞入。

完成！

海狗

大大的前鰭＆翻起的尾巴，平衡得真巧妙呢！
好像會展現可愛的個人技哩！

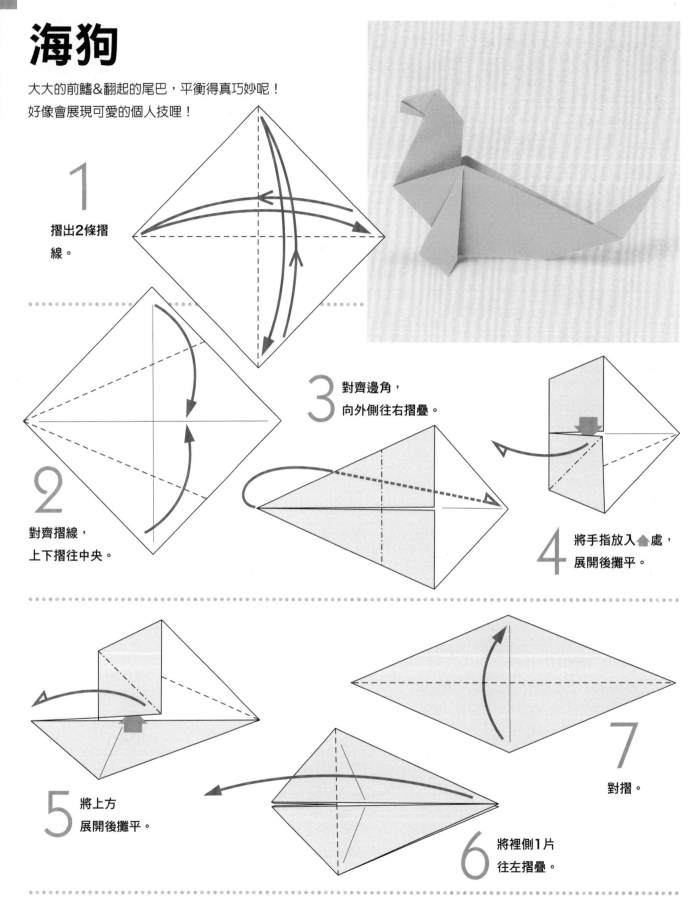

1 摺出2條摺線。

2 對齊摺線，
上下摺往中央。

3 對齊邊角，
向外側往右摺疊。

4 將手指放入 ⬆ 處，
展開後攤平。

5 將上方
展開後攤平。

6 將裡側1片
往左摺疊。

7 對摺。

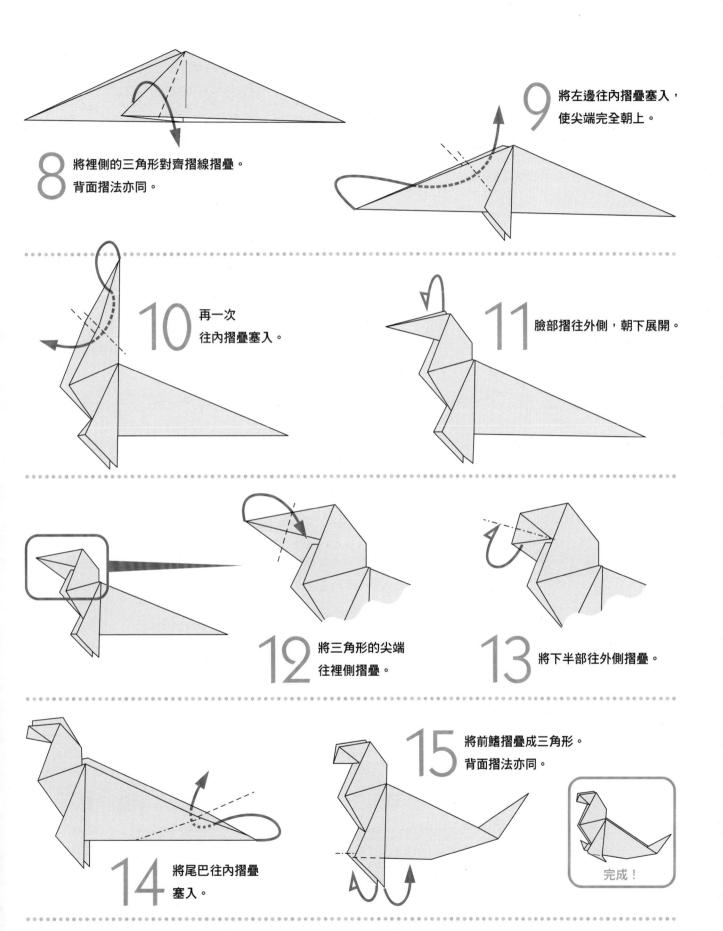

8 將裡側的三角形對齊摺線摺疊。
背面摺法亦同。

9 將左邊往內摺疊塞入，
使尖端完全朝上。

10 再一次
往內摺疊塞入。

11 臉部摺往外側，朝下展開。

12 將三角形的尖端
往裡側摺疊。

13 將下半部往外側摺疊。

14 將尾巴往內摺疊
塞入。

15 將前鰭摺疊成三角形。
背面摺法亦同。

完成！

鯨魚

在海中悠然游泳的龐大鯨魚。
變換頭部摺疊的地方，就能改變形體喔！

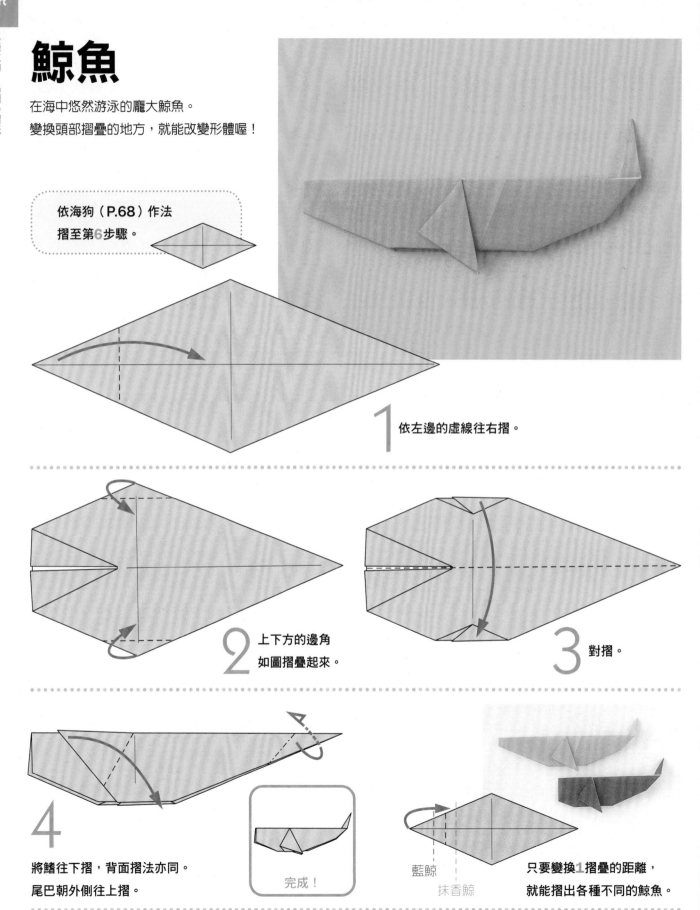

依海狗（P.68）作法
摺至第6步驟。

1 依左邊的虛線往右摺。

2 上下方的邊角
如圖摺疊起來。

3 對摺。

4 將鰭往下摺，背面摺法亦同。
尾巴朝外側往上摺。

完成！

藍鯨

抹香鯨

只要變換1摺疊的距離，
就能摺出各種不同的鯨魚。

烏龜

從八角形的龜殼裡，稍微露出來頭部&尾巴。
以不同大小的紙張摺製&堆疊起來，相當有趣喔！

依頭盔（P.18）作法摺至第4步驟。

1

對齊摺線，
左右邊角
往中央摺入。

2

上方的角
往左右摺疊。

3

將下方裡側的
1片剪開，
往左右摺疊。

3 摺疊完成。

翻轉紙張

4

翻轉紙張之後，
將頭部&尾巴
摺出層次。

完成！

感情很好的
烏龜父子！

企鵝

小小的鳥喙&三角形的尾巴。

看著左搖右晃的身體，彷彿是真的小企鵝搖擺走路的姿態呢！

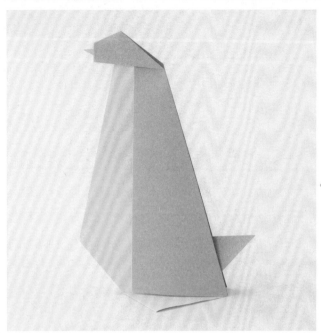

1 對摺。

2 將裡側&外側，
依圖示摺疊。

3 大幅地
往內摺疊
塞入。

4 摺出摺線。

5 將摺線處往外翻摺。

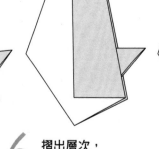

6 摺出層次，
作出鳥喙。

完成！

7 將腳摺疊後
展開。

孔雀

看！孔雀大大的翅膀優雅地展開了！
頭部是往內摺疊塞入作成。

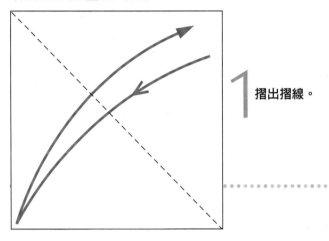

1 摺出摺線。

2 對齊摺線，將邊角
摺往中央。

3 沿著摺線處對摺。

4 大幅地往內摺
疊塞入。

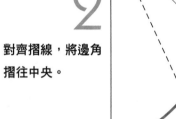

5 再一次往內摺疊塞入，
摺出頸部。

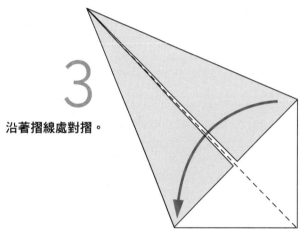

6 再一次往內摺疊塞入，
摺出頭部。

完成！

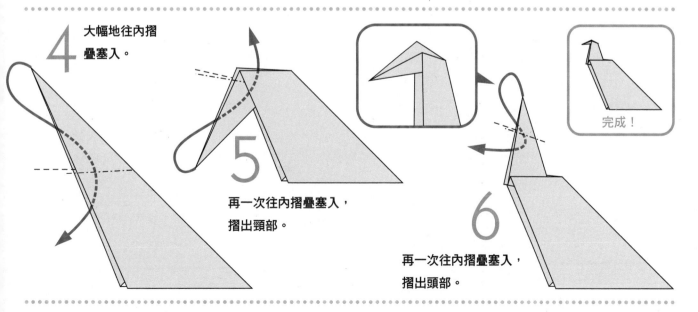

長尾雞

下垂的長尾巴是一大特徵。
翅膀&羽毛配合了剪切技巧作成。

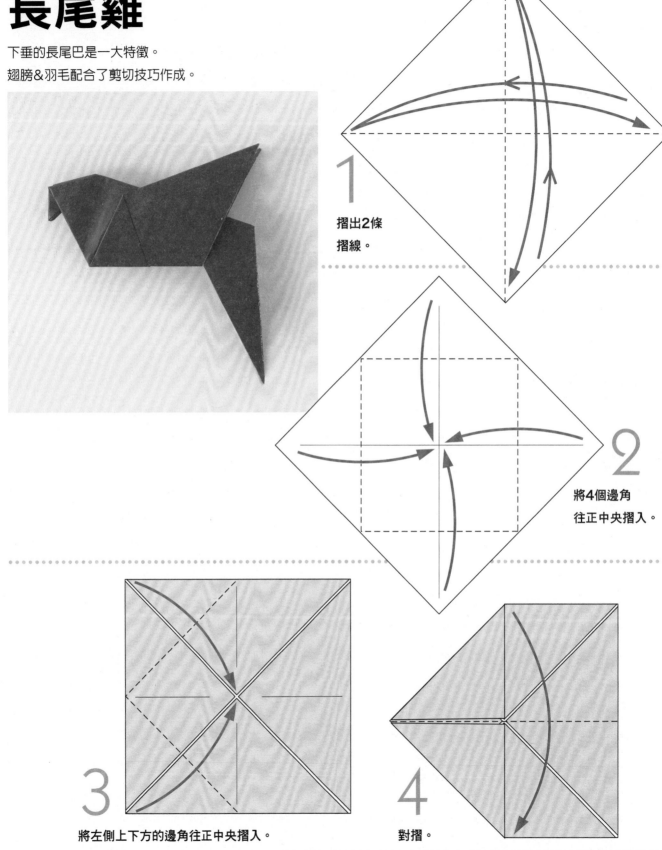

1 摺出2條
摺線。

2 將4個邊角
往正中央摺入。

3 將左側上下方的邊角往正中央摺入。

4 對摺。

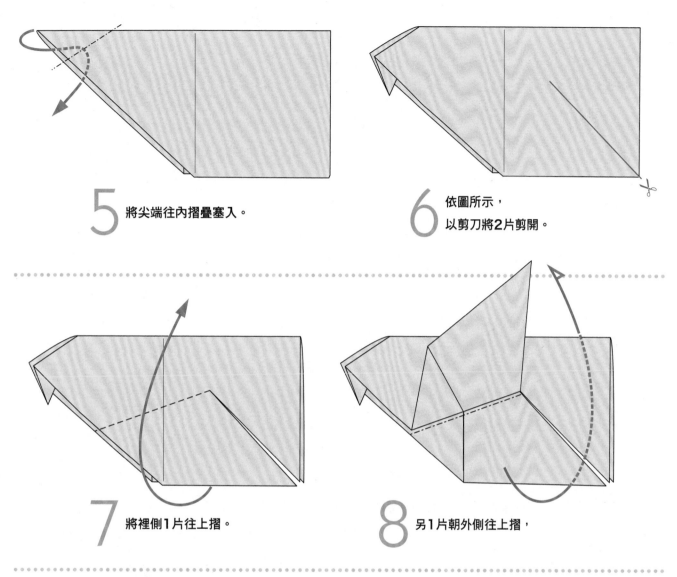

5 將尖端往內摺疊塞入。

6 依圖所示，
以剪刀將2片剪開。

7 將裡側1片往上摺。

8 另1片朝外側往上摺，

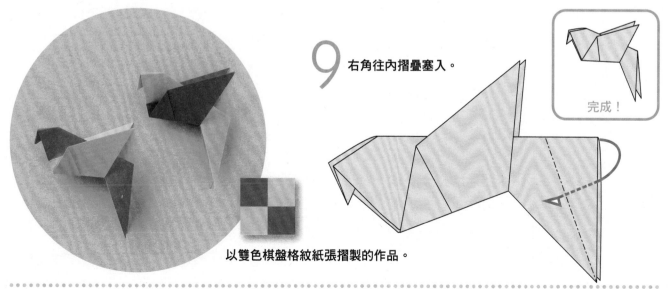

以雙色棋盤格紋紙張摺製的作品。

9 右角往內摺疊塞入。

完成！

鸚鵡

以色紙正面的顏色為身體，背面的顏色為頭部。
使用雙面色紙摺疊，相當有趣唷！

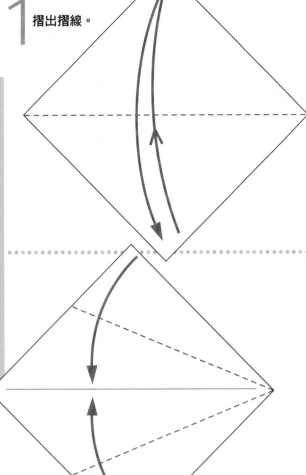

1 摺出摺線。

2 對齊摺線，將上下摺往中央。

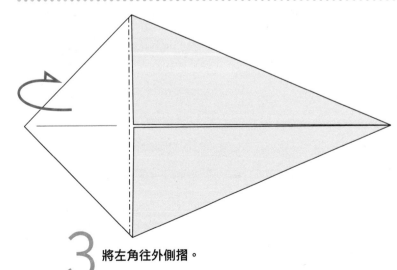

3 將左角往外側摺。

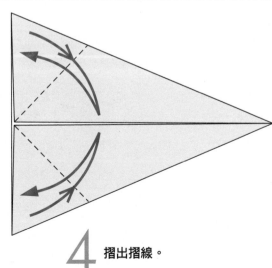

4 摺出摺線。

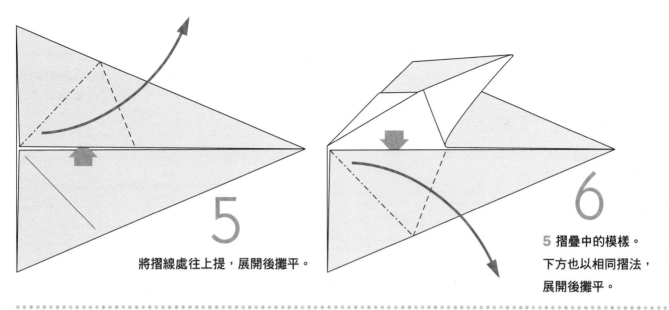

5 將摺線處往上提，展開後攤平。

6 5 摺疊中的模樣。
下方也以相同摺法，
展開後攤平。

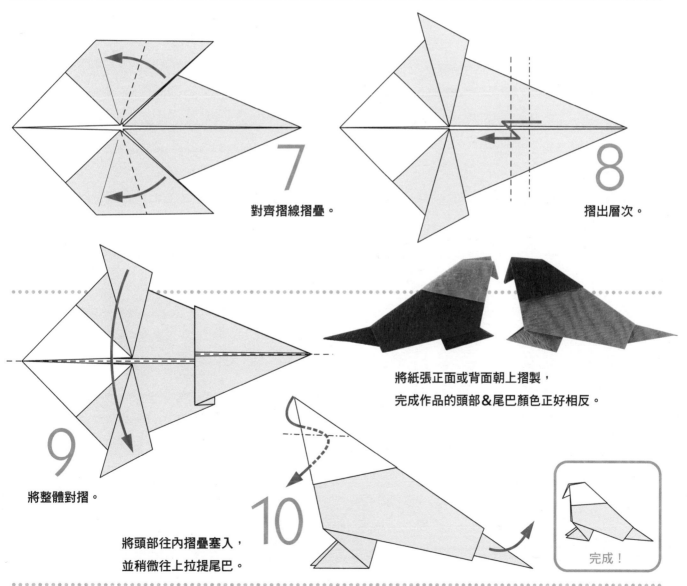

7 對齊摺線摺疊。

8 摺出層次。

9 將整體對摺。

將紙張正面或背面朝上摺製，
完成作品的頭部&尾巴顏色正好相反。

10 將頭部往內摺疊塞入，
並稍微往上拉提尾巴。

完成！

鵜鶘

鵜鶘，總是張開大大的嘴巴取得食物。

將長邊角往內摺疊塞入成為鳥喙，突出的小尖端則是尾巴。

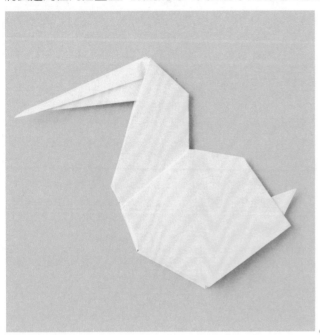

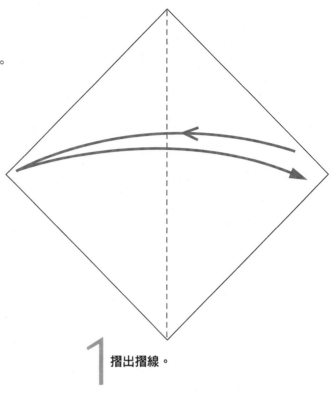

1 摺出摺線。

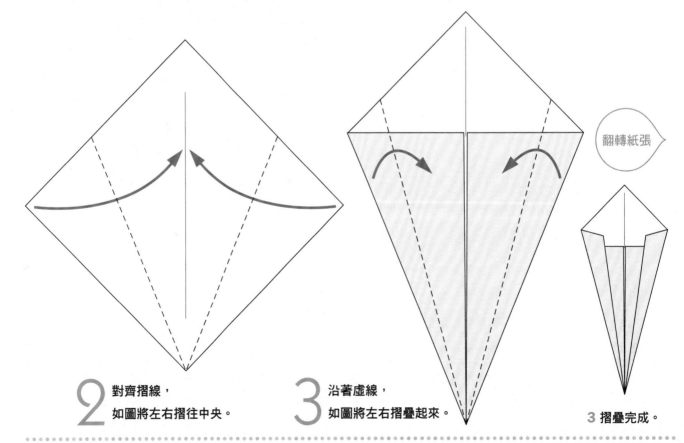

2 對齊摺線，
如圖將左右摺往中央。

3 沿著虛線，
如圖將左右摺疊起來。

翻轉紙張

3 摺疊完成。

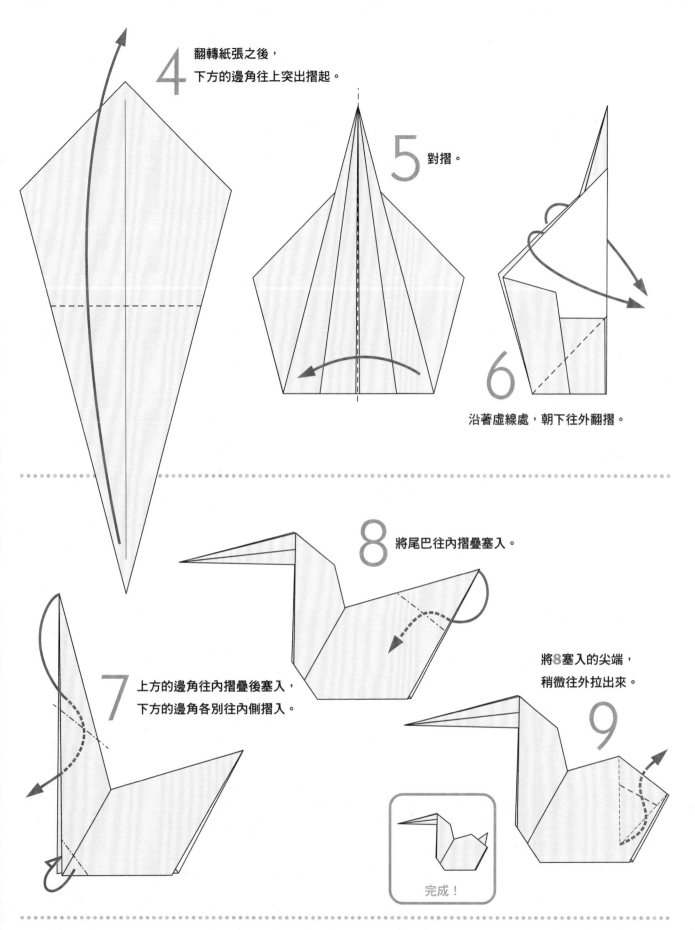

4 翻轉紙張之後，
下方的邊角往上突出摺起。

5 對摺。

6 沿著虛線處，朝下往外翻摺。

8 將尾巴往內摺疊塞入。

7 上方的邊角往內摺疊後塞入，
下方的邊角各別往內側摺入。

將**8**塞入的尖端，
稍微往外拉出來。

9

完成！

雉雞

直直延伸的尾巴＆翅膀相當地帥氣。
翻轉變化＆往外翻摺是製作重點。

依海狗（P.68）作品
摺至第6步驟。

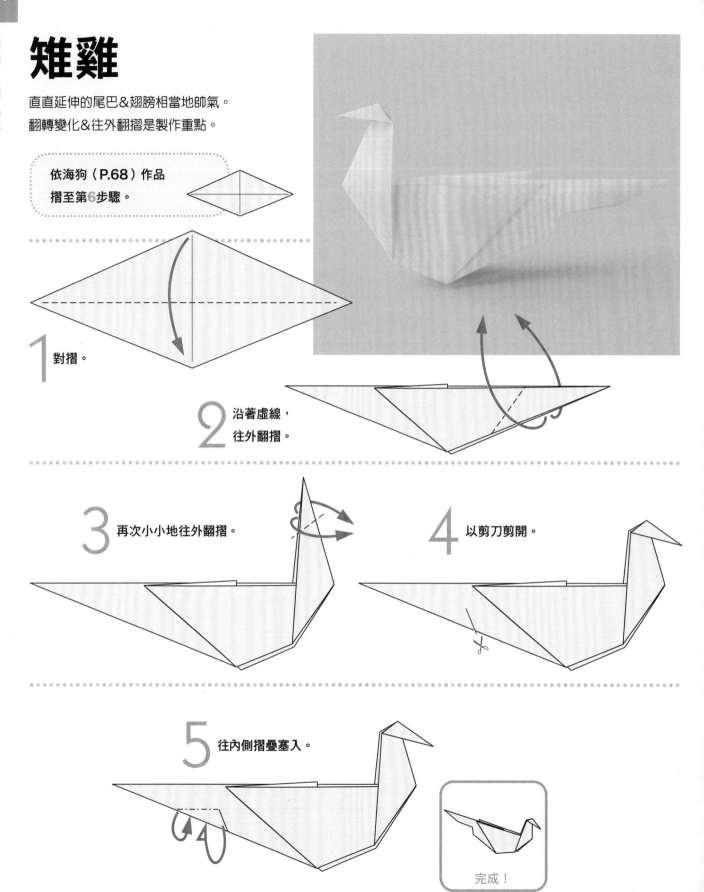

1 對摺。

2 沿著虛線，
往外翻摺。

3 再次小小地往外翻摺。

4 以剪刀剪開。

5 往內側摺疊塞入。

完成！

公雞

鳥喙為摺疊後突出的部分。
頭部最後稍微往上提，作成雞冠。

1 摺成三角形。

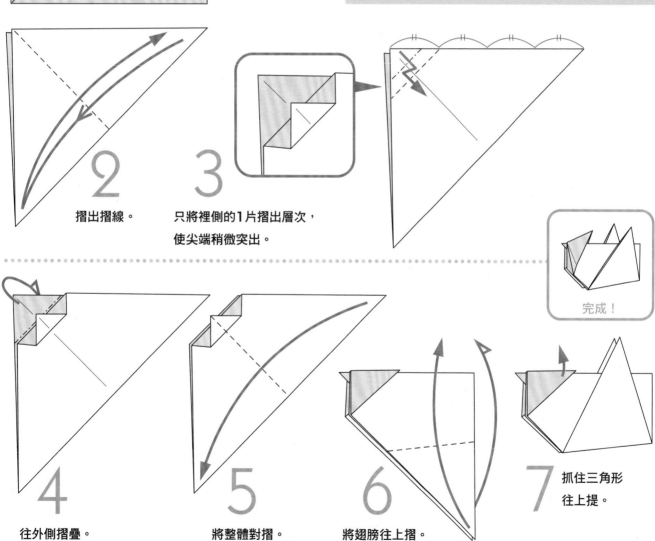

2 摺出摺線。

3 只將裡側的1片摺出層次，
使尖端稍微突出。

完成！

4 往外側摺疊。

5 將整體對摺。

6 將翅膀往上摺。

7 抓住三角形
往上提。

鴿子

彷彿就要上下拍動翅膀飛走了！
第3步驟是決定翅膀大小的重要關鍵。

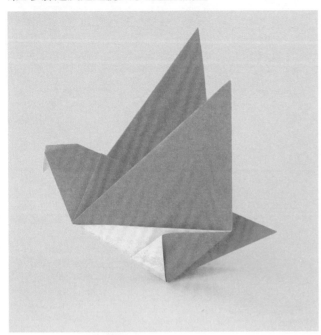

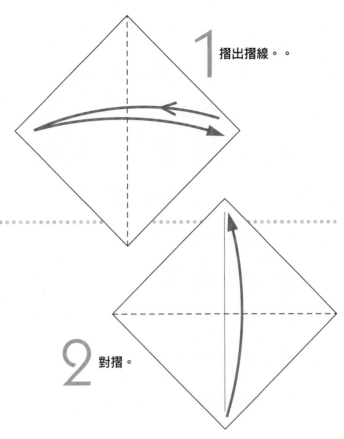

1 摺出摺線。。

2 對摺。

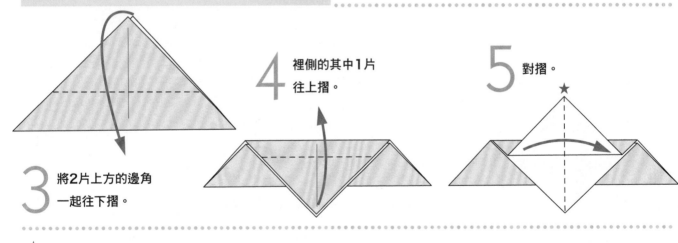

3 將2片上方的邊角一起往下摺。

4 裡側的其中1片往上摺。

5 對摺。

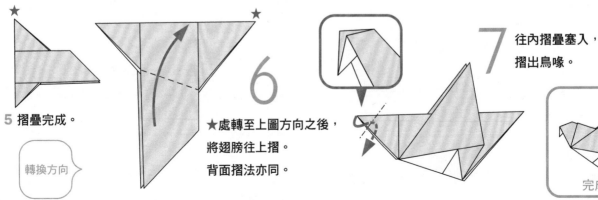

5 摺疊完成。

轉換方向

6 ★處轉至上圖方向之後，將翅膀往上摺。背面摺法亦同。

7 往內摺疊塞入，摺出鳥喙。

完成！

烏鴉

從「鶴」的摺疊過程中變形的摺紙。
關節彎曲的腳部,請仔細依圖示摺疊完成。

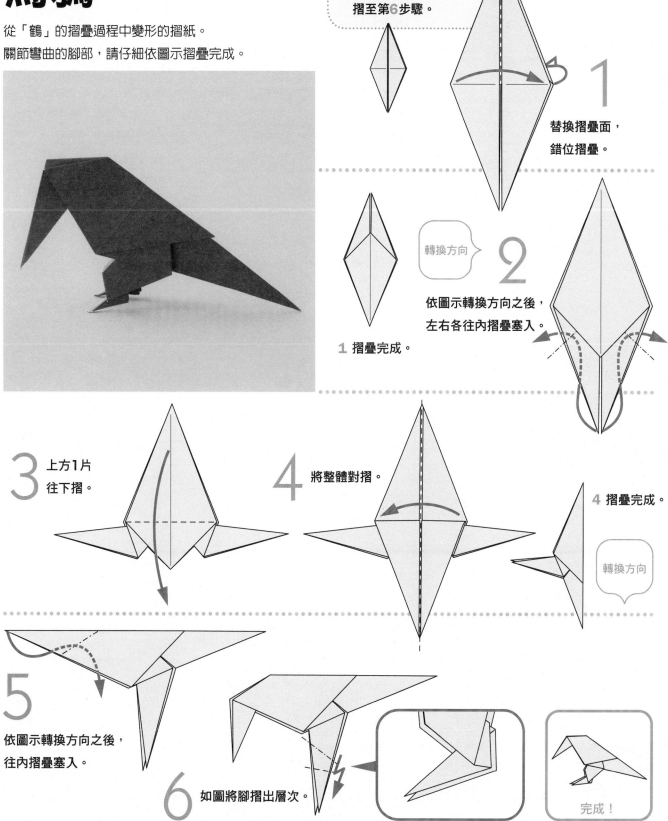

依鶴(P.32)作法
摺至第6步驟。

1 替換摺疊面,
錯位摺疊。

2 依圖示轉換方向之後,
左右各往內摺疊塞入。

1 摺疊完成。

轉換方向

3 上方1片
往下摺。

4 將整體對摺。

4 摺疊完成。

轉換方向

5 依圖示轉換方向之後,
往內摺疊塞入。

6 如圖將腳摺出層次。

完成!

燕子

以纖瘦的身體劃破空中的飛翔姿態。
將剪開的尾巴交錯之後，完成的模樣與燕子相當神似。

依鶴（P.32）作法摺至第6步驟。

1
左右各別摺疊成
細長的三角形。
背面摺法亦同。

2
替換摺疊面，
錯位摺疊。

3
上方左右分別
往內摺疊塞入。

4
將下方裡側
1片往上摺。

5
摺出層次，
使尖端稍微突出。

5 摺疊完成。

翻轉紙張

6
翻轉紙張之後，剪開，
使尾巴交錯重疊。

完成！

Part 4

交通工具の摺紙

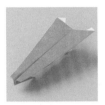

飛機
P.86

肚臍形飛機
P.87

魷魚形飛機
P.88

噴射機
P.89

熨斗魷魚形飛機
P.90

小型帆船
P.91

帆船
P.92

小船
P.93

轎車
P.94

環保車
P.96

隼鳥號
P.98

火箭
P.100

飛機

以正方形紙張摺製而成的飛機。
平衡感很好，機體可以飛得很遠喔！

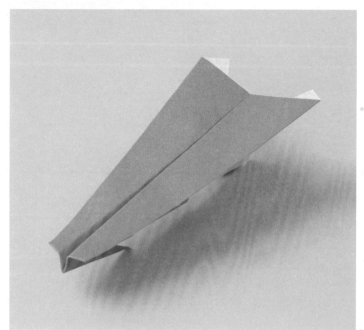

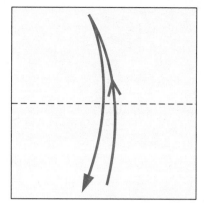

1 摺出摺線。

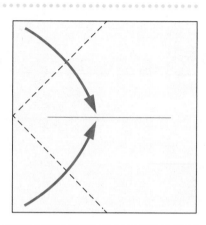

2 對齊摺線，
將左邊的邊角
摺成三角形。

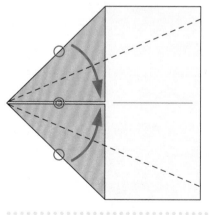

3 將左邊上下方的
○處對齊◎處
摺疊。

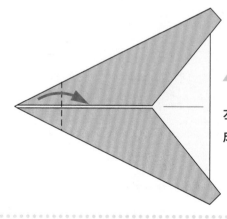

4 左邊的尖端摺疊
成三角形。

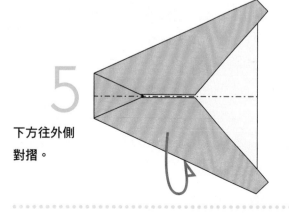

5 下方往外側
對摺。

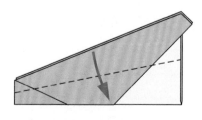

6 將裡側的1片往下摺，
背面摺法亦同。

完成！

肚臍形飛機

以長方形紙張摺製而成的飛機。
小小的三角形，有點像肚臍呢！

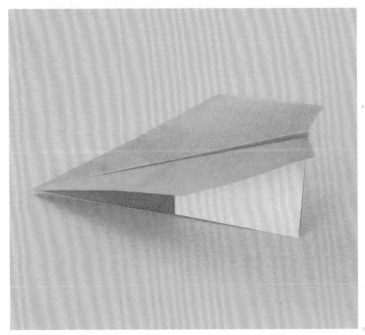

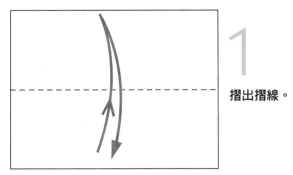

1　摺出摺線。

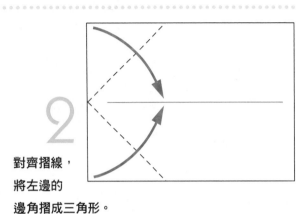

2　對齊摺線，
將左邊的
邊角摺成三角形。

3　沿著虛線
往右摺。

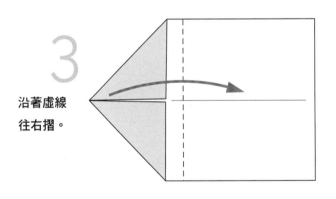

4　將左側的上下方
摺成三角形。

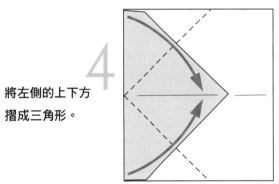

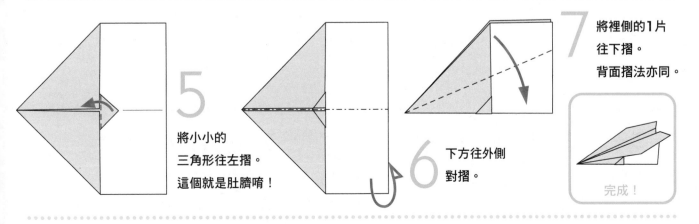

5　將小小的
三角形往左摺。
這個就是肚臍唷！

6　下方往外側
對摺。

7　將裡側的1片
往下摺。
背面摺法亦同。

完成！

魷魚形飛機

細長的身體&三角形的頭，完全就是魷魚的形狀！
以長方形紙張摺製而成。

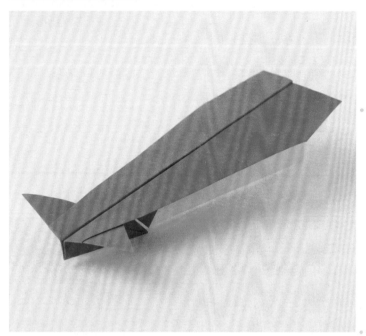

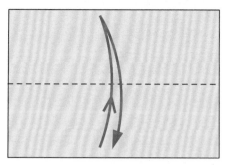

1 摺出摺線。

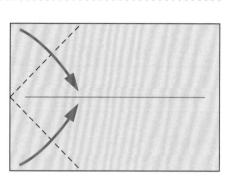

2 對齊摺線，
將左側邊角
摺成三角形。

2 摺疊完成。

翻轉紙張

3 翻轉紙張之後，
將左邊的上下方摺疊成三角形，
對齊○與◎摺疊起來。

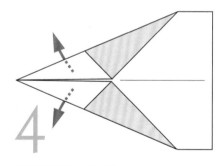

4 將背面三角形展開。

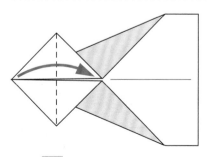

5 將正方形
往右對摺。

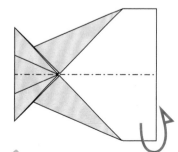

6 將整體
往外側對摺。

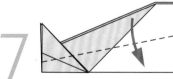

7 將裡側的1片
往下摺。
背面摺法亦同。

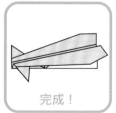

完成！

噴射機

尖端有蓋子裝飾，相當地帥氣！
似乎可以快速地飛射出去？

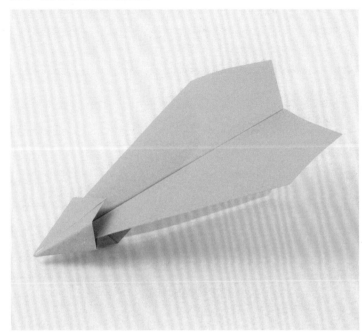

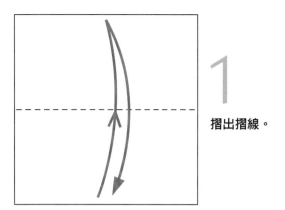

1 摺出摺線。

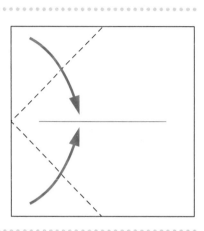

2 對齊摺線後，
將左側上下方
摺成三角形。

3 左角
往右摺疊。

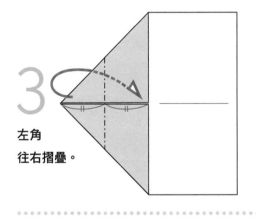

4 依圖所示
沿著虛線
摺疊。

5 往外側對摺。

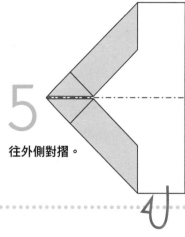

6 將裡側1片往下摺。
背面摺法亦同。

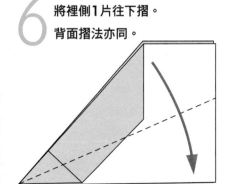

7 將摺入中間的邊角拉出來。

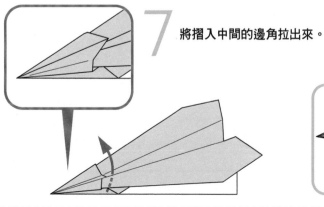

完成！

熨斗魷魚形飛機

形狀平坦，就像是把魷魚拉成薄片狀的「熨斗魷魚」一樣。
展開大大的翅膀輕飄飄地飛起來吧！

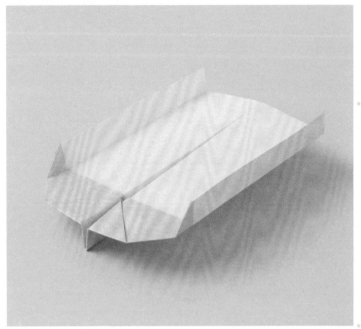

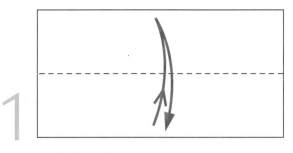

1 以長方形紙張摺出摺線。

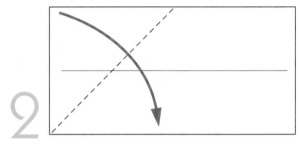

2 將短邊對齊長邊，摺出三角形。

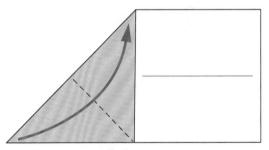

3 對齊2角，
再摺成三角形。

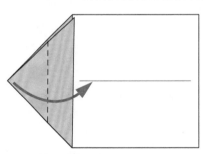

4 使三角形尖端稍微突出，
往右摺疊。

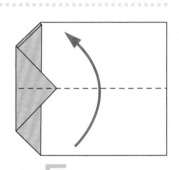

5 對摺。

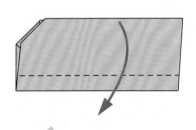

6 只將裡側的1片
往下摺。
背面摺法亦同。

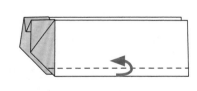

7 邊緣稍微往上摺。
背面摺法亦同。

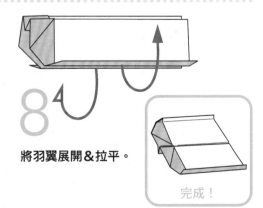

8 將羽翼展開＆拉平。

完成！

小型帆船

三角形的帆＆三角形的船體。
似乎正徜徉於汪洋大海之中呢！

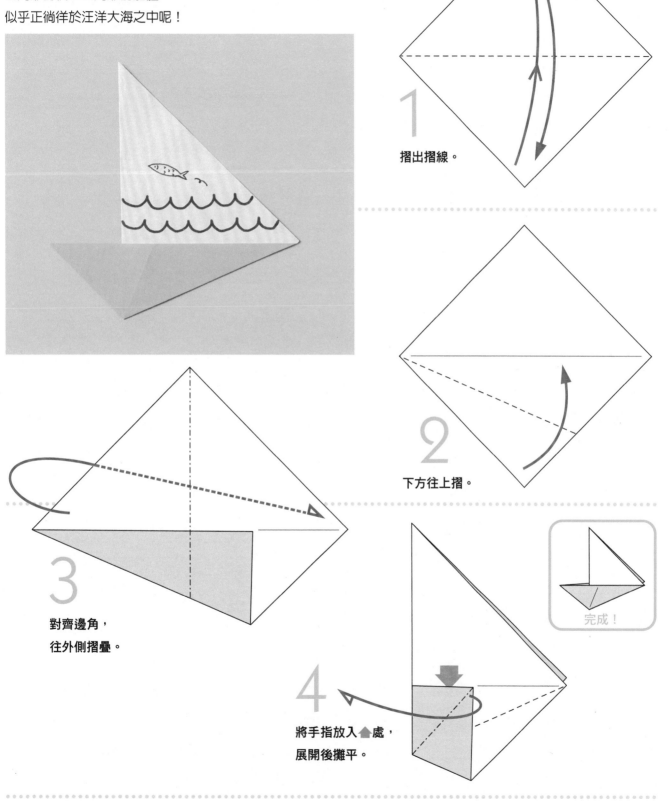

1 摺出摺線。

2 下方往上摺。

3 對齊邊角，
往外側摺疊。

4 將手指放入◆處，
展開後攤平。

完成！

帆船

四方形的風帆受了風力就會前進。
大大的風帆可以自由畫上喜歡的圖案唷!

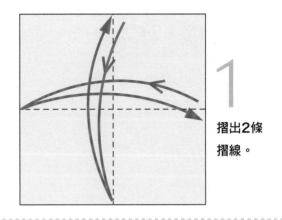

1 摺出2條
摺線。

2 只將下方
往上摺。

2 摺疊完成。

翻轉紙張

3 翻轉紙張之後,
對齊摺線,
將左右兩邊摺往中央。

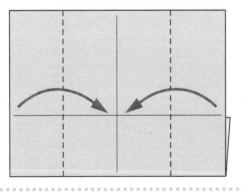

4 將手指放入↑處,
展開後攤平。

5 右側摺法亦同,
展開後攤平。

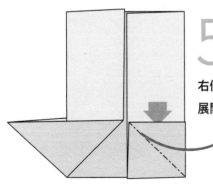

6 上方斜斜地
往下摺。

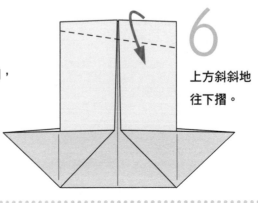

翻轉紙張

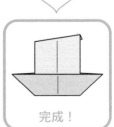

完成!

小船

最後的翻轉變化是關鍵重點！
以和紙等較柔軟的紙張摺製會比較容易喔！

1 摺出2條摺線。

2 對齊摺線，上下摺往中央。

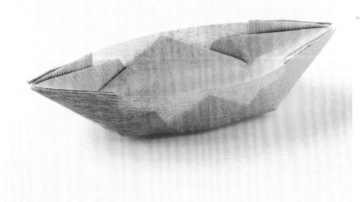

3 4個邊角分別摺成三角形。

4 再次將4個邊角摺成三角形。

5 往正中央摺疊。

6 將手指放入摺線間後展開。

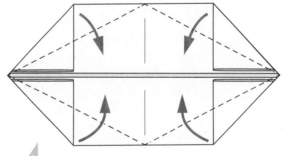

7 展開中的模樣。
將內側綠色的部分整個往外翻轉出來。

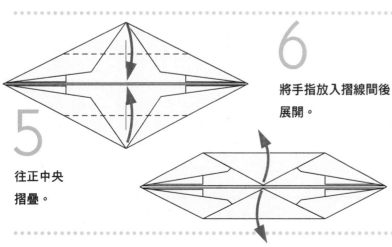

完成！

轎車

由於摺法步驟比較多，需仔細依圖示摺疊完成。
車頭燈的摺法比較細緻，請小心摺製。

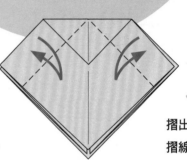

 依鶴（P.32）作法
摺至第4步驟。

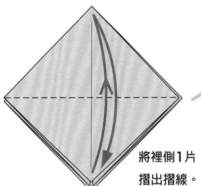

1 將裡側1片
摺出摺線。

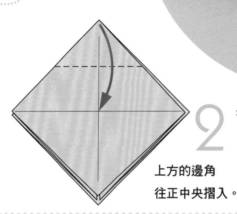

2 上方的邊角
往正中央摺入。

3 摺出2條
摺線。

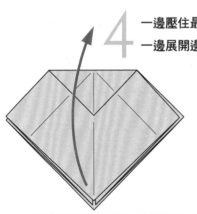

4 一邊壓住最下面的1片，
一邊展開邊角。

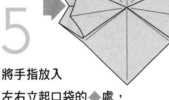

5 將手指放入
左右立起口袋的▲處，
展開後攤平。

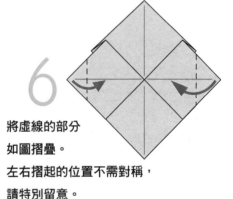

6 將虛線的部分
如圖摺疊。
左右摺起的位置不需對稱，
請特別留意。

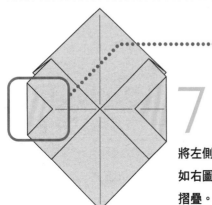

7 將左側邊角
如右圖所示
摺疊。

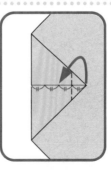

1 摺成小小的
三角形。

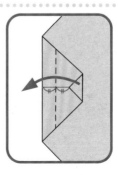

2 稍微突出左邊，
摺疊起來。

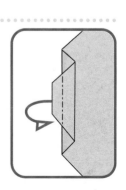

3 往外側摺疊。

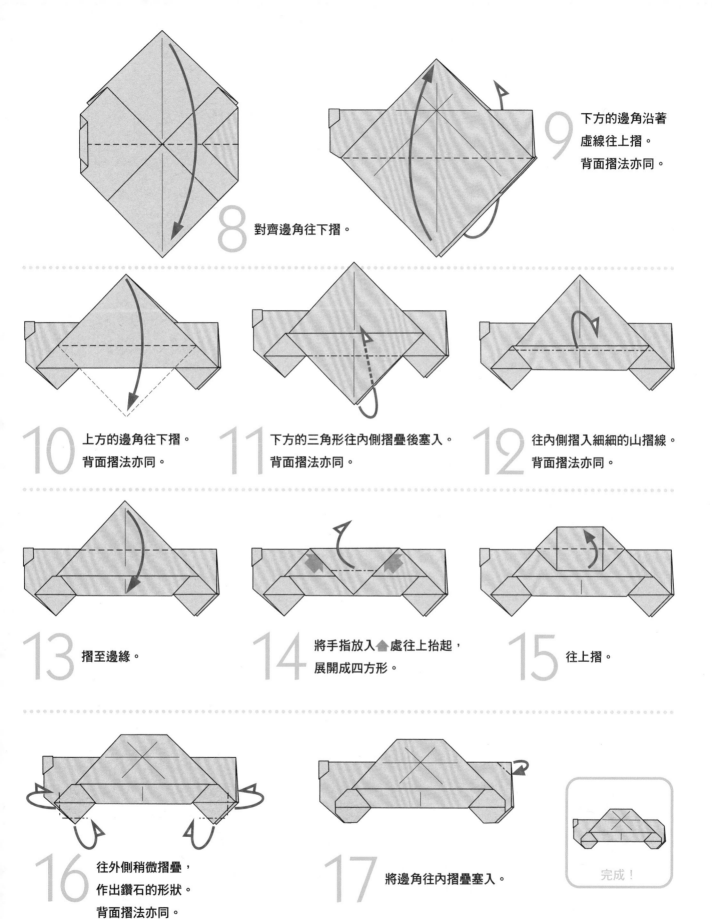

8 對齊邊角往下摺。

9 下方的邊角沿著
虛線往上摺。
背面摺法亦同。

10 上方的邊角往下摺。
背面摺法亦同。

11 下方的三角形往內側摺疊後塞入。
背面摺法亦同。

12 往內側摺入細細的山摺線。
背面摺法亦同。

13 摺至邊緣。

14 將手指放入 ⬆ 處往上抬起，
展開成四方形。

15 往上摺。

16 往外側稍微摺疊，
作出鑽石的形狀。
背面摺法亦同。

17 將邊角往內摺疊塞入。

完成！

環保車

迷你麵包車要準備開跑囉！
由於摺法步驟比較多，請仔細依圖示完成摺疊。

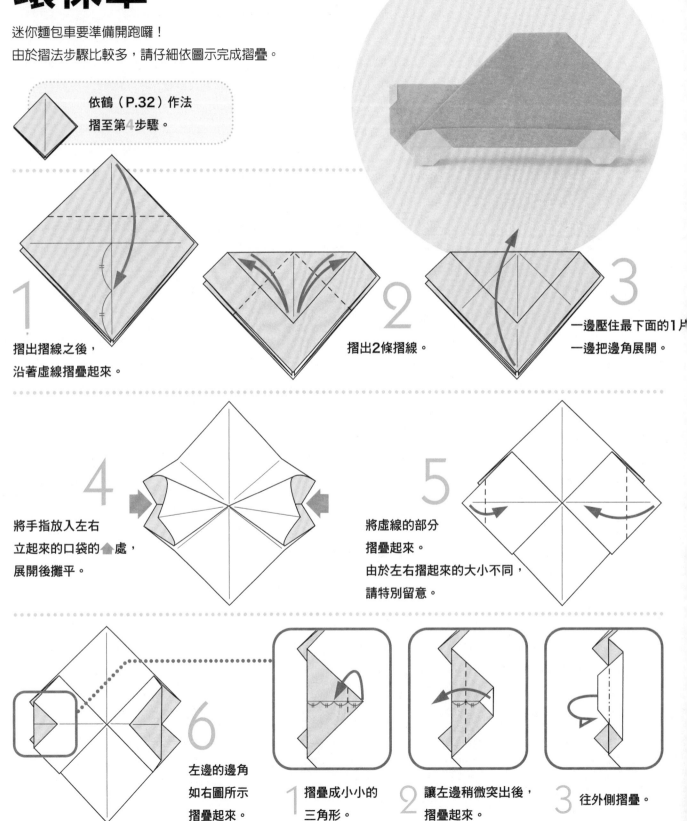

依鶴（P.32）作法
摺至第4步驟。

1 摺出摺線之後，
沿著虛線摺疊起來。

2 摺出2條摺線。

3 一邊壓住最下面的1片，
一邊把邊角展開。

4 將手指放入左右
立起來的口袋的➡處，
展開後攤平。

5 將虛線的部分
摺疊起來。
由於左右摺起來的大小不同，
請特別留意。

6 左邊的邊角
如右圖所示
摺疊起來。

1 摺疊成小小的
三角形。

2 讓左邊稍微突出後，
摺疊起來。

3 往外側摺疊。

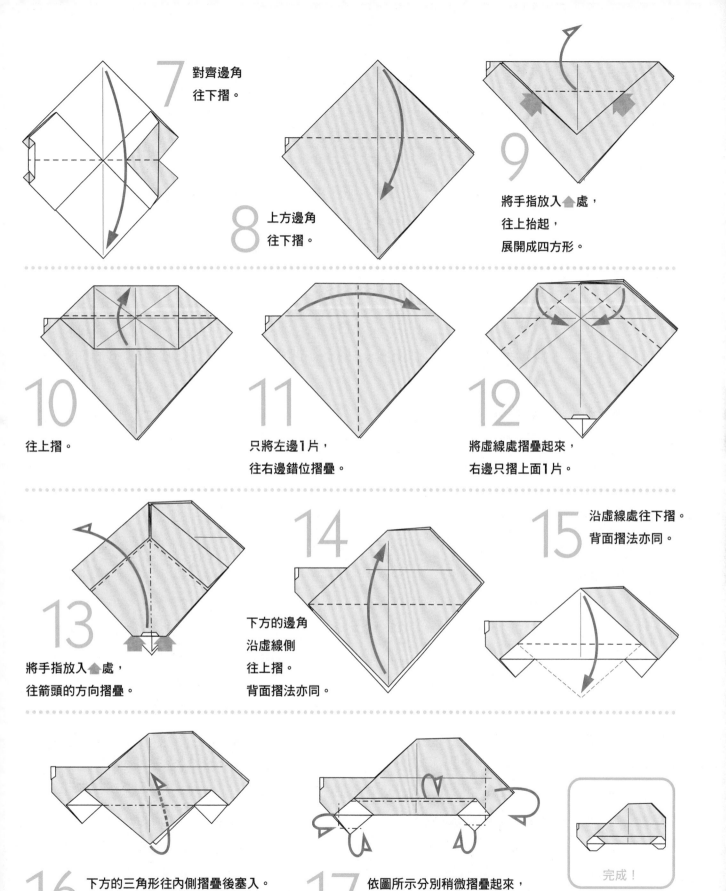

7 對齊邊角
往下摺。

8 上方邊角
往下摺。

9 將手指放入▲處，
往上抬起，
展開成四方形。

10 往上摺。

11 只將左邊1片，
往右邊錯位摺疊。

12 將虛線處摺疊起來，
右邊只摺上面1片。

13 將手指放入▲處，
往箭頭的方向摺疊。

14 下方的邊角
沿虛線側
往上摺。
背面摺法亦同。

15 沿虛線處往下摺。
背面摺法亦同。

16 下方的三角形往內側摺疊後塞入。
背面摺法亦同。

17 依圖所示分別稍微摺疊起來，
調整形狀。背面摺法亦同。

完成！

隼鳥號

在遙遠太空中旅行的人造衛星。
在「氣球」上加裝兩隻翅膀的造型。

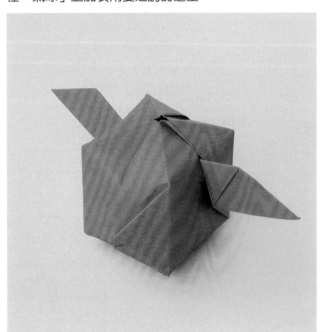

依氣球（P.34）作法摺至第4步驟。

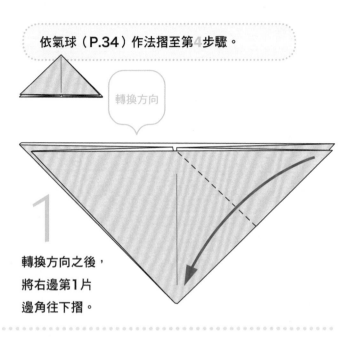

轉換方向

1

轉換方向之後，
將右邊第1片
邊角往下摺。

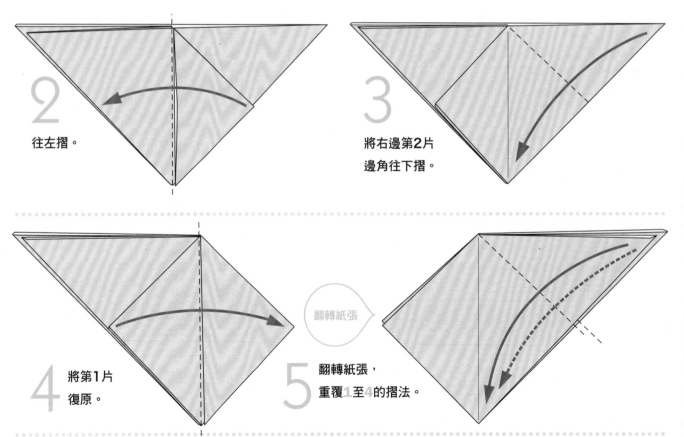

2

往左摺。

3

將右邊第2片
邊角往下摺。

4

將第1片
復原。

翻轉紙張

5

翻轉紙張，
重覆1至4的摺法。

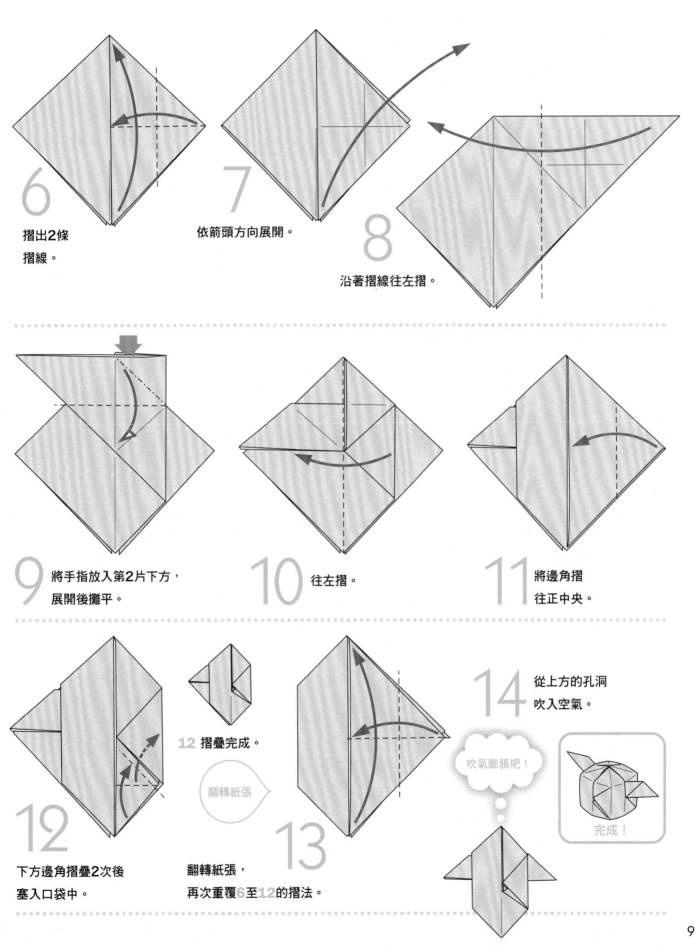

6 摺出2條
摺線。

7 依箭頭方向展開。

8 沿著摺線往左摺。

9 將手指放入第2片下方,
展開後攤平。

10 往左摺。

11 將邊角摺
往正中央。

12 下方邊角摺疊2次後
塞入口袋中。

12 摺疊完成。

翻轉紙張

13 翻轉紙張,
再次重覆6至12的摺法。

14 從上方的孔洞
吹入空氣。

吹氣膨脹吧!

完成!

火箭

以吸管從下方吹氣。
咻——地往上發射吧！

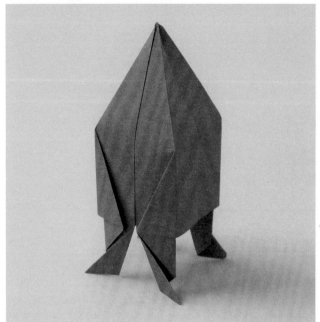

依氣球（P.34）作法
摺至第4步驟。

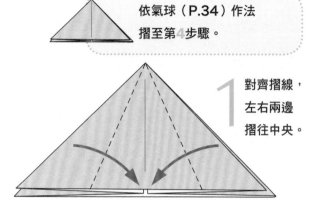

1 對齊摺線，
左右兩邊
摺往中央。

2 背面摺法
亦同。

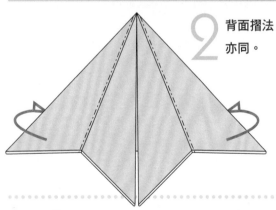

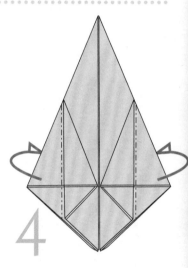

3 將邊角摺往正中央。

4 背面摺法亦同。

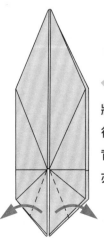

5 將下方邊角
往外摺疊。
背面摺法
亦同。

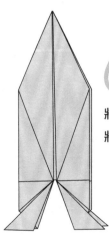

6 將手指放入下方，
將中央展開。

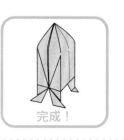

完成！

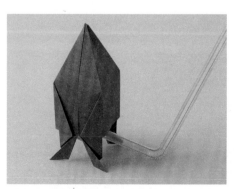

以彎曲的吸管從下方放入&吹氣，
就可以發射火箭了！

Part 5

花朵＆植物の摺紙

鬱金香
P.102

月見草
P.103

牽牛花
P.104

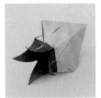

風鈴草
P.105

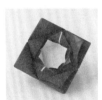

玫瑰花
P.106

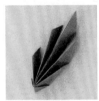

樹葉
P.107

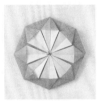

大理花
P.108

橡實
P.109

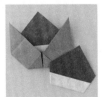

栗子
P.110

蘑菇
P.112

草莓
P.113

蘋果
P.114

柿子
P.116

桃子
P.118

鬱金香

「♪開花吧，開花吧♪　五顏六色的花朵啊！」

分開摺製花朵＆葉子，可以作出不同形狀的花朵唷！

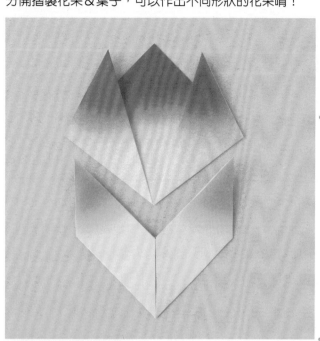

花朵

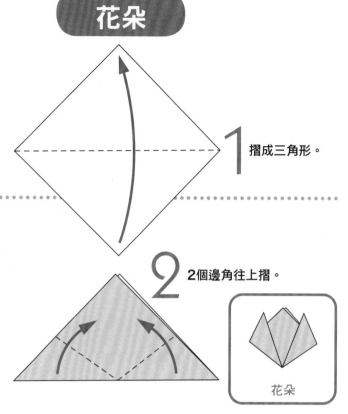

1 摺成三角形。

2 2個邊角往上摺。

花朵

葉子

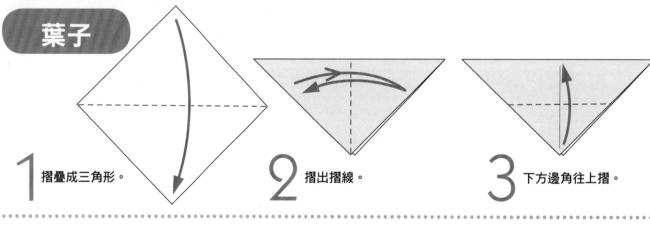

1 摺疊成三角形。

2 摺出摺線。

3 下方邊角往上摺。

4 對齊摺線摺疊起來。

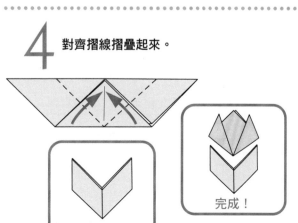

完成！

葉子

將花朵的邊角摺往外側，
就能摺出不同形狀的鬱金香了！

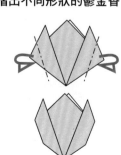

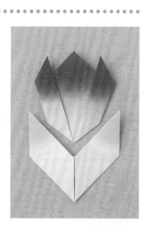

月見草

將色紙的邊端剪成圓角，表現出花朵盛開的模樣。
最後盛開的模樣就像真花一般！

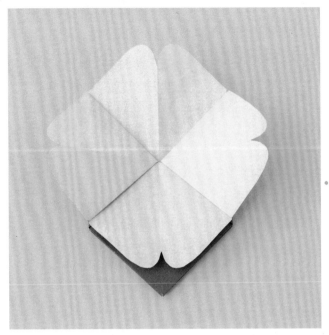

以黃色為正面，依鶴（P.32）作法摺
至第4步驟。

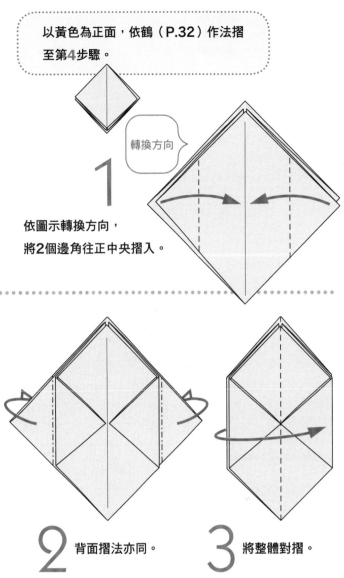

1 依圖示轉換方向，
將2個邊角往正中央摺入。

轉換方向

2 背面摺法亦同。

3 將整體對摺。

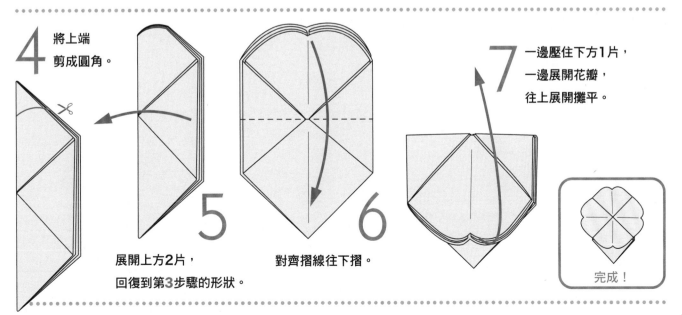

4 將上端
剪成圓角。

5 展開上方2片，
回復到第3步驟的形狀。

6 對齊摺線往下摺。

7 一邊壓住下方1片，
一邊展開花瓣，
往上展開攤平。

完成！

牽牛花

將兩個大小不同的花朵組合起來。
以圓形的花瓣為外側，
再將比較小且未剪切的花瓣插入中央。

以2張
大、小色紙
各別摺出
外側&內側。

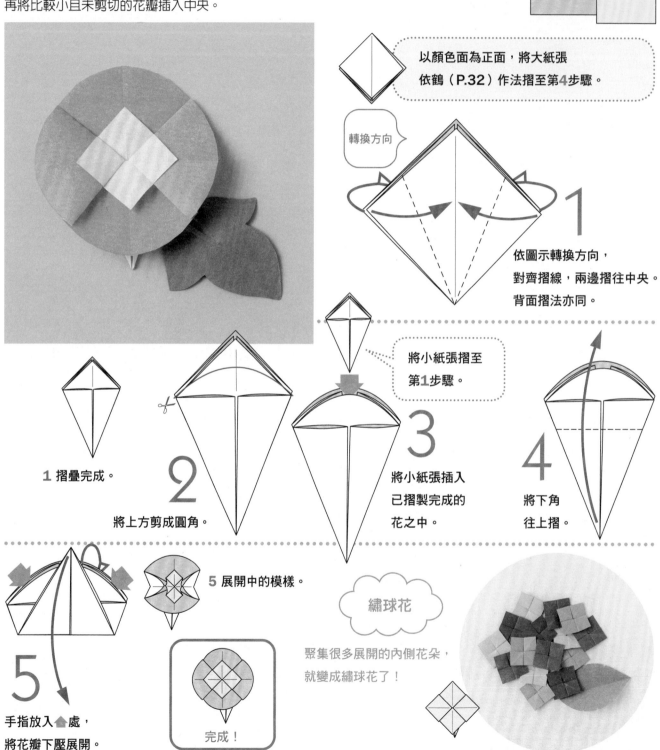

以顏色面為正面，將大紙張
依鶴（P.32）作法摺至第4步驟。

轉換方向

1

依圖示轉換方向，
對齊摺線，兩邊摺往中央。
背面摺法亦同。

將小紙張摺至
第1步驟。

1 摺疊完成。

2

將上方剪成圓角。

3

將小紙張插入
已摺製完成的
花之中。

4

將下角
往上摺。

5

手指放入▲處，
將花瓣下壓展開。

5 展開中的模樣。

完成！

繡球花

聚集很多展開的內側花朵，
就變成繡球花了！

風鈴草

鼓鼓的花形，就像「風鈴」一樣。
將花瓣尾端捲曲起來就完成了！

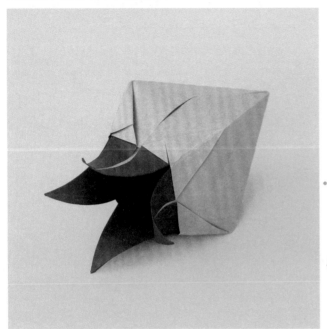

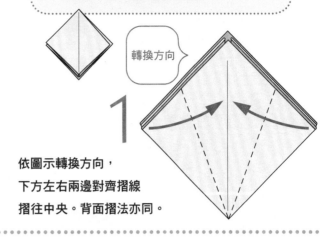

以顏色面為正面，將大紙張依鶴
（P.32）作法摺至第4步驟。

轉換方向

1
依圖示轉換方向，
下方左右兩邊對齊摺線
摺往中央。背面摺法亦同。

2
上方左右兩邊對齊
摺線摺往中央。

3
將2摺疊完成之後，
依箭頭方向
將三角形口袋
展開後攤平。

4
3 摺疊完成。
背面摺法亦同。

5
依虛線摺疊之後
塞入間隙。
背面摺法亦同。

6
以鉛筆等物品將尖端
捲曲起來，完成花瓣的模樣。
其餘3片作法亦同。

手指放入內側，
使整體完全鼓起。

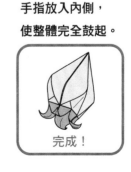

完成！

玫瑰花

重疊再重疊的花瓣就像玫瑰花一般。
漸漸地愈摺愈厚，就愈難以摺疊。
請努力完成吧！

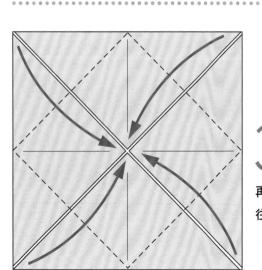

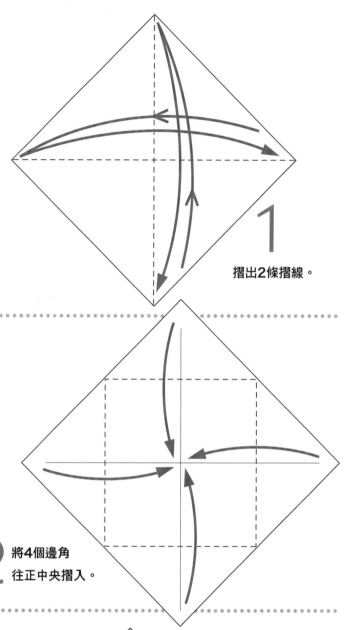

1 摺出2條摺線。

2 將4個邊角
往正中央摺入。

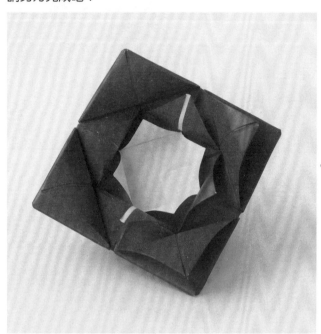

3 再次將邊角
往正中央摺入。

4 再次
重覆步驟。

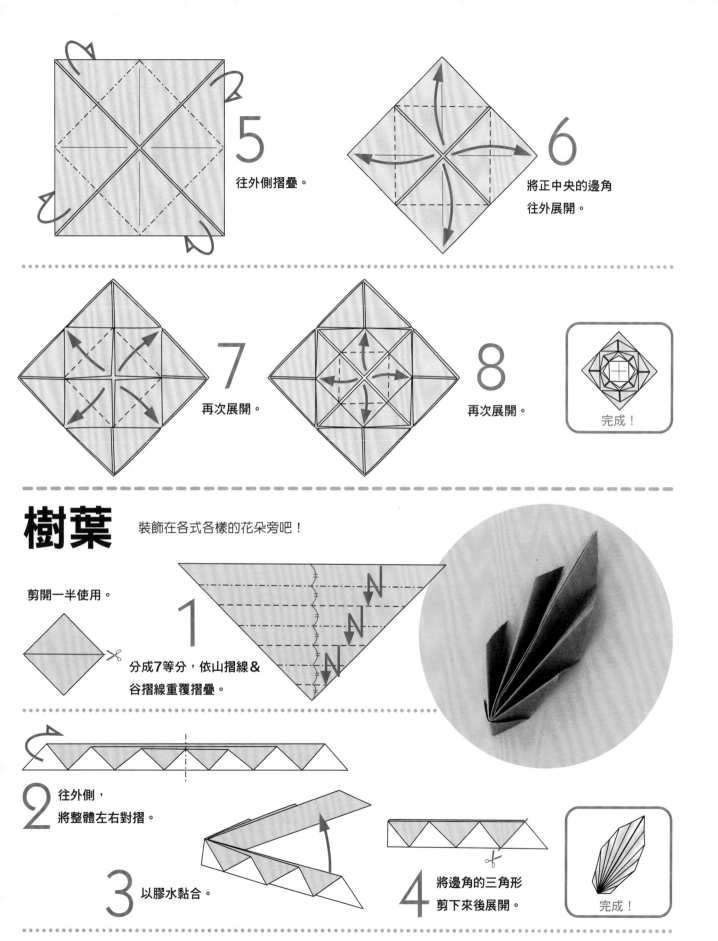

5 往外側摺疊。

6 將正中央的邊角往外展開。

7 再次展開。

8 再次展開。

完成！

樹葉

裝飾在各式各樣的花朵旁吧！

剪開一半使用。

1 分成**7**等分，依山摺線&谷摺線重覆摺疊。

2 往外側，將整體左右對摺。

3 以膠水黏合。

4 將邊角的三角形剪下來後展開。

完成！

大理花

圓形球狀的大理花。

請細心地將小小的三角形展開後攤平喔！

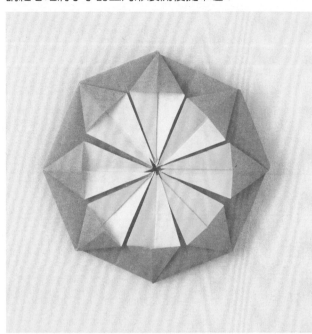

 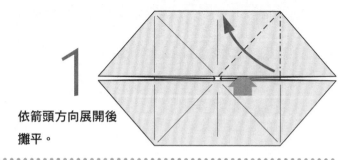
依雙船（P.28）作法摺至第6步驟。

1
依箭頭方向展開後
攤平。

2
也將其餘3處展開
後攤平。

2 摺疊完成。

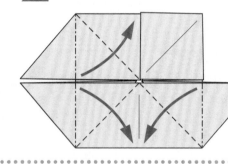

3
摺疊出8個細長的三角形。

4
展開後攤平。

5
其餘7處摺法亦同。

6
將邊角
往外側摺疊。

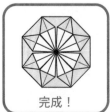
完成！

以緞帶或貼紙裝飾起來，
就成為「勳章」了！

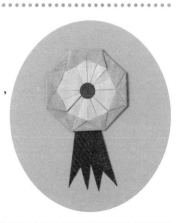

橡實

如同♪橡實滾呀滾♪的歌曲一樣，好可愛的圓滾滾形狀呀！
以各式大小&顏色的紙張摺摺看吧！

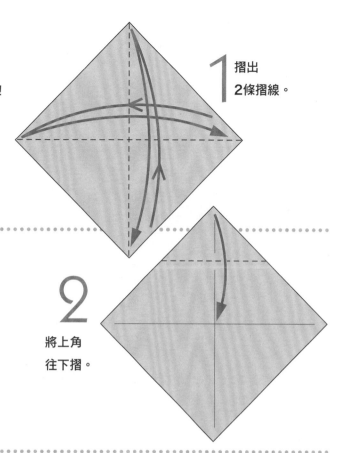

1 摺出
2 條摺線。

2 將上角
往下摺。

3 對齊摺線往下摺疊。

4 再次摺疊。

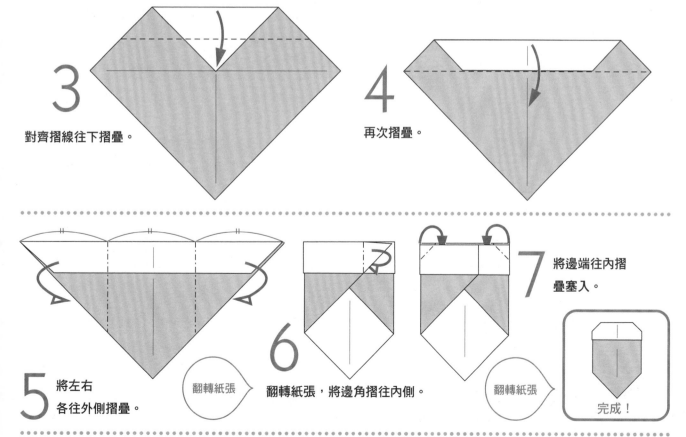

5 將左右
各往外側摺疊。

翻轉紙張

6 翻轉紙張，將邊角摺往內側。

7 將邊端往內摺
疊塞入。

翻轉紙張

完成！

栗子

果實從外殼中露出臉囉！
分別摺疊完成後，組合起來就完成了！

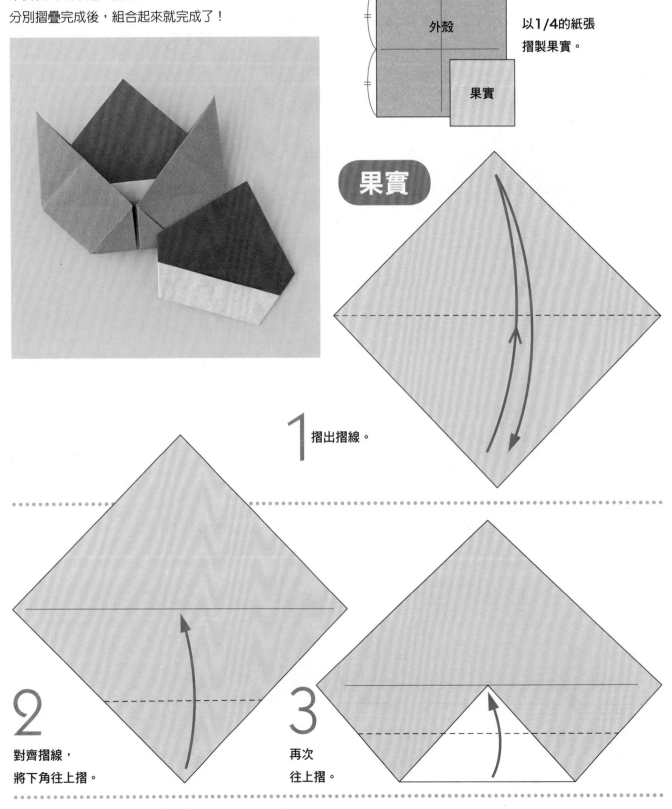

外殼

果實

以1/4的紙張
摺製果實。

果實

1 摺出摺線。

2 對齊摺線，
將下角往上摺。

3 再次
往上摺。

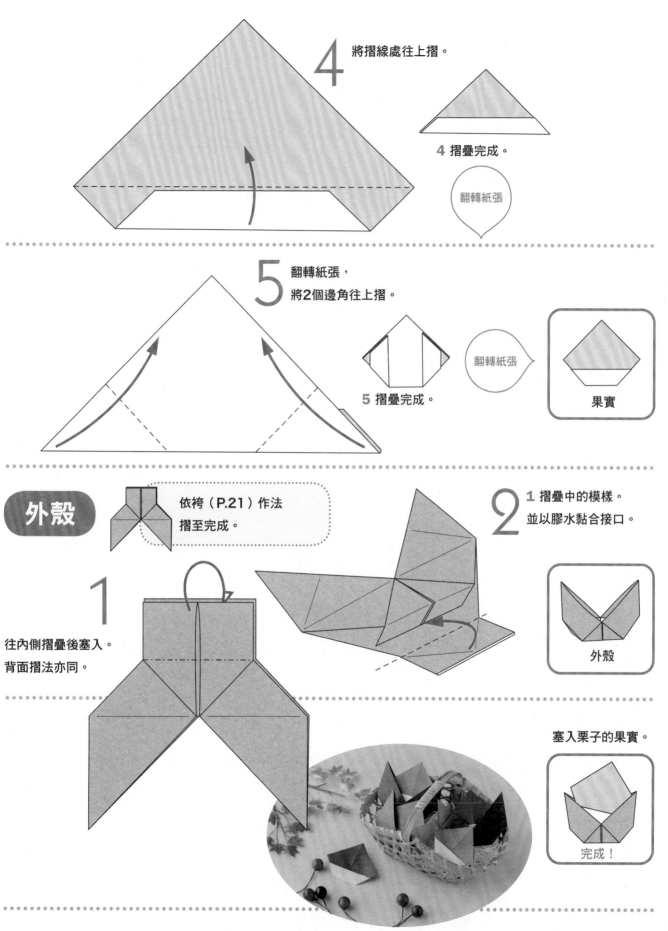

4 將摺線處往上摺。

4 摺疊完成。

翻轉紙張

5 翻轉紙張，
將2個邊角往上摺。

翻轉紙張

5 摺疊完成。

果實

外殼

依袴（P.21）作法
摺至完成。

2 **1** 摺疊中的模樣。
並以膠水黏合接口。

外殼

1 往內側摺疊後塞入。
背面摺法亦同。

塞入栗子的果實。

完成！

蘑菇

形狀好像戴上大帽子一樣的可愛蘑菇。
自由&愉快地作出各式各樣的造型蘑菇摺紙吧!

1 摺出摺線。

2 對齊摺線,
將上方
摺往中央。

翻轉紙張

3 翻轉紙張,
將兩端斜斜地
摺疊起來。

4 將手指放入▲處,
依箭頭的方向
展開後攤平。

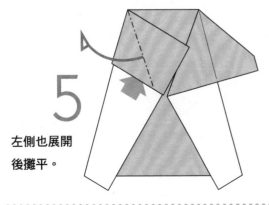

5 左側也展開
後攤平。

6 將邊角斜斜地
摺疊起來。

翻轉紙張

完成!

草莓

最後斜斜地往下回摺的三角形，很像真的「蒂頭」，
以雙面色紙摺製完成的模樣相當討喜呢！

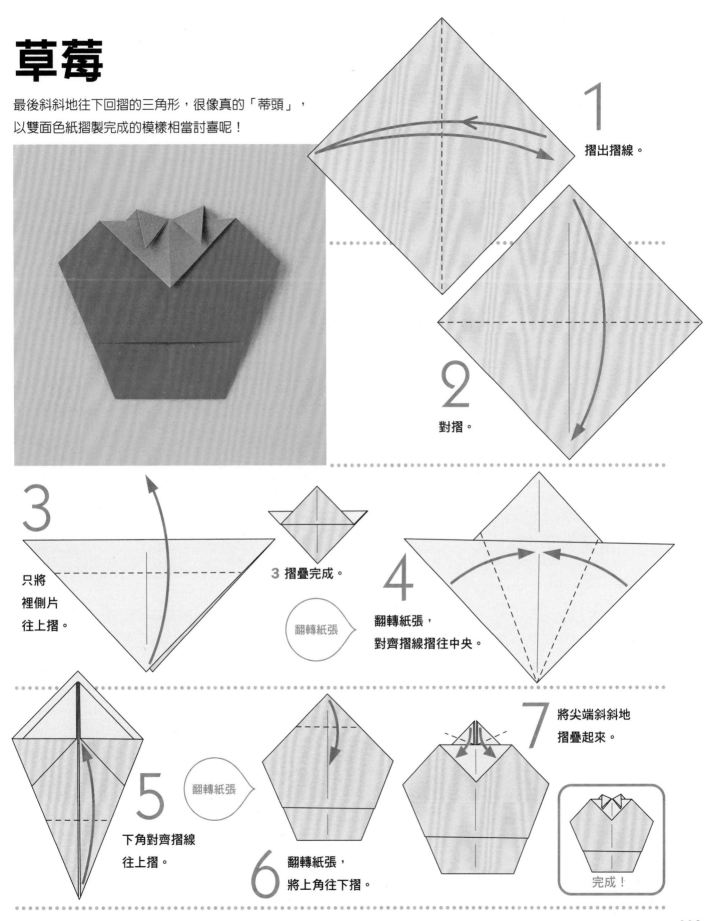

1 摺出摺線。

2 對摺。

3 只將
裡側片
往上摺。

3 摺疊完成。

翻轉紙張

4 翻轉紙張，
對齊摺線摺往中央。

5 下角對齊摺線
往上摺。

翻轉紙張

6 翻轉紙張，
將上角往下摺。

7 將尖端斜斜地
摺疊起來。

完成！

蘋果

作品採用沿著摺線摺回的倒退摺法。

看起來稍微困難，請仔細依圖示摺疊喔！

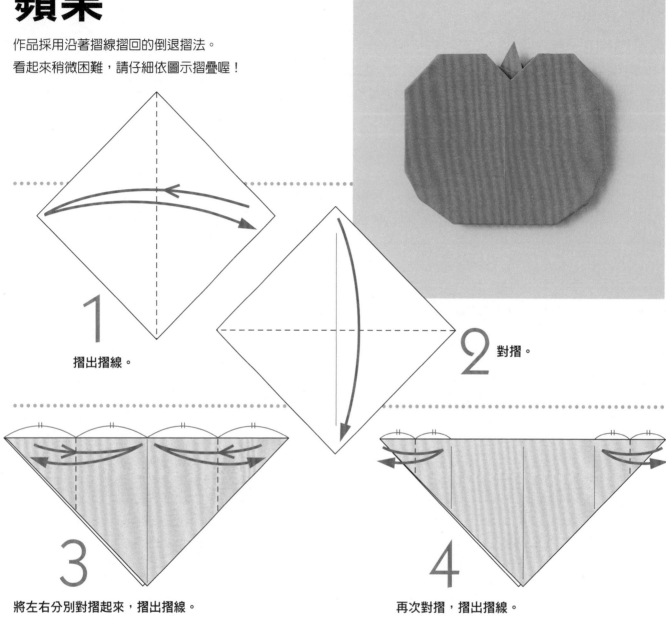

1 摺出摺線。

2 對摺。

3 將左右分別對摺起來，摺出摺線。

4 再次對摺，摺出摺線。

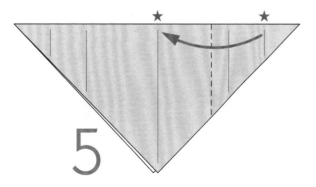

5 對齊★處，摺出摺線。

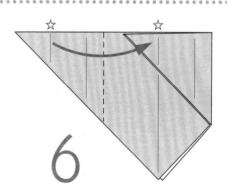

6 對齊☆處，摺出摺線。

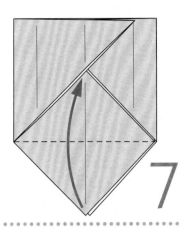

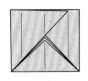

7 摺疊完成。

<big>7</big> 下角往上摺。

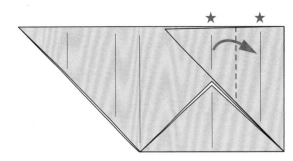

<big>8</big> 將左側展開，
右側對齊★處後沿著摺線摺疊。

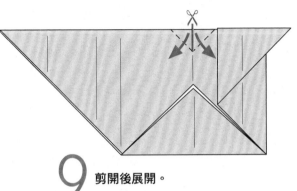

<big>9</big> 剪開後展開。

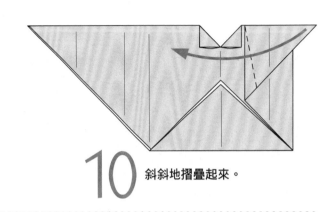

<big>10</big> 斜斜地摺疊起來。

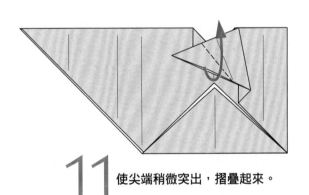

<big>11</big> 使尖端稍微突出，摺疊起來。

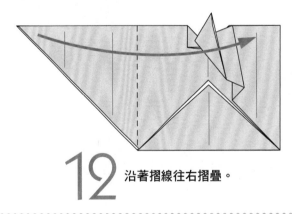

<big>12</big> 沿著摺線往右摺疊。

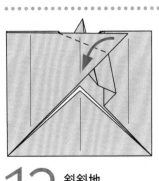

<big>13</big> 斜斜地
往下摺。

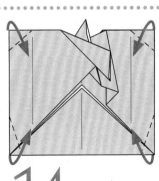

<big>14</big> 將邊角摺起。

翻轉紙張

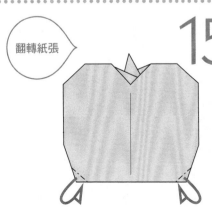

<big>15</big> 翻轉紙張，
將下方邊角
小小的摺起。

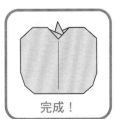

完成！

柿子

膨膨的果實被四片葉片包圍住。
建議以柔軟的紙張摺製會比較容易。

依鶴（P.32）作法摺至第**4**步驟。

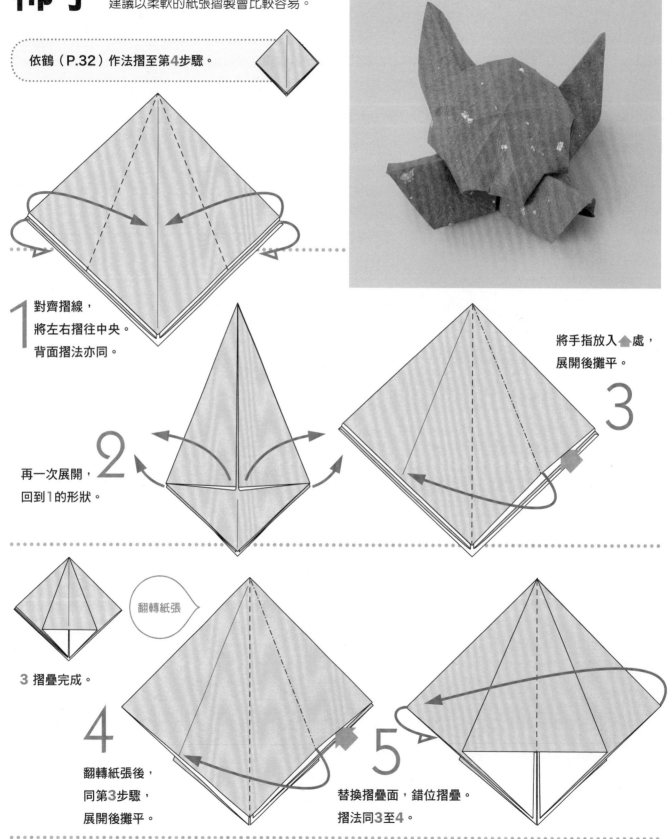

1 對齊摺線，
將左右摺往中央。
背面摺法亦同。

2 再一次展開，
回到1的形狀。

3 將手指放入 ⬆ 處，
展開後攤平。

翻轉紙張

3 摺疊完成。

4 翻轉紙張後，
同第**3**步驟，
展開後攤平。

5 替換摺疊面，錯位摺疊。
摺法同**3**至**4**。

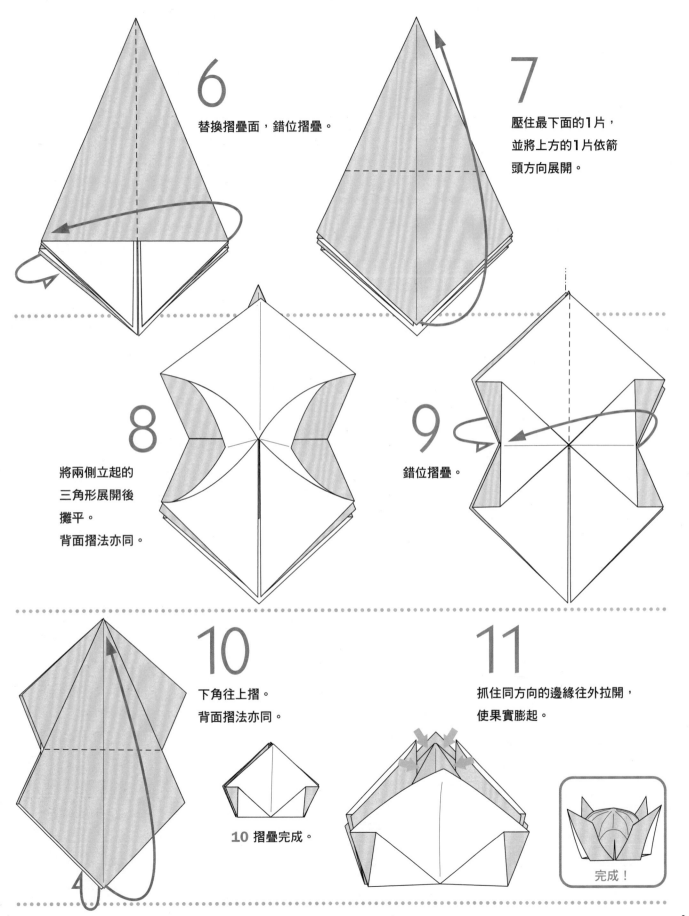

6

替換摺疊面，錯位摺疊。

7

壓住最下面的1片，
並將上方的1片依箭
頭方向展開。

8

將兩側立起的
三角形展開後
攤平。
背面摺法亦同。

9

錯位摺疊。

10

下角往上摺。
背面摺法亦同。

10 摺疊完成。

11

抓住同方向的邊緣往外拉開，
使果實膨起。

完成！

桃子

桃子被菱形的葉片包覆住了！
以「鶴」作法中展開方形的摺法，摺製四片葉片。

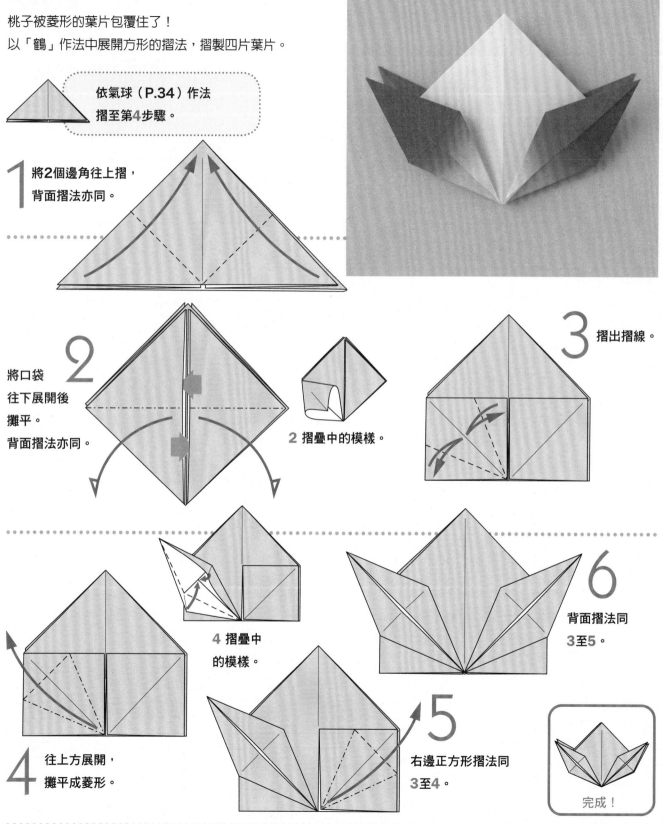

依氣球（P.34）作法
摺至第**4**步驟。

1 將**2**個邊角往上摺，
背面摺法亦同。

2 將口袋
往下展開後
攤平。
背面摺法亦同。

2 摺疊中的模樣。

3 摺出摺線。

4 摺疊中
的模樣。

4 往上方展開，
攤平成菱形。

5 右邊正方形摺法同
3至**4**。

6 背面摺法同
3至**5**。

完成！

Part 6
可以玩の摺紙

會跳の青蛙
P.120

肚子餓の烏鴉
P.122

展翅の鳥
P.124

會叫の狐狸
P.125

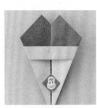
爬樹の猴子
P.126

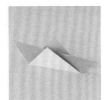
彈跳の蚱蜢
P.127

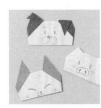
手指人偶
P.128

相撲選手
P.130

吹氣紙船
P.132

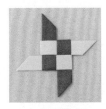
十字手裏劍
P.134

照相機
P.136

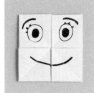
變臉
P.137

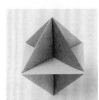
吹氣陀螺
P.138

會跳の青蛙

腿就像彈簧一樣，
只要彈撥屁股的地方就會蹦——地跳起來！
看來是隻很快樂的青蛙呢！

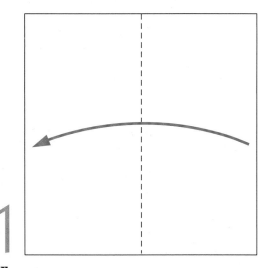

1
對摺。

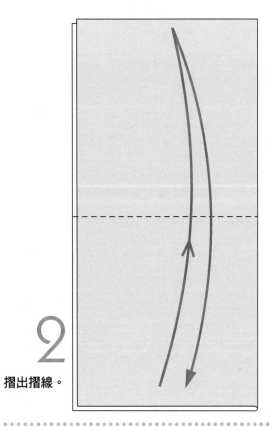

2
摺出摺線。

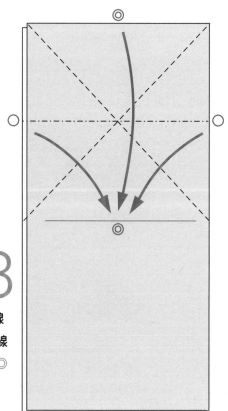

3
摺出2條斜斜的谷摺線
&在正中央摺出山摺線
後，將○與○&◎與◎
對齊後摺疊起來。

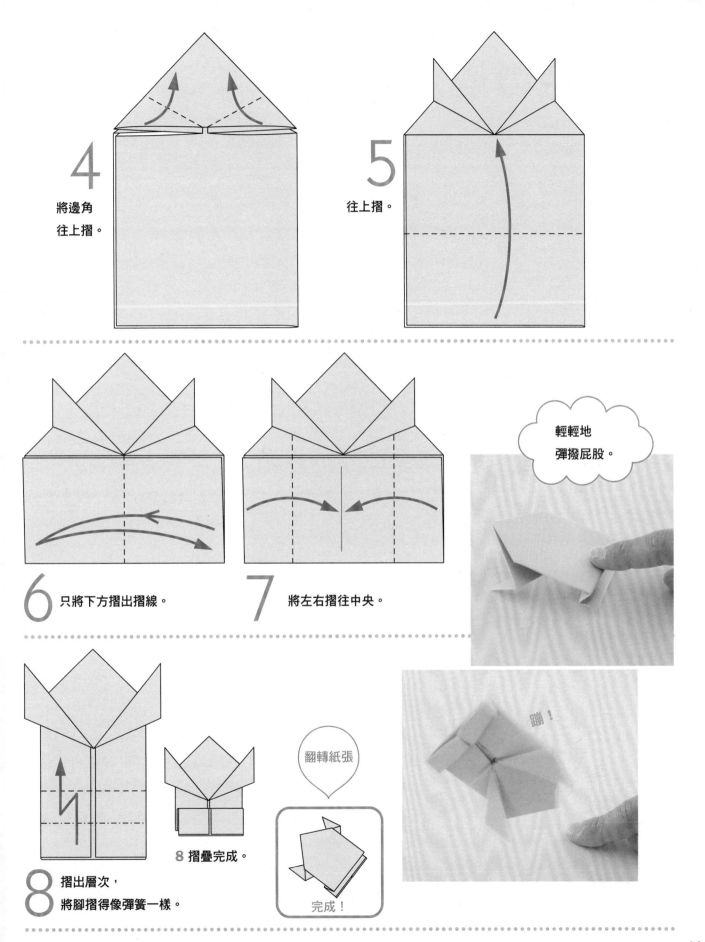

4 將邊角
往上摺。

5 往上摺。

6 只將下方摺出摺線。

7 將左右摺往中央。

輕輕地
彈撥屁股。

蹦！

8 摺出層次，
將腳摺得像彈簧一樣。

8 摺疊完成。

翻轉紙張

完成！

肚子餓の烏鴉

只要動一動翅膀，嘴巴就會一張一合。
「肚子好餓呀！」似乎聽到它這麼說呢！

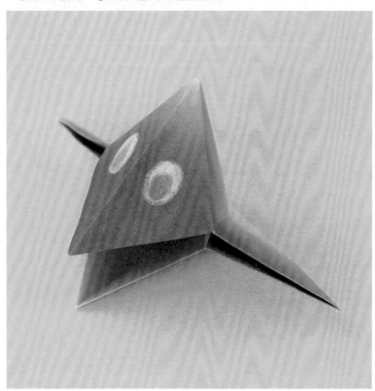

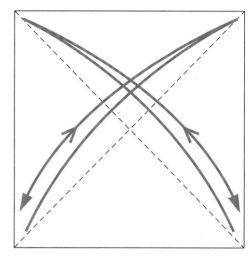

1 斜斜地摺出2條摺線。

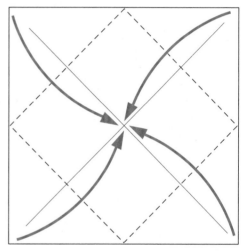

2 將邊角往正中央摺入。

2 摺疊完成。

翻轉紙張

3 翻轉紙張之後，
將邊角往正中央摺入。

3 摺疊完成。

翻轉紙張

4 翻轉紙張之後往下對摺。

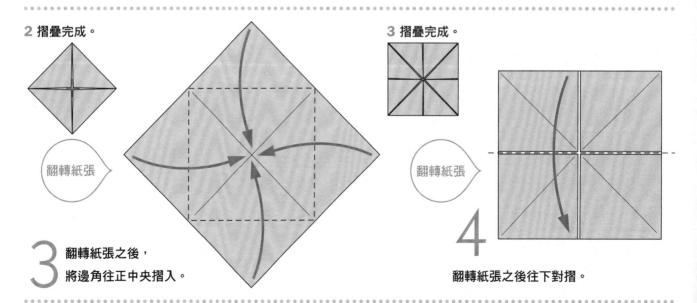

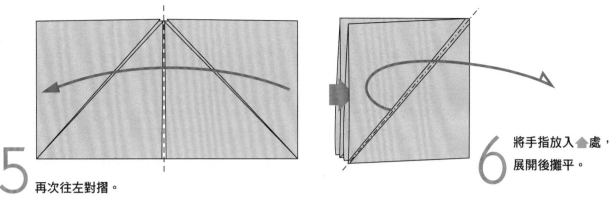

5 再次往左對摺。

6 將手指放入 ▲ 處，展開後攤平。

7 錯位摺疊，摺至步驟8的星形。

8 從內側拉出邊角。

8 拉出來的模樣。

完成！

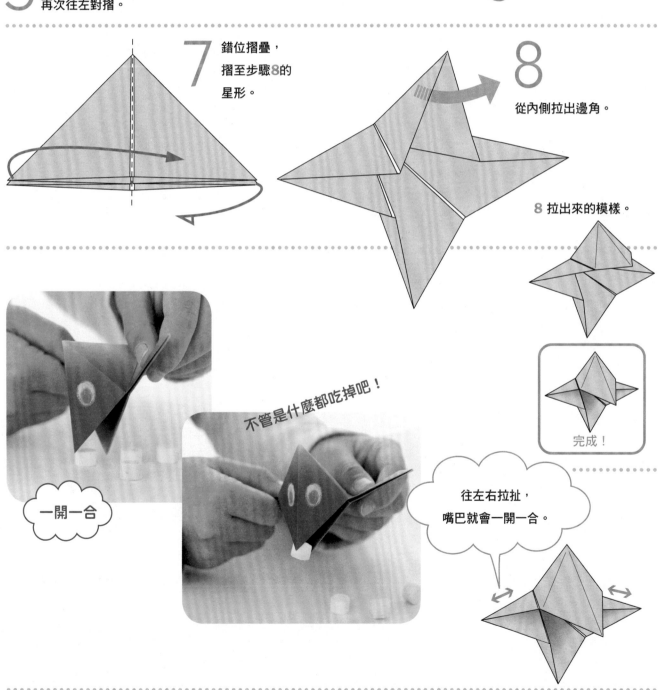

一開一合

不管是什麼都吃掉吧！

往左右拉扯，嘴巴就會一開一合。

展翅の鳥

從「鶴」的摺疊過程中變形的摺紙。
只要拉動尾巴，翅膀就會啪搭啪搭很可愛地拍動起來。

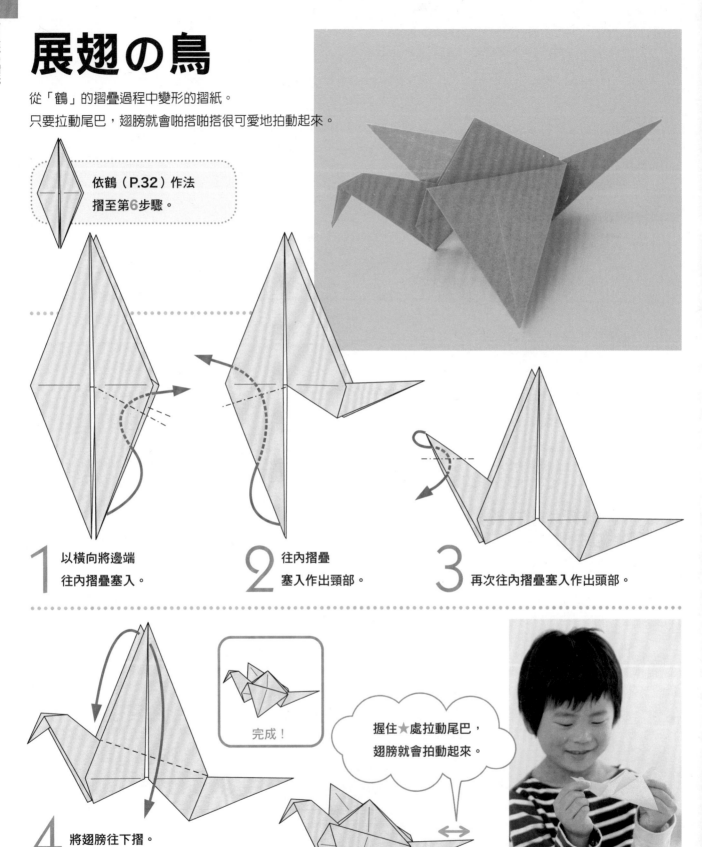

依鶴（P.32）作法
摺至第**6**步驟。

1 以橫向將邊端
往內摺疊塞入。

2 往內摺疊
塞入作出頸部。

3 再次往內摺疊塞入作出頭部。

4 將翅膀往下摺。

完成！

握住★處拉動尾巴，
翅膀就會拍動起來。

會叫の狐狸

從後方放入手指就能活動起來。
嘴巴會動啊，是一隻說話的狐狸呢！

以想要的耳朵顏色為正面。
依房子（P.16）作法摺至完成。

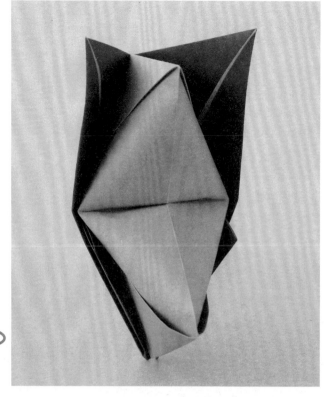

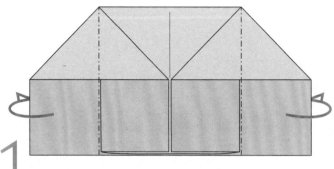

1 將左右往外側摺。

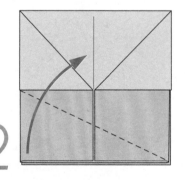

2 將裡側的1片斜斜地往上摺。

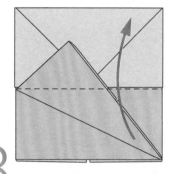

3 再次往上摺。

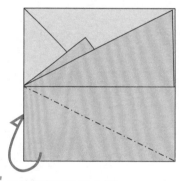

4 往外側斜斜地往上摺。

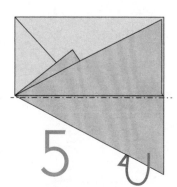

5 再次朝外側往上摺。

5 摺疊完成。

翻轉紙張

6 將★處往上提般地
轉換方向。
將手指放入後方，
使正中央凹陷下去。

完成！

爬樹の猴子

在紙張的摩擦過程中……

哇，太不可思議了！猴子咻咻咻──地爬上樹了！

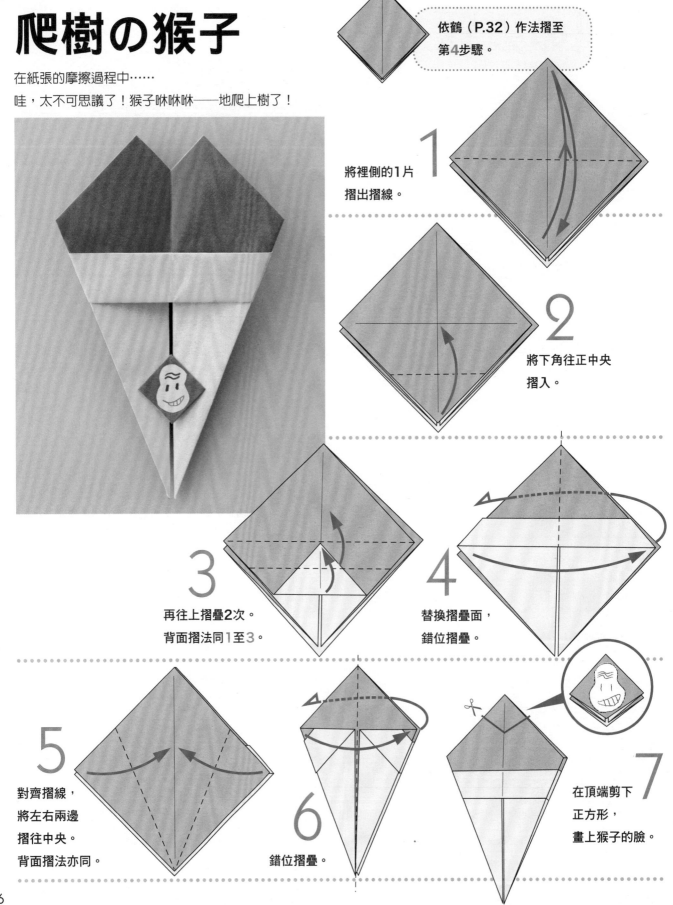

依鶴（P.32）作法摺至
第4步驟。

1 將裡側的1片
摺出摺線。

2 將下角往正中央
摺入。

3 再往上摺疊2次。
背面摺法同1至3。

4 替換摺疊面，
錯位摺疊。

5 對齊摺線，
將左右兩邊
摺往中央。
背面摺法亦同。

6 錯位摺疊。

7 在頂端剪下
正方形，
畫上猴子的臉。

彈跳の蚱蜢

彈撥尾股,就會很有元氣地彈跳起來。
只要仔細地摺疊紙張,就會彈跳得很遠唷!

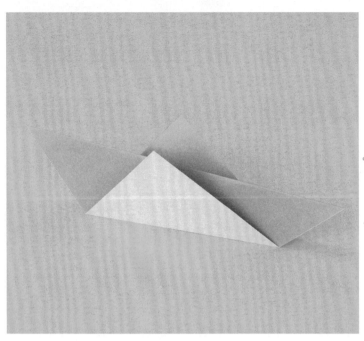

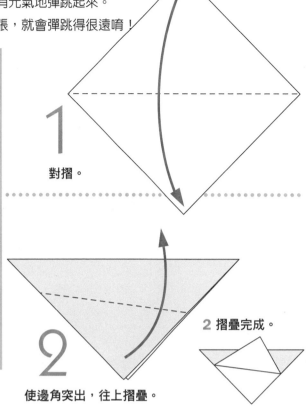

1 對摺。

2 使邊角突出,往上摺疊。

2 摺疊完成。

翻轉紙張

3 翻轉紙張後,將邊角對齊摺起。

左右摩擦紙張,
就會一步一步
往上移動。

爬呀爬

最後,從頂端跑出來
打招呼囉!

出現!

將猴子夾在
樹之間。

完成!

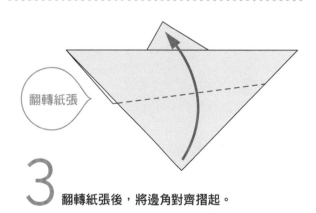

完成!

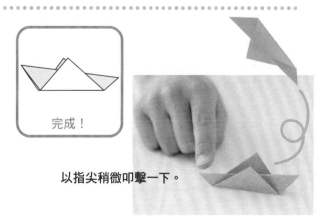

以指尖稍微叩擊一下。

127

手指人偶

戴在手指上，「欸欸……」「什麼？」
自編一段屬於自己的對話吧！

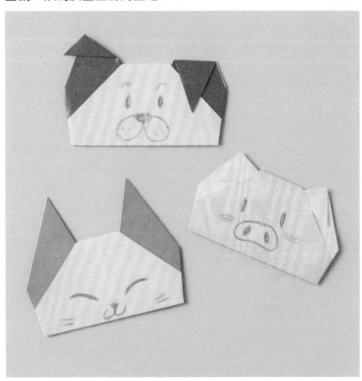

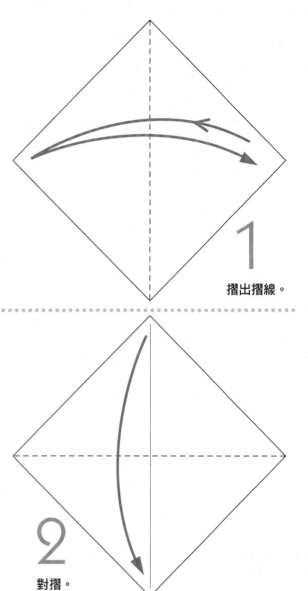

1 摺出摺線。

2 對摺。

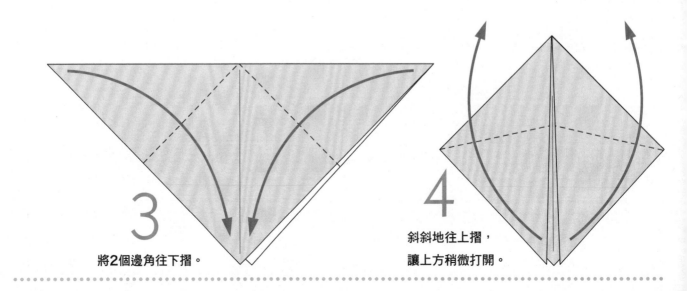

3 將2個邊角往下摺。

4 斜斜地往上摺，
讓上方稍微打開。

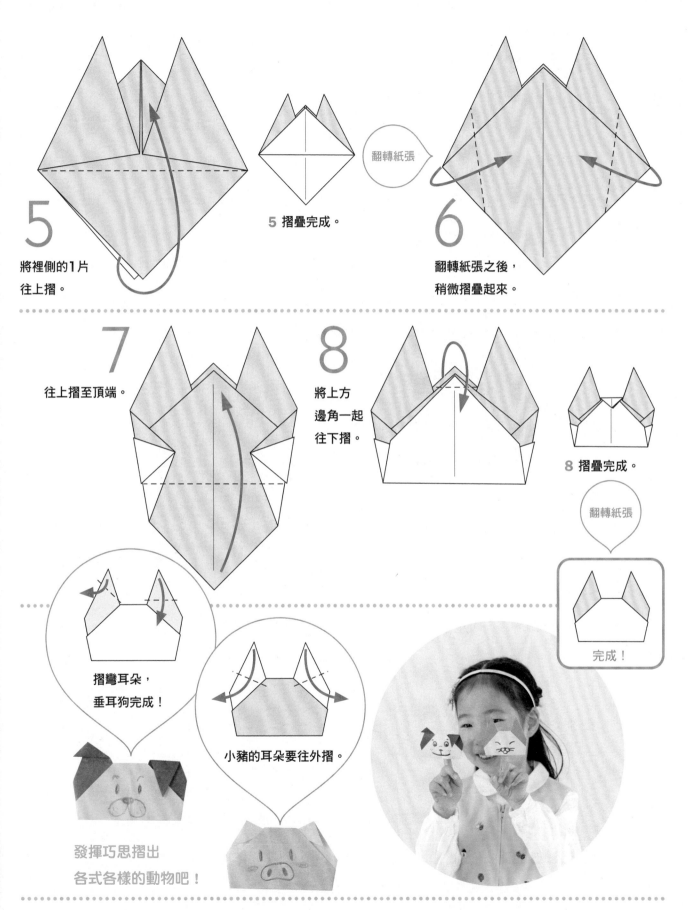

5 將裡側的1片
往上摺。

5 摺疊完成。

翻轉紙張

6 翻轉紙張之後,
稍微摺疊起來。

7 往上摺至頂端。

8 將上方
邊角一起
往下摺。

8 摺疊完成。

翻轉紙張

完成!

摺彎耳朵,
垂耳狗完成!

小豬的耳朵要往外摺。

發揮巧思摺出
各式各樣的動物吧!

相撲選手

摺製完成之後，以空箱子作為土俵場對戰吧！
加油，沒出界！

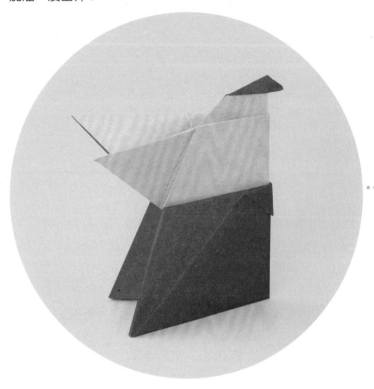

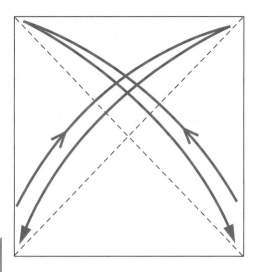

1 斜斜地摺出2條摺線。

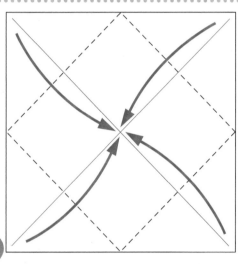

2 將邊角往正中央摺入。

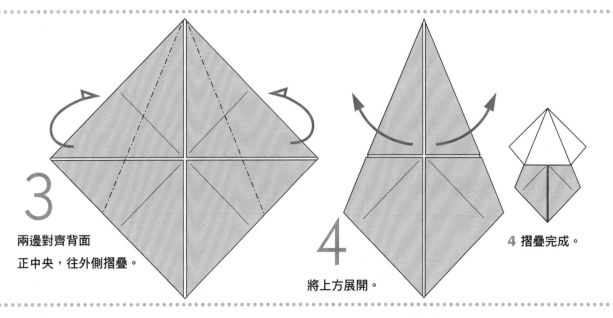

3 兩邊對齊背面
正中央，往外側摺疊。

4 將上方展開。

4 摺疊完成。

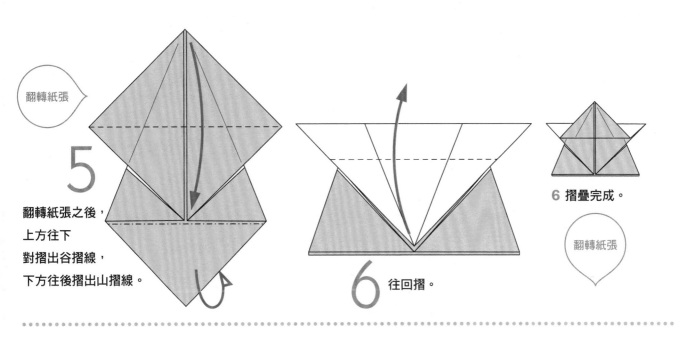

翻轉紙張

5 翻轉紙張之後，
上方往下
對摺出谷摺線，
下方往後摺出山摺線。

6 往回摺。

6 摺疊完成。

翻轉紙張

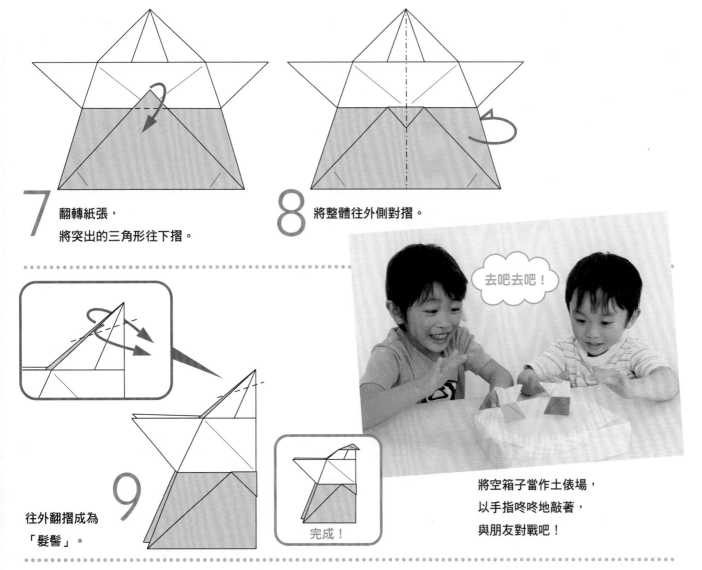

7 翻轉紙張，
將突出的三角形往下摺。

8 將整體往外側對摺。

9 往外翻摺成為
「髮髻」。

完成！

去吧去吧！

將空箱子當作土俵場，
以手指咚咚地敲著，
與朋友對戰吧！

131

吹氣紙船

為「小型帆船」的變形。

從後方呼——地吹氣，風帆受到風的力量就會開始滑行前進。

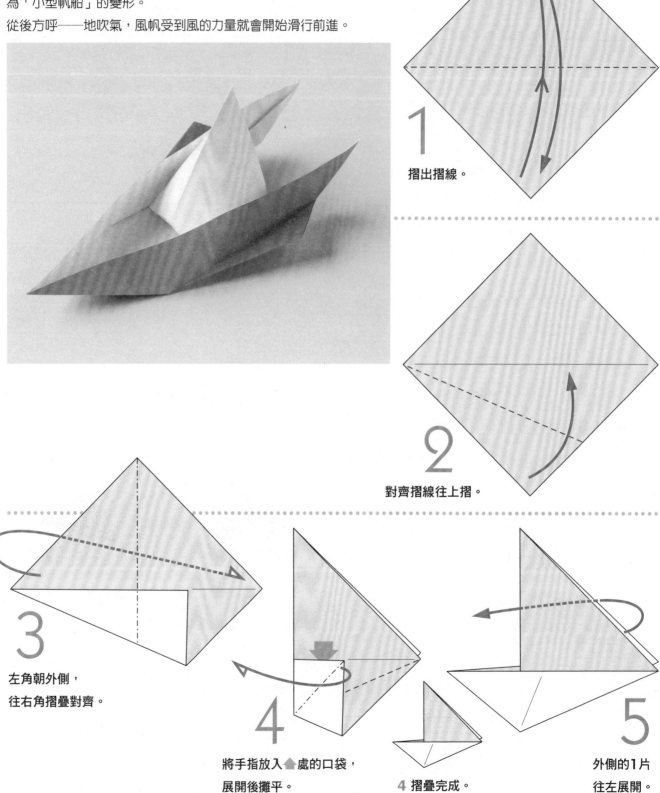

1 摺出摺線。

2 對齊摺線往上摺。

3 左角朝外側，
往右角摺疊對齊。

4 將手指放入 👆 處的口袋，
展開後攤平。

4 摺疊完成。

5 外側的1片
往左展開。

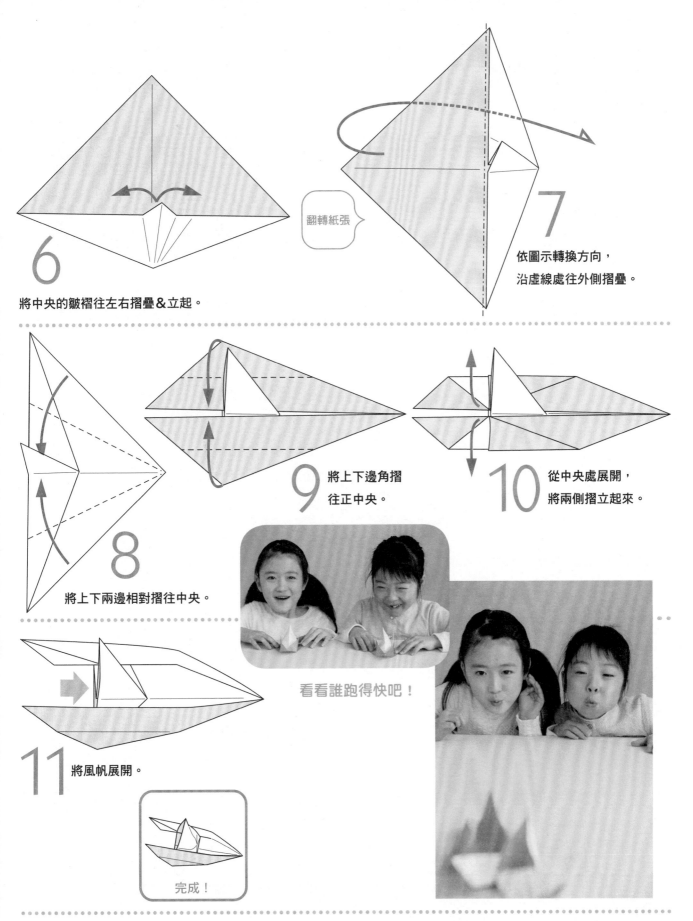

6

將中央的皺褶往左右摺疊&立起。

翻轉紙張

7

依圖示轉換方向，
沿虛線處往外側摺疊。

8

將上下兩邊相對摺往中央。

9 將上下邊角摺
往正中央。

10 從中央處展開，
將兩側摺立起來。

看看誰跑得快吧！

11 將風帆展開。

完成！

十字手裏劍

與一般的手裏劍的形狀比起來有點不同，
是以四張摺紙組合完成的喔！

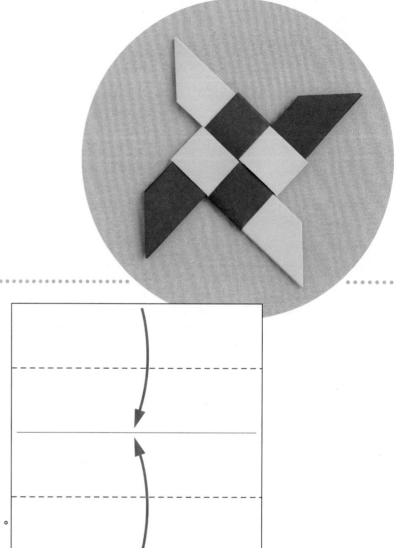

1 摺出摺線。

2 對齊摺線，後將上下方摺往中央。

3 再次摺往中央。

4 摺疊完成。

4 將下方的邊角作出谷摺，
上方的邊角往內摺疊後塞入。

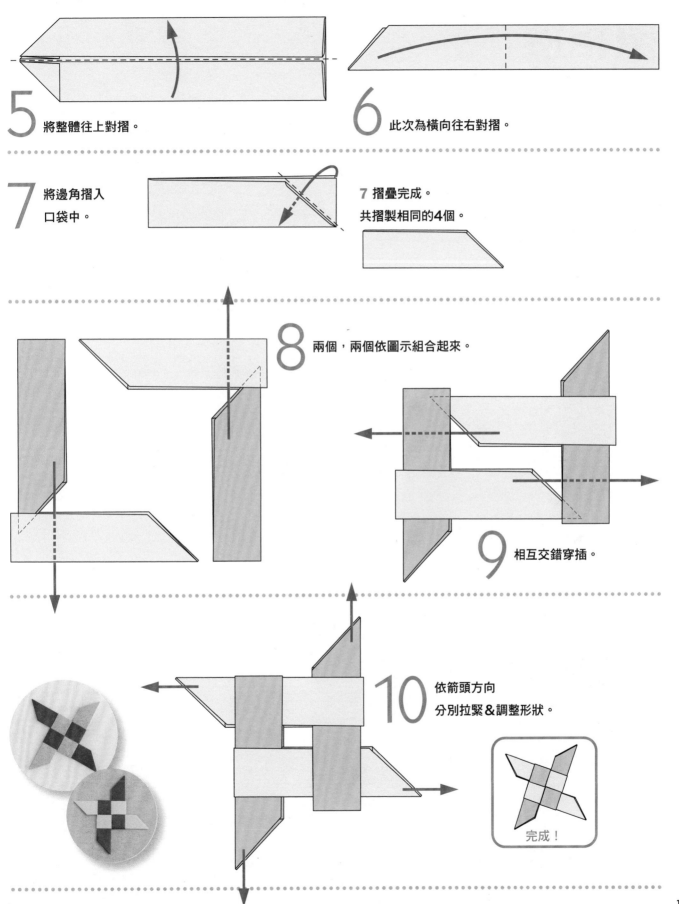

5 將整體往上對摺。

6 此次為橫向往右對摺。

7 將邊角摺入
　口袋中。

7 摺疊完成。
　共摺製相同的4個。

8 兩個，兩個依圖示組合起來。

9 相互交錯穿插。

10 依箭頭方向
　　分別拉緊&調整形狀。

完成！

照相機

會發出喀擦聲的有趣摺紙。

可以無限次復原邊角，一直玩下去！

依袴（P.21）作法
摺至完成。

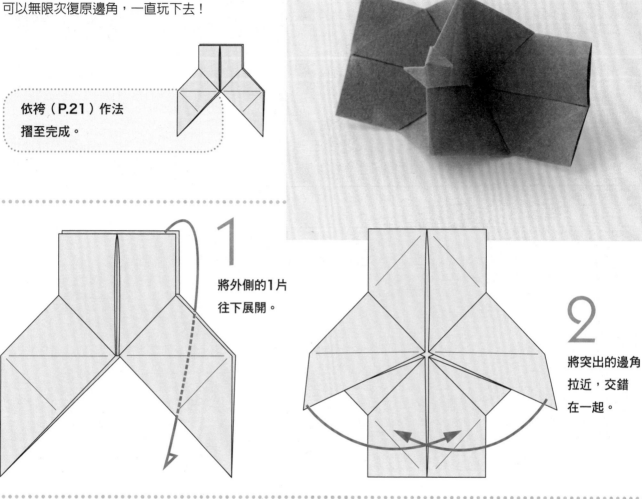

1 將外側的1片
往下展開。

2 將突出的邊角
拉近，交錯
在一起。

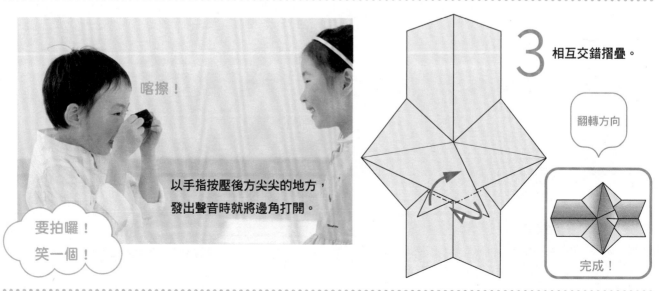

喀擦！

要拍囉！

笑一個！

以手指按壓後方尖尖的地方，
發出聲音時就將邊角打開。

3 相互交錯摺疊。

翻轉方向

完成！

變臉

笑臉、生氣……畫上各種表情吧！
每翻動一次，就有不同的表情。

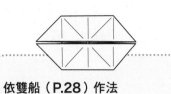

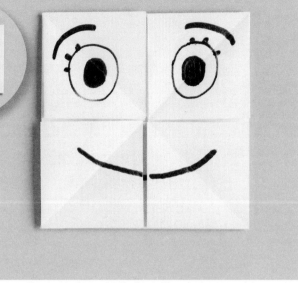

依雙船（P.28）作法
摺至第**6**步驟。

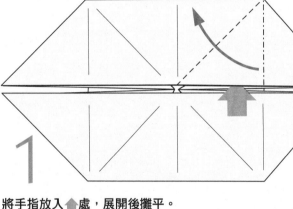

1 將手指放入 ⬆ 處，展開後攤平。

2 將其他3個口袋也展開後攤平。

3 將摺線來回摺疊。

一邊翻面，
一邊畫上表情。

完成！

臉以外的圖案也OK！

畫上隨著季節變換
顏色的樹葉，發揮
巧思吧！

吹氣陀螺

吹氣就會轉動，似乎很愉快的陀螺。
以六個星形摺紙摺製而成。

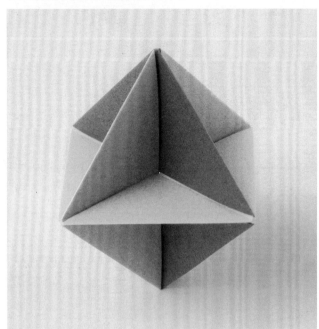

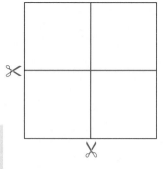

準備6張色紙，
各剪切成4等分。

以氣球（**P.34**）作法摺至第**4**步驟，
共摺製6個。
將邊角立起，作成星形。

邊角
→

④ ③

① ②

1

將星形組合起來。
①與③的邊角放入
相鄰的星形之後，
將②與④的邊角
露在外面。

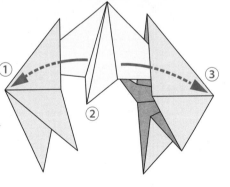

① ③

② ④

2

對齊相鄰的角，
遵循將2對放入、
2對露出的規則，
將星形一個一個
增加上去。

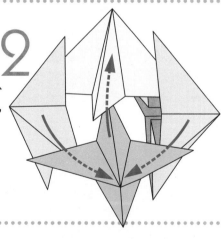

3 包覆式
組合起來。

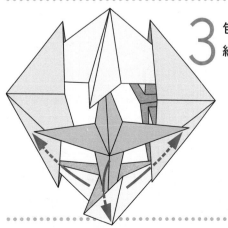

4

將6個星形組合在一起，
大致達到平衡之後，將空
隙合緊。

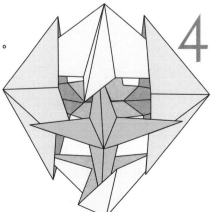

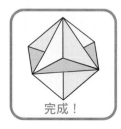

完成！

實用の摺紙

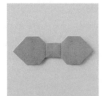

蝴蝶結
P.140

戒指
P.142

手錶
P.144

太陽眼鏡
P.145

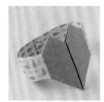

心形手環
P.146

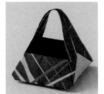

手提包
P.148

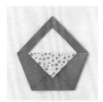

花籃
P.150

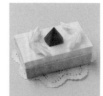

草莓蛋糕
P.151

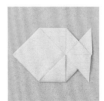

魚形信紙
P.154

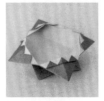

寶石盒
P.156

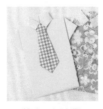

襯衫&領帶
P.158

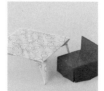

桌子&椅子
P.160

有煙囪の房子
P.162

蝴蝶結

最後的步驟是關鍵重點！
不要把摺線完全展開，而是確實地按壓住，
再將蝴蝶結展開。

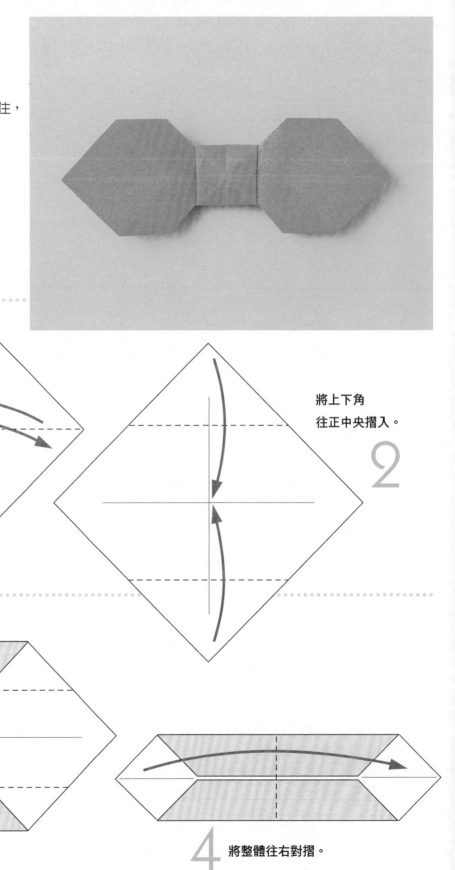

1 摺出
2條摺線。

2 將上下角
往正中央摺入。

3 再次將上下兩邊摺往中央。

4 將整體往右對摺。

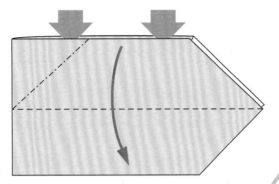

5 將手指放入 ⬆ 處，展開後攤平。

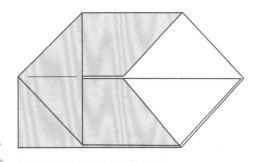

6 背面摺法亦同，展開後攤平。

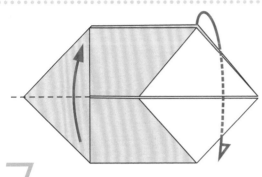

7 替換摺疊面，錯位摺疊。

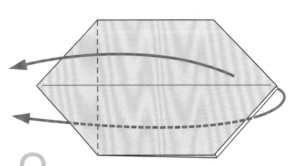

8 於虛線處摺疊回去。

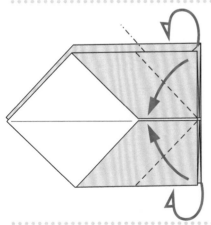

9 將邊角往中央相對摺疊在一起。背面摺法亦同。

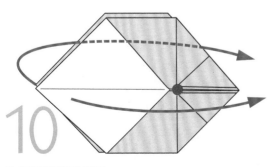

10 為了不使摺線打開，需將●處以手指按壓住後再展開。

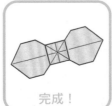

完成！

以髮夾固定配戴，很漂亮吧！

戒指

如果摺紙技巧已經很熟練了，
就把紙張裁剪成四小張，摺摺看小尺寸的作品吧！

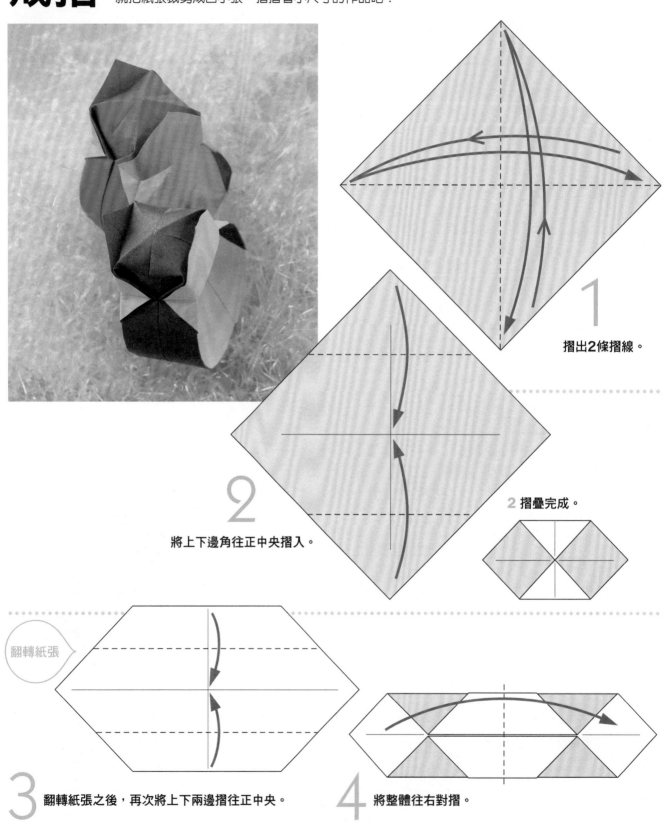

1 摺出2條摺線。

2 將上下邊角往正中央摺入。

2 摺疊完成。

翻轉紙張

3 翻轉紙張之後，再次將上下兩邊摺往正中央。

4 將整體往右對摺。

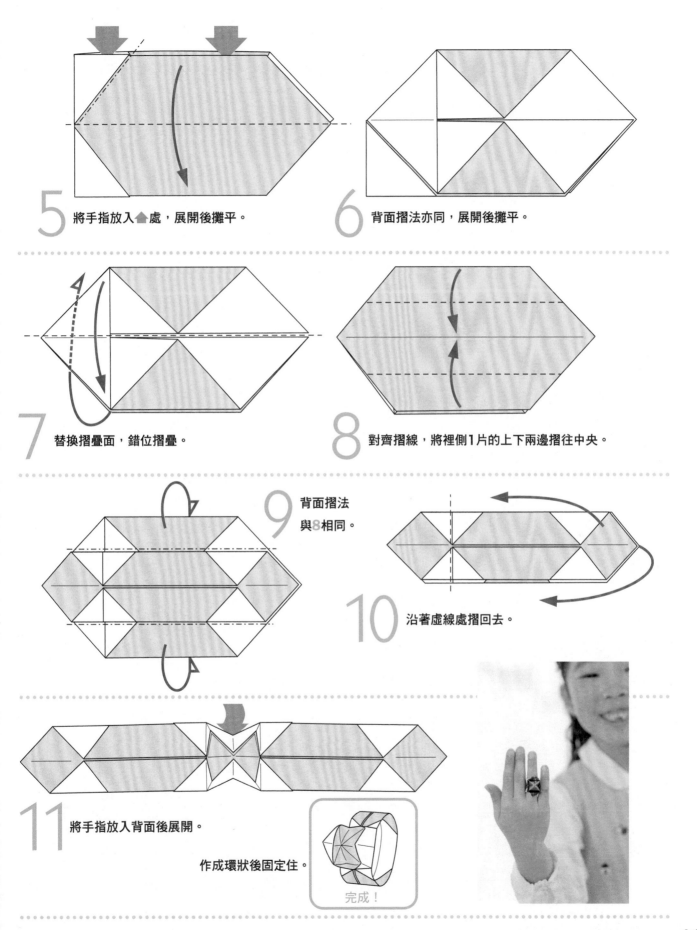

5 將手指放入△處，展開後攤平。

6 背面摺法亦同，展開後攤平。

7 替換摺疊面，錯位摺疊。

8 對齊摺線，將裡側1片的上下兩邊摺往中央。

9 背面摺法與8相同。

10 沿著虛線處摺回去。

11 將手指放入背面後展開。

作成環狀後固定住。

完成！

手錶

畫上指針＆數字，製作屬於自己的手錶吧！

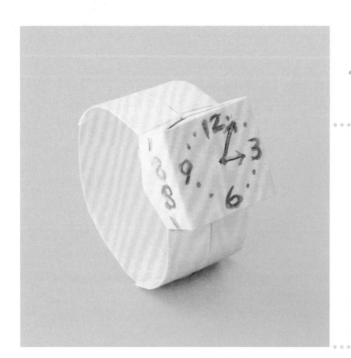

依蝴蝶結（P.140）作法
摺至第3步驟。

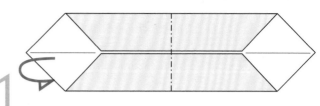

1 往外側對摺。

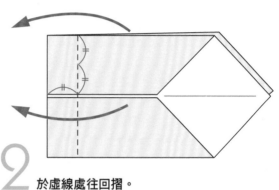

2 於虛線處往回摺。

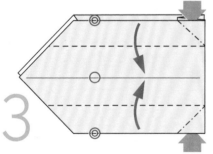

3 手指放入 ⬆ 處，將 ◎ 處與 ○ 處對齊，
展開後攤平。

4 背面摺法同
第3步驟。

5 各別依箭頭方向展開。

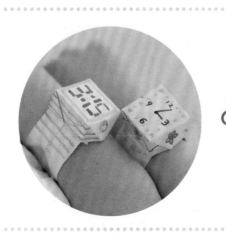

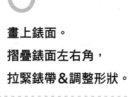

6 摺疊完成。

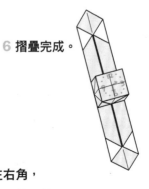

6

畫上錶面。
摺疊錶面左右角，
拉緊錶帶＆調整形狀。

作成環狀後固定住。

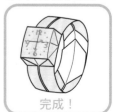

完成！

太陽眼鏡

使用邊長約25cm的大紙張，
摺疊成剛好可以戴上去玩的尺寸吧！

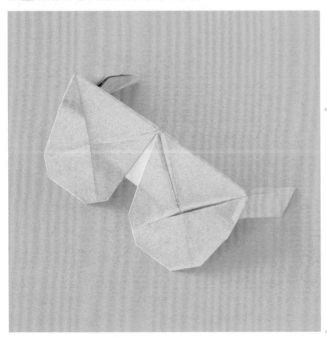

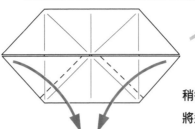

以顏色面為正面，
依雙船（P.28）作法摺至第6步驟。

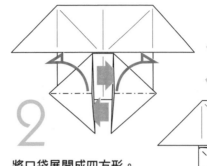

1

稍微錯開摺線，
將邊角往下摺。

2

將口袋展開成四方形。

3 將裡側1片
各自對摺。

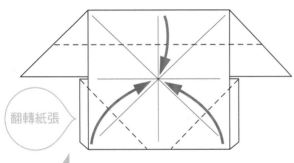

翻轉紙張

4 翻轉紙張後，將上方往下對摺，
下方邊角斜斜地往中央摺入。

5

①不要摺到鏡片，
只將中間一片往上摺。
②上方像捲紙般往下摺疊2次。

翻轉紙張

6 翻轉紙張後，
沿著虛線處摺起來。
再依箭頭方向，
將紙張錯位摺疊。

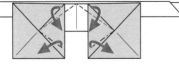

7 將邊角往外側摺疊。左片摺法亦同。

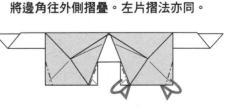

8 再次將邊角
往外側摺疊。
左片摺法亦同。

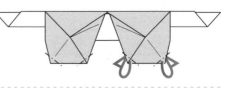

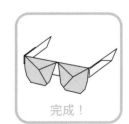

完成！

145

心形手環

摺製一對送給朋友當作禮物，
是很棒的「友情印證」！

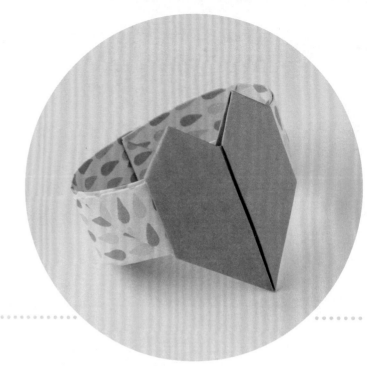

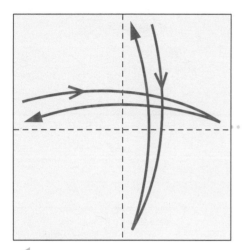

1 摺出縱向＆橫向
2條摺線。

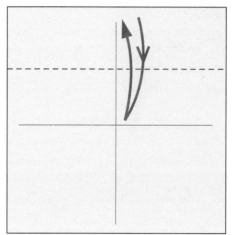

2 只將上半部摺出
對摺的摺線。

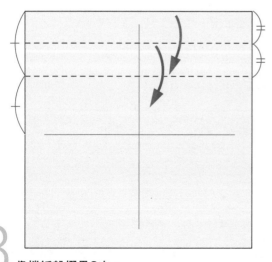

3 像捲紙般摺疊2次。

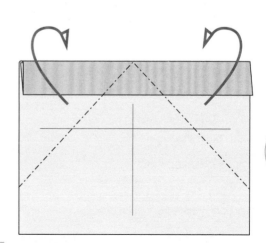

4 上邊對齊縱向摺線，左右各往外側摺疊

翻轉紙張

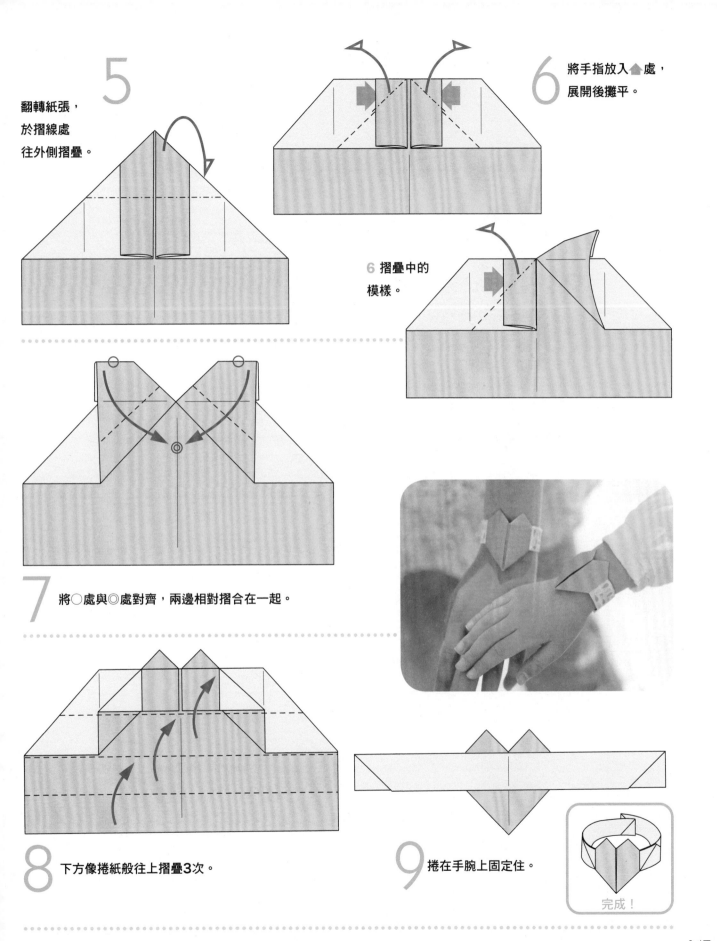

5 翻轉紙張，於摺線處往外側摺疊。

6 將手指放入 ⬆ 處，展開後攤平。

6 摺疊中的模樣。

7 將○處與◎處對齊，兩邊相對摺合在一起。

8 下方像捲紙般往上摺疊3次。

9 捲在手腕上固定住。

完成！

手提包

以漂亮包裝紙等大尺寸的紙張,
摺製成可以手提著玩的尺寸吧!

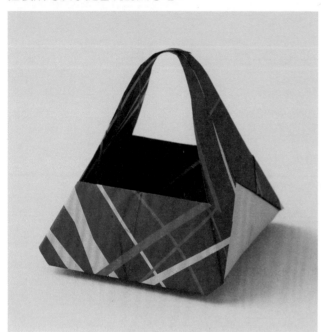

以顏色面為正面,依鶴(P.32)作法
摺至第4步驟

轉換方向

1
依圖示轉換
方向,對摺
後復原。

2
將邊角往正中央摺入,
再一次沿著虛線處往下摺。
背面摺法同1至2。

3
替換摺疊面,
錯位摺疊。

4
摺出摺線。

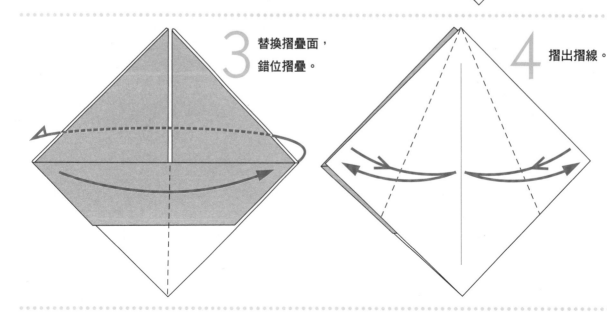

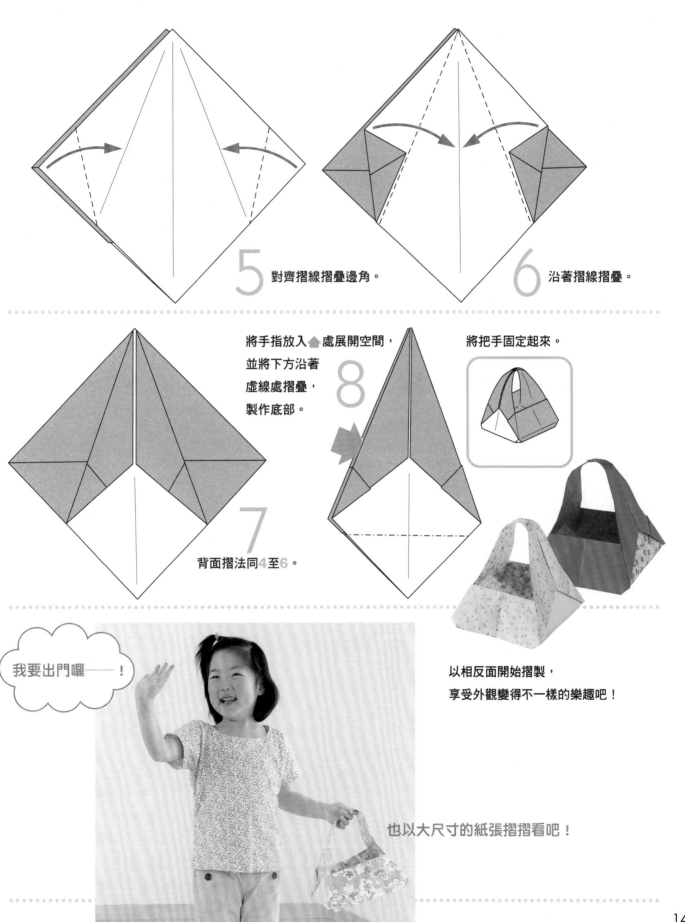

5 對齊摺線摺疊邊角。

6 沿著摺線摺疊。

7 背面摺法同4至6。

8 將手指放入⬆處展開空間，並將下方沿著虛線處摺疊，製作底部。

將把手固定起來。

我要出門囉——！

以相反面開始摺製，
享受外觀變得不一樣的樂趣吧！

也以大尺寸的紙張摺摺看吧！

花籃

讓人好想去採花呢！
以花朵的摺紙裝飾周圍吧！

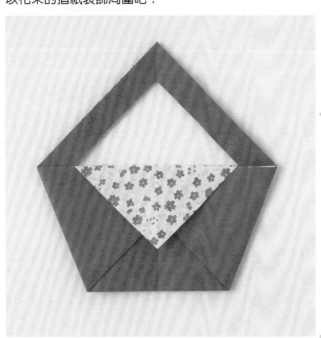

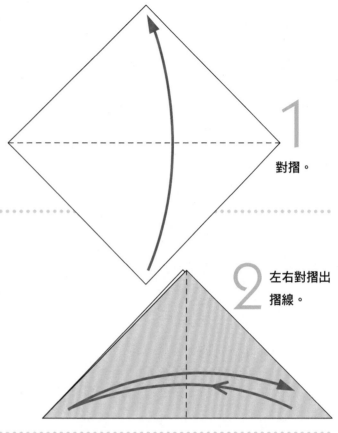

1 對摺。

2 左右對摺出摺線。

3 上下對摺出摺線。

4 對摺。

5 剪開至摺線。

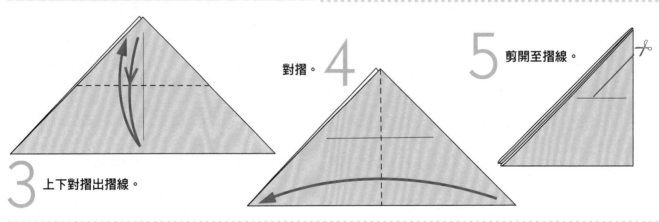

6 展開至圖示形狀，將2個邊角摺疊起來。

7 將剪開的部分往下摺。背面摺法亦同。

完成！

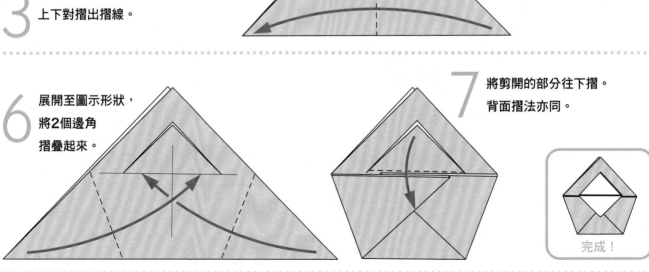

草莓蛋糕

看起來超美味，讓人忍不住想要吃掉它！
共使用了三種顏色的色紙。

草莓

以剪成1/4的色紙，
依氣球（P.34）作法
摺至第4步驟。

轉換方向

1

依圖示轉換方向，
將左右兩邊摺往中央。

2

將突出的三角形
往內側摺疊塞入。
背面摺法同1至2。

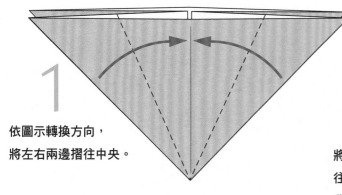

2 摺疊中的模樣。
請將三角形
直接摺疊塞入。

2 摺疊完成。

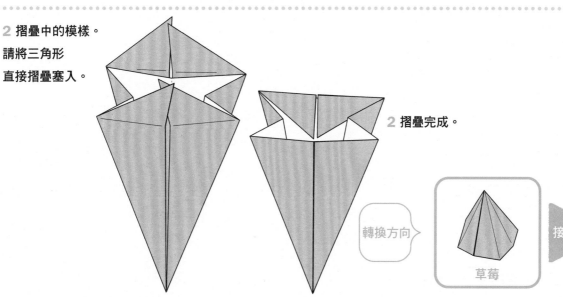

轉換方向

草莓

接次頁

海綿蛋糕

1 往下對摺。

2 沿著虛線處往上摺。

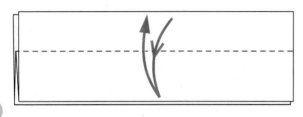

3 沿著虛線處摺出摺線。

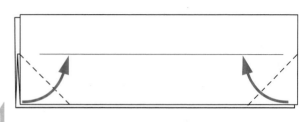

4 將邊角對齊摺線往上摺。

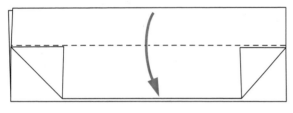

5 將摺線處往下摺。

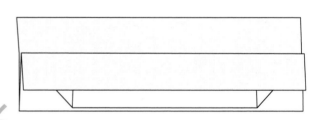

6 背面摺法同3至5。

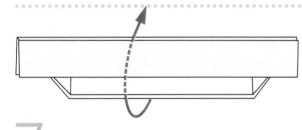

7 將外側的1片往上展開。

8 摺出摺線。

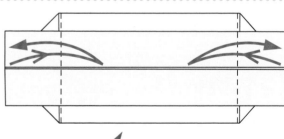

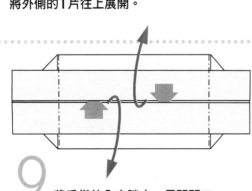

9 將手指放入空隙中,展開開口。

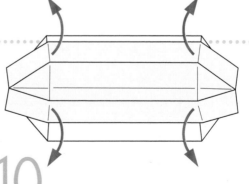

10 再次展開至盒子的形狀。

翻轉紙張後使用。

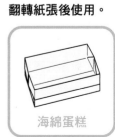

海綿蛋糕

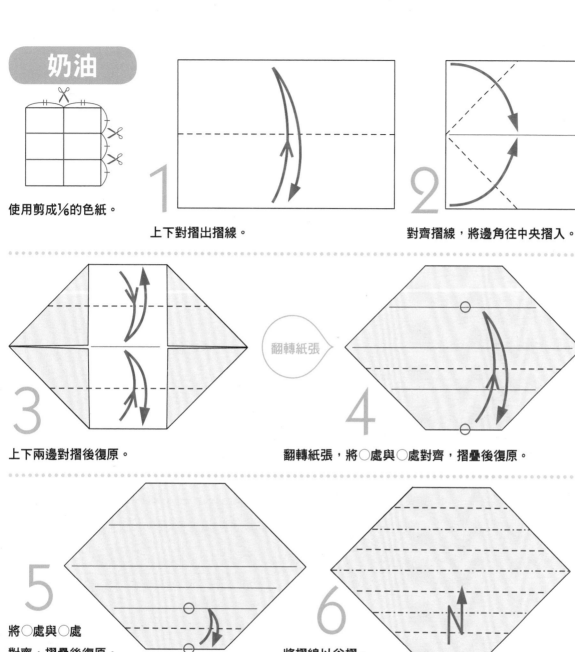

奶油

使用剪成⅙的色紙。

1 上下對摺出摺線。

2 對齊摺線,將邊角往中央摺入。

3 上下兩邊對摺後復原。

翻轉紙張

4 翻轉紙張,將○處與○處對齊,摺疊後復原。

5 將○處與○處對齊,摺疊後復原。上半部摺法同4至5。

6 將摺線以谷摺、山摺、谷摺,依序摺出層次。

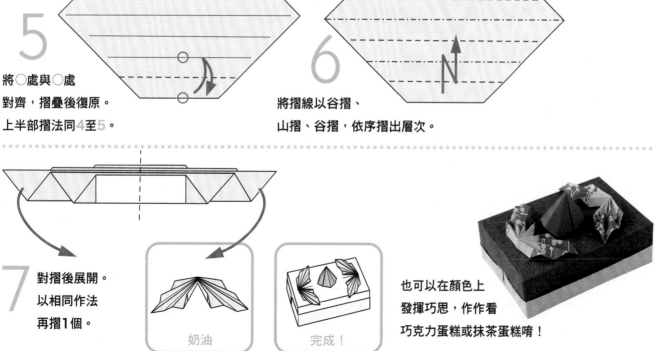

7 對摺後展開。以相同作法再摺1個。

奶油

完成!

也可以在顏色上
發揮巧思,作作看
巧克力蛋糕或抹茶蛋糕唷!

魚形信紙

寫完信之後,將信紙摺疊成魚的形狀吧!
以「往外側摺疊」&「往裡側摺疊」反覆地摺疊。

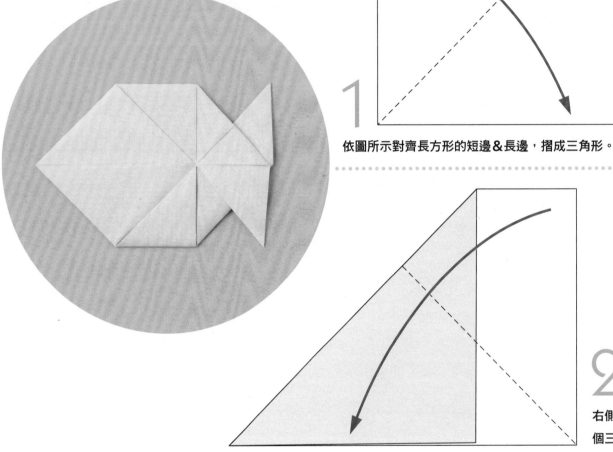

1 依圖所示對齊長方形的短邊&長邊,摺成三角形。

2 右側也摺1
個三角形。

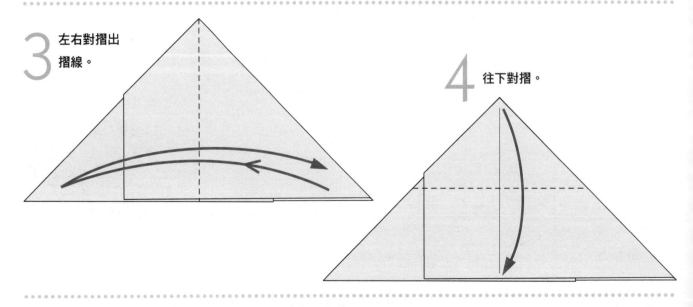

3 左右對摺出
摺線。

4 往下對摺。

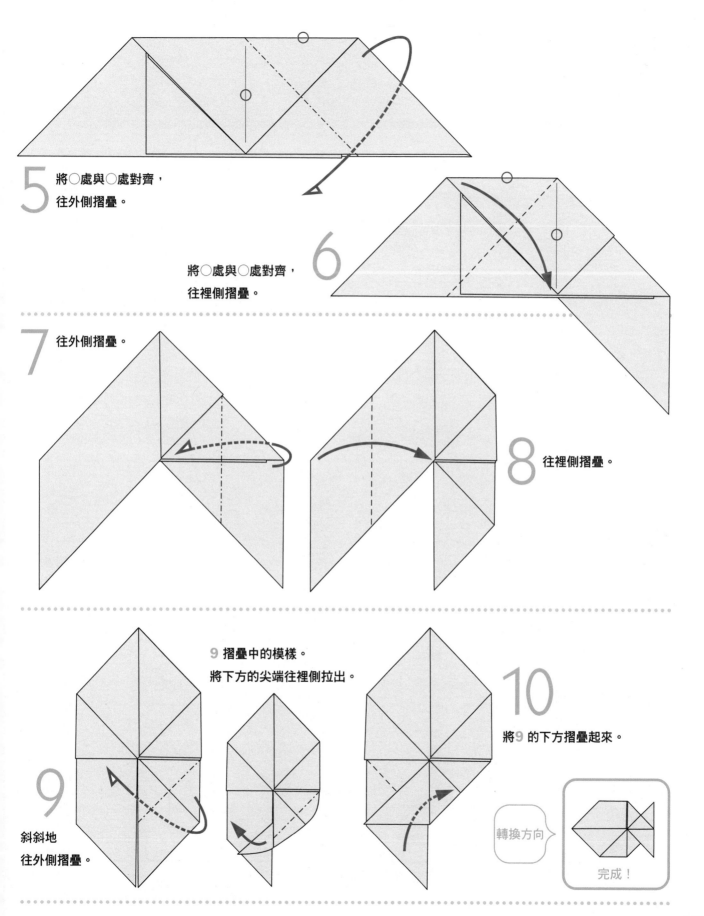

5 將○處與○處對齊，
往外側摺疊。

6 將○處與○處對齊，
往裡側摺疊。

7 往外側摺疊。

8 往裡側摺疊。

9 摺疊中的模樣。
將下方的尖端往裡側拉出。

9 斜斜地
往外側摺疊。

10 將9 的下方摺疊起來。

轉換方向

完成！

寶石盒

摺出閃電花紋，具有立體感的優美盒子。
將珍貴的物品放進去吧！

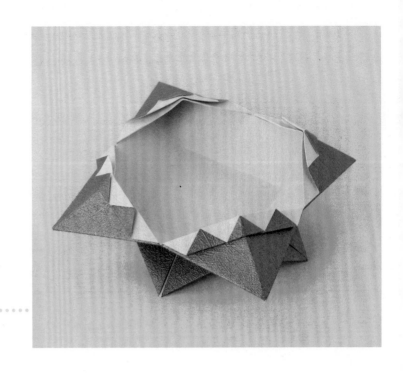

1 對摺後復原。

2 對齊摺線，再一次
對摺後復原。

3 將★處與
★處對齊，
摺出摺線。

4 將●處與●處對齊，
摺出摺線。

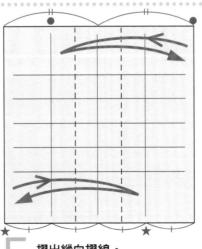

5 摺出縱向摺線。
轉換紙張方向，摺法同1至4。

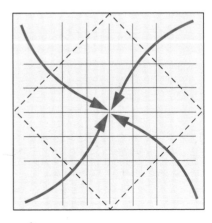

6 將邊角
往正中央摺入。

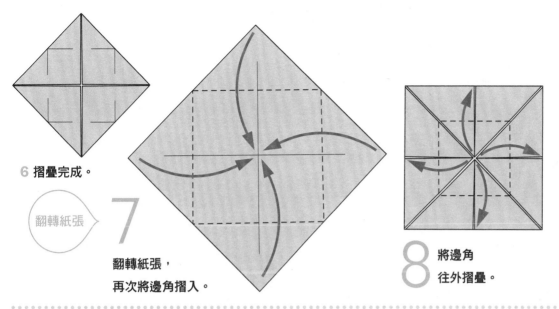

6 摺疊完成。

翻轉紙張

7 翻轉紙張，
再次將邊角摺入。

8 將邊角
往外摺疊。

8 摺疊完成。

翻轉紙張

9 翻轉紙張，
將邊角往外摺疊。

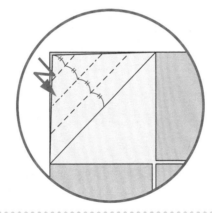

10 將邊角從最外側開始，
以谷摺、山摺、谷摺，
依序摺疊回來。

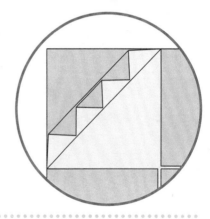

11 將**10**摺疊完成之後，
以相同摺法摺製其餘
3個邊角。

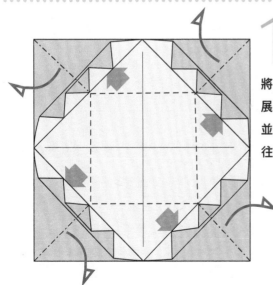

12 將手指放入中間，
展開邊角。
並使底部沿摺線
往下凹陷。

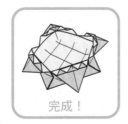

完成！

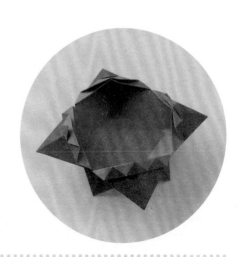

襯衫＆領帶

送給爸爸的禮物。以相同尺寸的紙張摺出襯衫＆領帶時，
完成的尺寸是不相稱的，請特別留意！

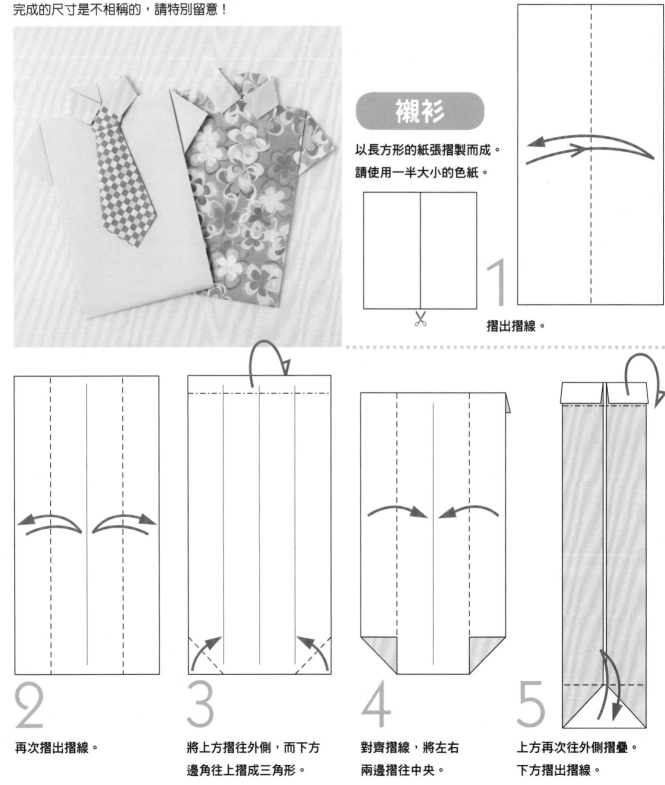

襯衫

以長方形的紙張摺製而成。
請使用一半大小的色紙。

1 摺出摺線。

2 再次摺出摺線。

3 將上方摺往外側，而下方
邊角往上摺成三角形。

4 對齊摺線，將左右
兩邊摺往中央。

5 上方再次往外側摺疊。
下方摺出摺線。

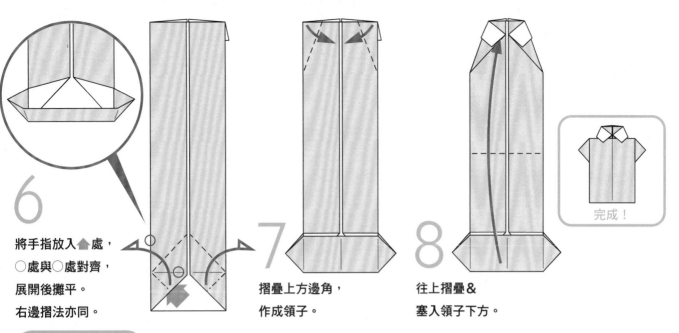

6
將手指放入▲處，
○處與○處對齊，
展開後攤平。
右邊摺法亦同。

7
摺疊上方邊角，
作成領子。

8
往上摺疊＆
塞入領子下方。

完成！

領帶

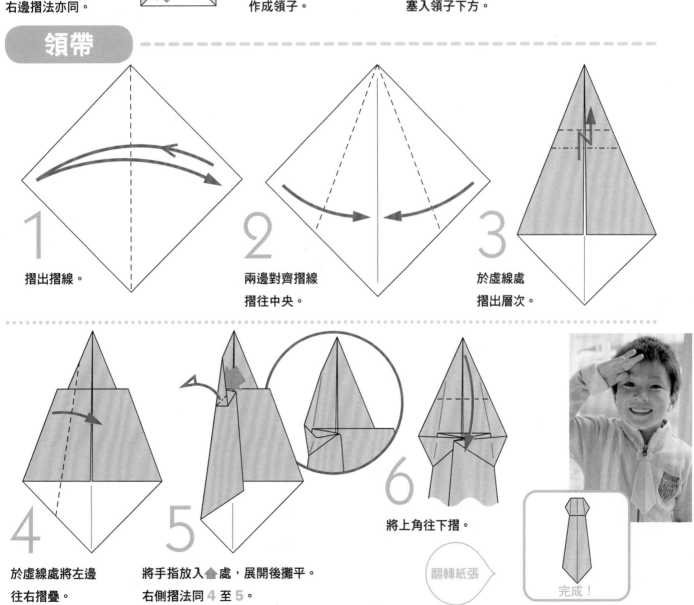

1
摺出摺線。

2
兩邊對齊摺線
摺往中央。

3
於虛線處
摺出層次。

4
於虛線處將左邊
往右摺疊。

5
將手指放入▲處，展開後攤平。
右側摺法同 4 至 5。

6
將上角往下摺。

翻轉紙張

完成！

桌子&椅子

以花紋紙張摺製桌子，
就像舖上了桌巾呢！

桌子

依雙船（P.28）作法
摺至第6步驟。

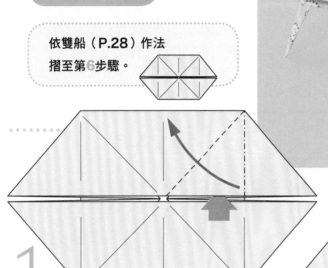

1 將手指放入 ⬆ 處，展開後攤平。

2 其餘3處也以相同方式展開後攤平。

2 摺疊完成。

3 於虛線處摺出摺線。

4 利用摺線展開，
攤平成鑽石的形狀。

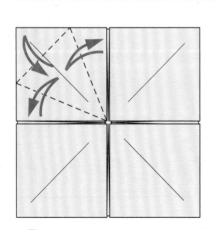

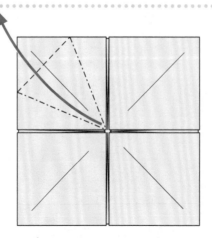

5 4 摺疊中的模樣。
其餘3處摺法同3至4。

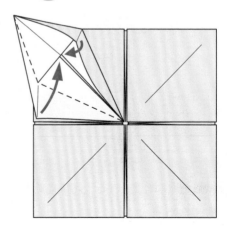

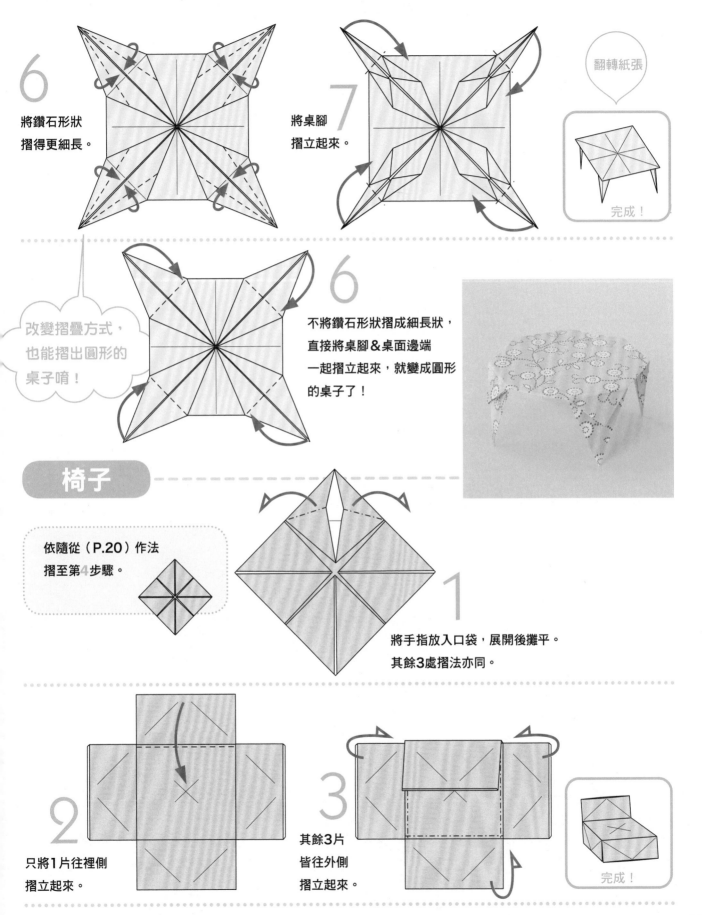

6 將鑽石形狀摺得更細長。

7 將桌腳摺立起來。

翻轉紙張

完成！

改變摺疊方式，也能摺出圓形的桌子唷！

6 不將鑽石形狀摺成細長狀，直接將桌腳＆桌面邊端一起摺立起來，就變成圓形的桌子了！

椅子

依隨從（P.20）作法摺至第4步驟。

1 將手指放入口袋，展開後攤平。其餘3處摺法亦同。

2 只將1片往裡側摺立起來。

3 其餘3片皆往外側摺立起來。

完成！

有煙囪の房子

好像從童話繪本中跑出來的喔！
與童畫中描寫的煙囪一模一樣，好可愛的一個家呀！

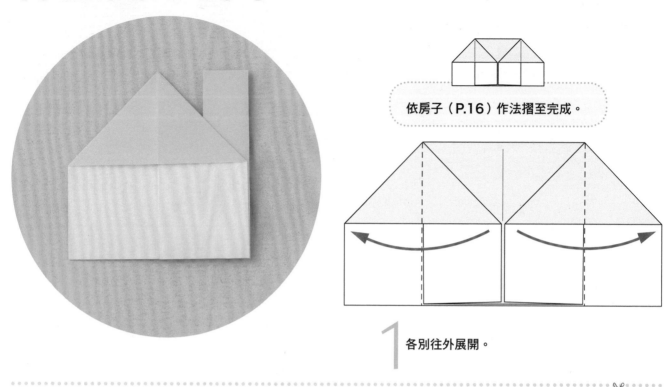

依房子（P.16）作法摺至完成。

1 各別往外展開。

2 將整體
往左對摺。

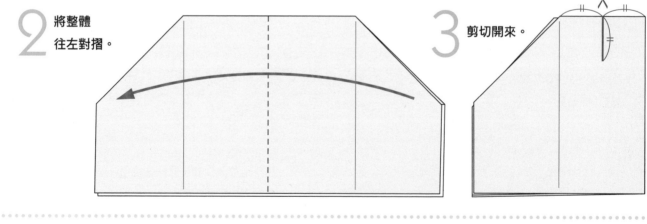

3 剪切開來。

4 摺成
三角形。

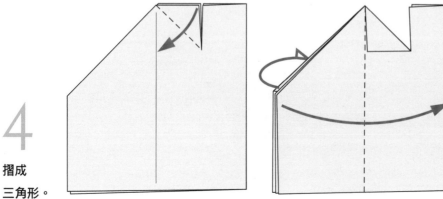

5 將裡側&外側的1片，
各別往回摺疊。

完成！

日常生活用品の摺紙

和式筷套&筷架
P.164

簡單筷套
P.165

千代結筷架
P.165

角鉢紙盒
P.166

花瓣小碟子
P.168

紙鶴筷套
P.170

薰香盒
P.172

卡片架
P.173

風車紅包袋
P.174

卍字疊紅包袋
P.175

四方形榻榻米
紅包袋 P.176

三角形疊摺紅包袋
P.178

十文字紅包袋
P.179

正方形盒子
P.180

小物盒
P.182

抽屜盒
P.183

卡片套
P.184

筆盤
P.186

面紙套
P.187

桌上盒
P.188

和式筷套&筷架

白紙&和式花紋的對比效果，是相當顯眼的組合。

敬請享用吧！

◆筷套
紙張尺寸：17.5×17.5cm
完成尺寸：縱向15×橫向4.5cm

◆筷架
紙張尺寸：8×8cm
完成尺寸：縱向2×橫向4×高度2.5cm

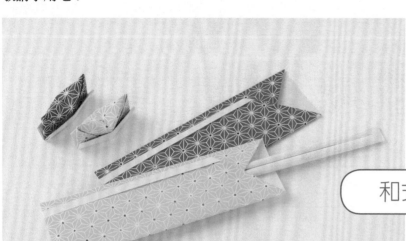

和式筷套

1 摺出摺線。

2 再一次對摺，摺出摺線。

3 右邊往外側摺0.5cm。

4 將右上角摺成三角形。

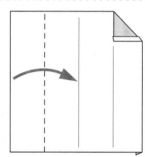

5 沿著虛線處往右摺。

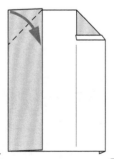

6 將左上角摺成三角形。

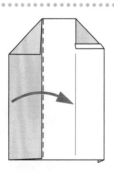

7 沿著虛線處再往右摺。

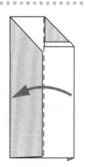

8 沿著虛線處，將右邊往左摺。

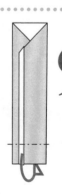

9 下方朝外側往上摺。

完成！

和式筷架

依房子（P.16）作法摺至完成。

下方開始往中間展開。

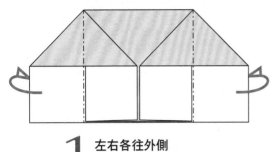

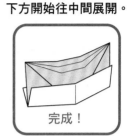

1 左右各往外側摺疊。

2 下方往上摺疊2次。

3 背面也以相同方式往上摺疊2次。

完成！

簡單筷套

花紋＆顏色組合都相當有趣的時尚筷套。
擺放使，用時連餐桌都會變得華麗喔！

紙張尺寸
（套子）18×12cm
（長箋）18×4cm
完成尺寸
縱向18×橫向4cm

將長箋完全塞入。

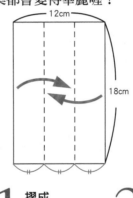

12cm

18cm

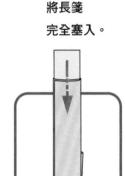

完成！

1 摺成3等分。

2 下方3cm處朝外側往上摺。

千代結筷架

將帶狀紙張摺製成千代結。建議使用和紙等柔軟的紙張摺製較為適合。

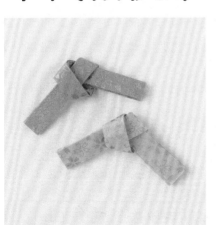

紙張尺寸
6×15cm
完成尺寸
縱向3.5×
橫向7.5cm

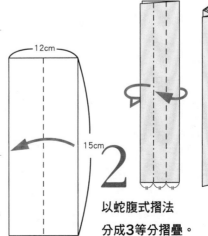

12cm

15cm

3 打個結。

完成！

1 對摺。

2 以蛇腹式摺法分成3等分摺疊。

角缽紙盒

把小點心或餅乾放進去吧！
只要伸手就能偷閒一下。

紙張尺寸：25×25cm
完成尺寸：縱向8.5×橫向8.5×高度3.5cm

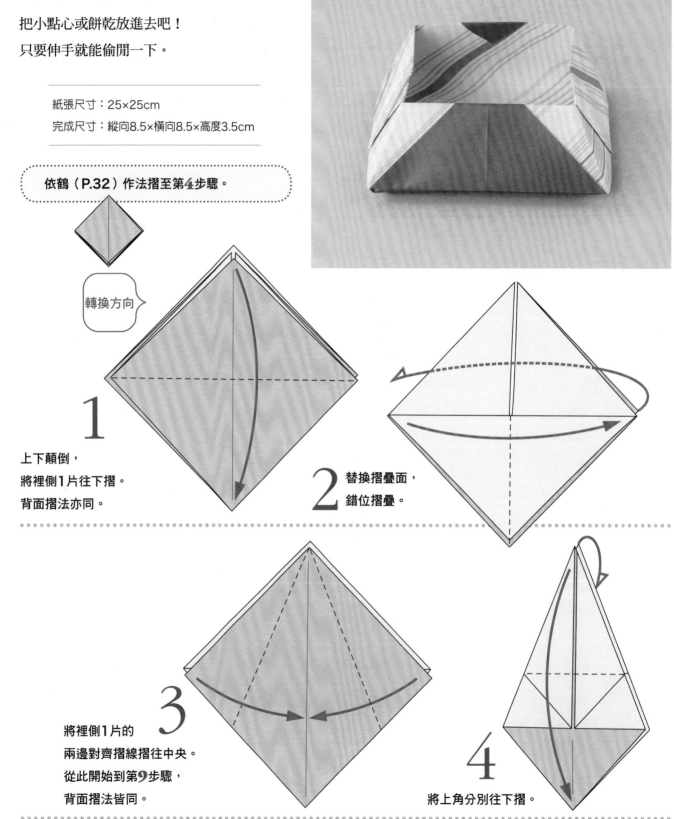

依鶴（P.32）作法摺至第4步驟。

轉換方向

1 上下顛倒，
將裡側1片往下摺。
背面摺法亦同。

2 替換摺疊面，
錯位摺疊。

3 將裡側1片的
兩邊對齊摺線摺往中央。
從此開始到第9步驟，
背面摺法皆同。

4 將上角分別往下摺。

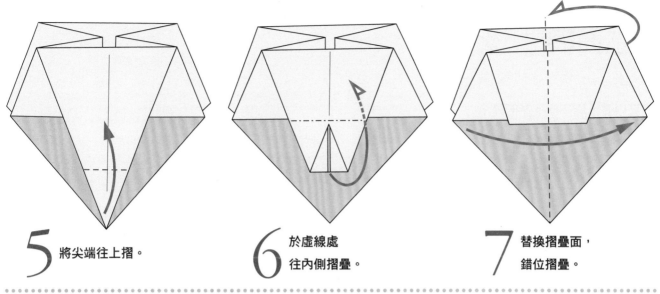

5 將尖端往上摺。

6 於虛線處
往內側摺疊。

7 替換摺疊面，
錯位摺疊。

8 將裡側1片
往上摺。

9 將突出的邊角，
往內摺疊塞入。

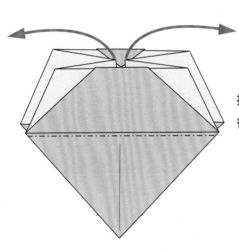

10
摺製底部，
從中間展開後調整形狀。

完成！

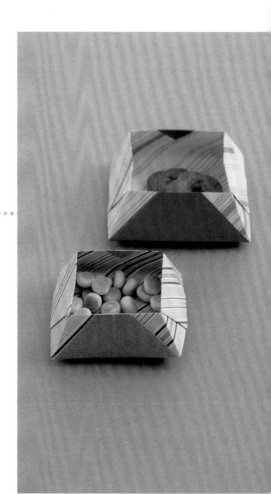

花瓣小碟子

一次製作五個擺放，就好像櫻花一樣。
就算只有一個小船形狀的碟子
也可直接使用唷！

紙張尺寸：17.5×17.5cm
完成尺寸：縱向4.5×橫向15×高度3.5cm

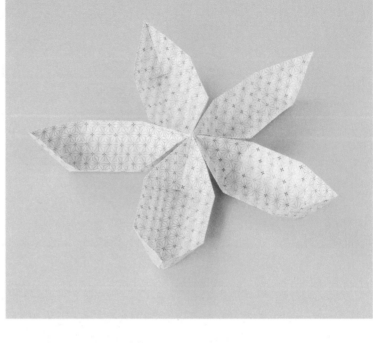

1 對摺。

2 再次對摺，
摺出摺線。

3 將邊角各別摺起。
注意，上方只將裡側1片摺起。

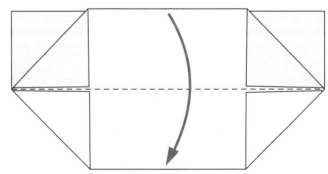

4 將裡側上片往下摺。

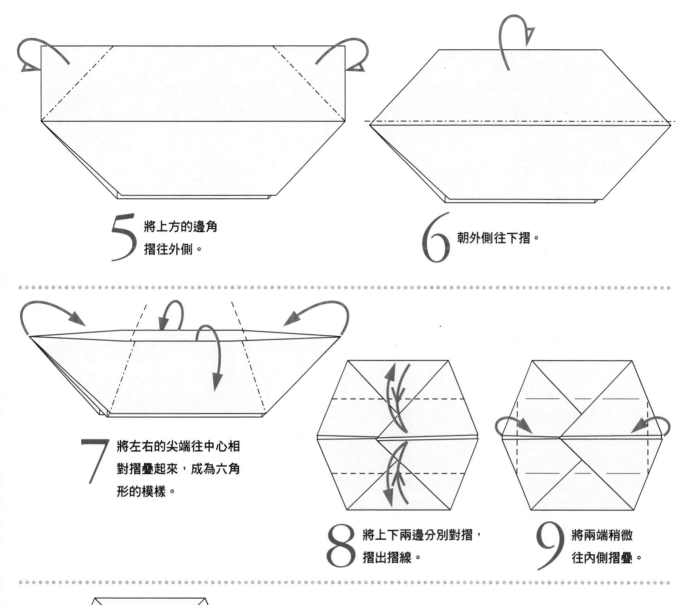

5 將上方的邊角
 摺往外側。

6 朝外側往下摺。

7 將左右的尖端往中心相
 對摺疊起來，成為六角
 形的模樣。

8 將上下兩邊分別對摺，
 摺出摺線。

9 將兩端稍微
 往內側摺疊。

10

將重疊的兩個邊角往兩側拉開。
沿著8摺出的摺線處，
將側面摺立起來，調整形狀。

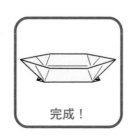

完成！

紙鶴筷套

稍微改變一下宴會的風格如何？
正面＆裡面的顏色對比得很優雅相稱呢！

紙張尺寸：15×15cm
完成尺寸：縱向14.5×橫向7.5cm

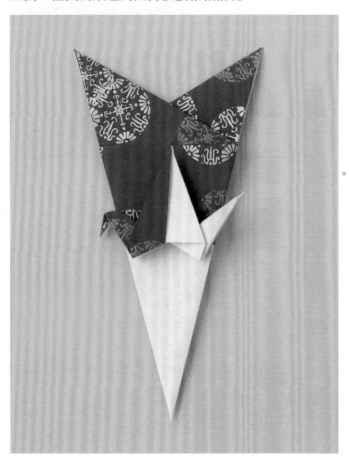

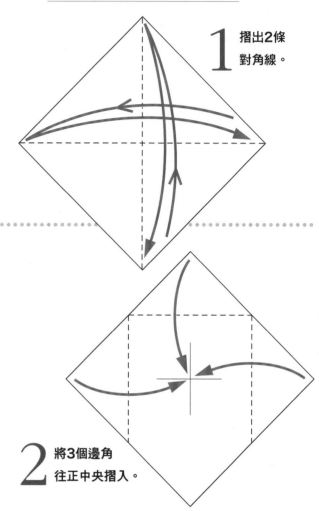

1 摺出2條
對角線。

2 將3個邊角
往正中央摺入。

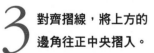

3 對齊摺線，將上方的
邊角往正中央摺入。

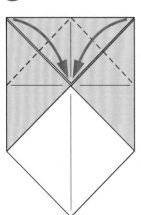

4 如右邊圖示
展開。

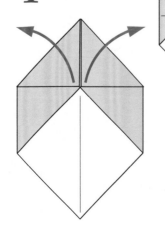

4 展開完成。

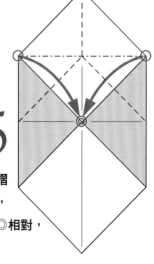

5 沿著虛線所示摺
出山摺＆谷摺，
將左右的○與◎相對，
如圖摺疊。

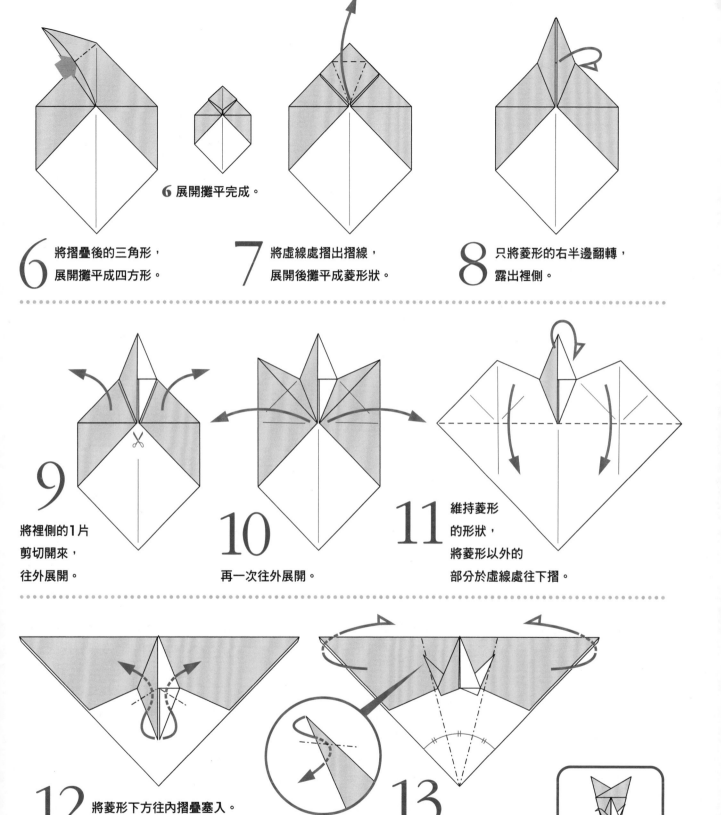

6 展開攤平完成。

6 將摺疊後的三角形，
展開攤平成四方形。

7 將虛線處摺出摺線，
展開後攤平成菱形狀。

8 只將菱形的右半邊翻轉，
露出裡側。

9 將裡側的1片
剪切開來，
往外展開。

10 再一次往外展開。

11 維持菱形
的形狀，
將菱形以外的
部分於虛線處往下摺。

12 將菱形下方往內摺疊塞入。

13 將下角分成3等分之後，左右往外側
摺疊，再將頭部往內摺疊塞入。

完成！

薰香盒

四個尖角相當優美地往外延伸。

喝茶時可能會派上用場喔！

紙張尺寸：20×20cm

完成尺寸：（容器處）縱向8×橫向8×高度4cm

依鶴（P.32）作法摺至第4步驟。

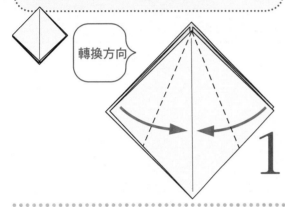

轉換方向

1 上下顛倒，
將兩邊對齊摺線摺往中央。
背面摺法亦同。

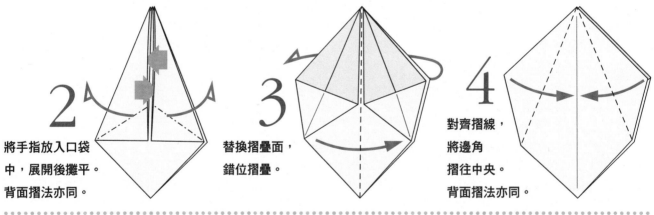

2 將手指放入口袋
中，展開後攤平。
背面摺法亦同。

3 替換摺疊面，
錯位摺疊。

4 對齊摺線，
將邊角
摺往中央。
背面摺法亦同。

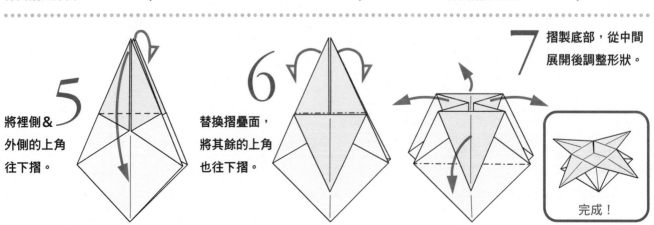

5 將裡側&
外側的上角
往下摺。

6 替換摺疊面，
將其餘的上角
也往下摺。

7 摺製底部，從中間
展開後調整形狀。

完成！

卡片架

在特別的聚餐場合中，以歡迎卡片增色。
也可作為便條架喔！

紙張尺寸：15×15cm
完成尺寸：縱向6.5×橫向7.5×高度3.5cm

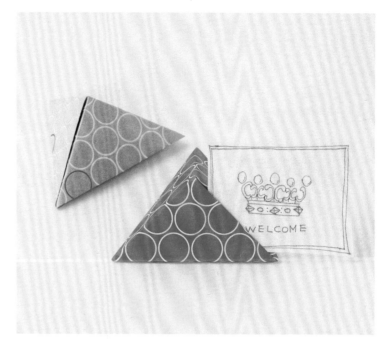

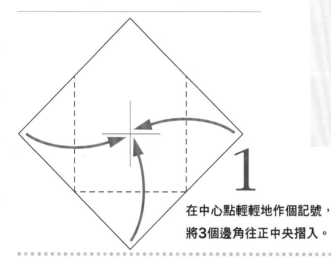

1 在中心點輕輕地作個記號，
將**3**個邊角往正中央摺入。

2 再次將下方邊角往正中央摺入。

3 對齊之後
摺出摺線。

4 橫往往左對摺。

5 上角往左邊
捲起般摺疊。

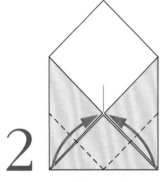

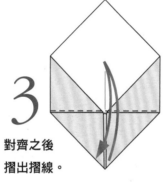

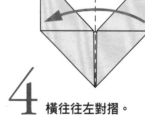

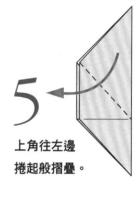

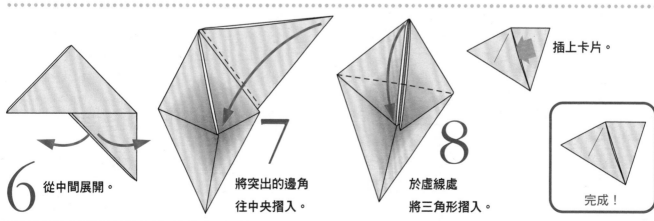

6 從中間展開。

7 將突出的邊角
往中央摺入。

8 於虛線處
將三角形摺入。

插上卡片。

完成！

風車紅包袋

作為紅包袋放入壓歲錢或存放種子都相當方便。
準備可以突顯裡面顏色的紙張吧！

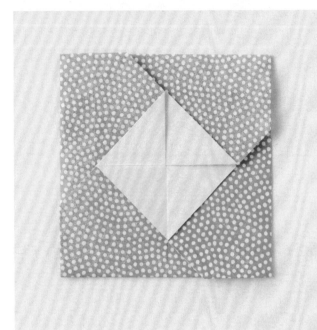

紙張尺寸：15×15cm
完成尺寸：縱向8×橫向8cm

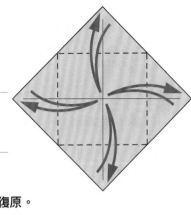

1 摺出2條對角摺線，
將邊角往中心摺入後復原。

2 對齊摺線，
摺疊邊角。

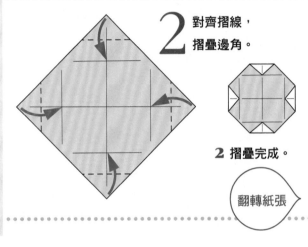

2 摺疊完成。

翻轉紙張

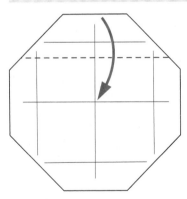

3

翻轉紙張之後，對齊
摺線將上方往下摺。

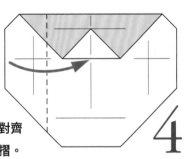

4

左邊也依相同摺法重疊上去。

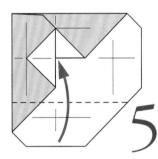

5

再依相同摺法重疊上去。

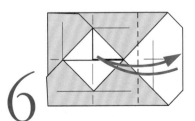

6

最後一邊預先摺出摺線。

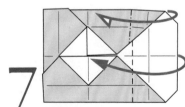

7

如紙箱最後封口的方式，
上下互相交錯重疊起來。
一半在上面重疊，一半塞入下面。

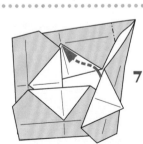

7 摺疊中的模樣。

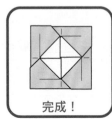

完成！

卍字疊紅包袋

表面有明顯的卍字，
是以兩張不同顏色的紙張，露出邊緣後黏貼在一起。

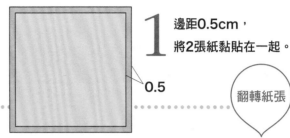

紙張尺寸：（素色）14×14cm
　　　　　（花紋）13×13cm
完成尺寸：縱向8×橫向8cm

1 邊距0.5cm，
將2張紙黏貼在一起。

0.5

翻轉紙張

2 翻轉紙張之後，
在中心輕輕地作個記號，
使下方邊緣穿過中心點，
將虛線處摺疊起來。

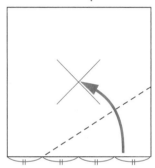

風車の變化形

進行至第2步驟時再摺疊一次，
享受不同形狀風車的變化樂趣吧！

以山摺線將邊角摺進去，
再接續3至7相同摺法。

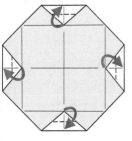

以谷摺線
將邊角摺疊上去，
再接續3至7相同摺法。

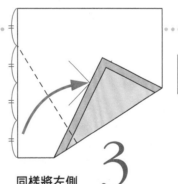

3 同樣將左側
邊緣穿過中心後
摺疊起來。

4 上方摺法亦同。

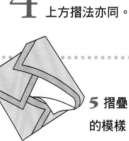

5 摺疊中
的模樣。

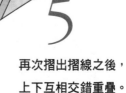

5 再次摺出摺線之後，
上下互相交錯重疊。

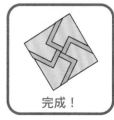

完成！

175

四方形榻榻米紅包袋

請確實地摺出摺線，並在一個步驟摺疊完成之後，
確認與圖示方向相同再進行下一步。

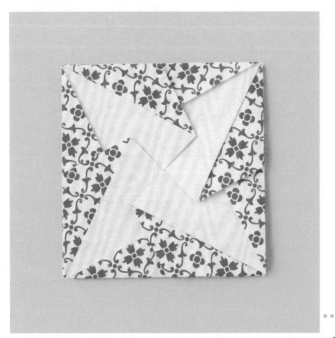

紙張尺寸：16×16cm
完成尺寸：縱向7×橫向7cm

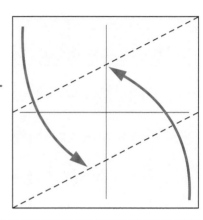

1
摺出縱向＆
橫向2條摺線，
再將虛線處
摺疊起來。

2 再次展開。

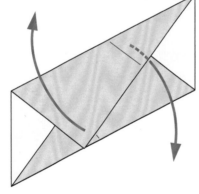

3
左右與1相同摺法
後復原。

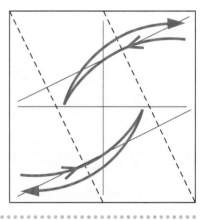

4
將邊角與交叉點
對齊。

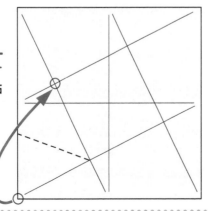

5
只摺出★處的
摺線。

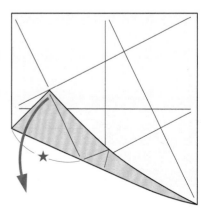

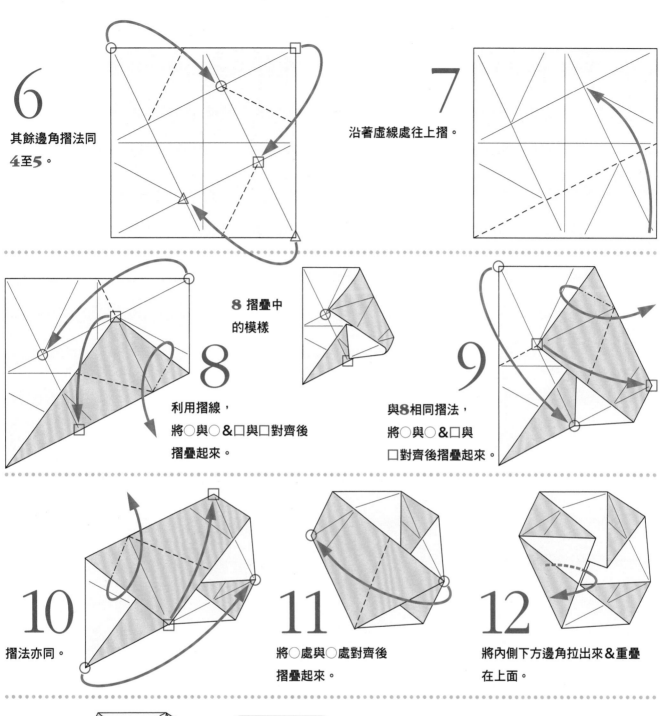

6

其餘邊角摺法同
4至**5**。

7

沿著虛線處往上摺。

8 摺疊中
的模樣

8

利用摺線，
將○與○＆□與□對齊後
摺疊起來。

9

與**8**相同摺法，
將○與○＆□與
□對齊後摺疊起來。

10

摺法亦同。

11

將○處與○處對齊後
摺疊起來。

12

將內側下方邊角拉出來＆重疊
在上面。

13

將4個邊角往內摺疊塞入。

完成！

可以當作杯墊或
茶托使用。

反轉紙張的顏色來摺製，可以展現出不同的風情。

三角形疊摺紅包袋

紙張尺寸：21×21cm
完成尺寸：縱向7×橫向7cm

可以將開口確實合上，放入零錢也很適合。

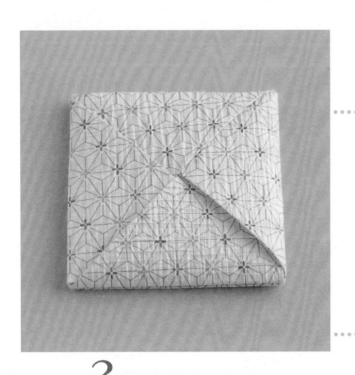

1 摺出2條
對角摺線。

2 將縱向&橫向
各分成3等分，
摺出摺線。

翻轉紙張

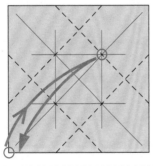

3 翻轉紙張，
將○處對齊交叉
點，摺出摺線。
其餘3個邊角摺
法亦同。

翻轉紙張

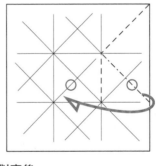

4 翻轉紙張，
將○處的摺線對齊後
摺疊起來。

4 摺疊完成
的模樣。

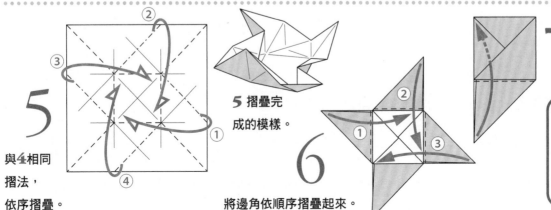

5 與4相同
摺法，
依序摺疊。

5 摺疊完
成的模樣。

6 將邊角依順序摺疊起來。

7 將最後的邊角
往內摺疊塞入。

完成！

十文字紅包袋

將邊緣摺疊回去後會呈現十文字的模樣。
建議使用雙面顏色有明顯差異的紙張較為適合。

紙張尺寸：20×15cm
完成尺寸：縱向8.5×橫向7cm

1 將四邊往裡摺
0.5至1cm。

翻轉紙張

2 翻轉紙張之後，
在中心輕輕地作個記號。
將◎處的邊緣穿過中心，
斜斜地摺疊起來。

3 展開回到**2**的
形狀。

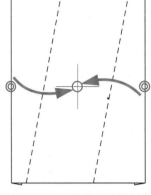

4 同樣將◎處的邊緣
穿過中心，斜斜地
摺疊起來。

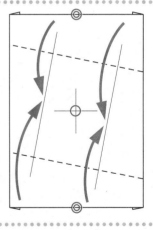

5 展開回到**4**的
形狀。

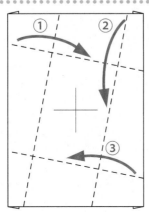

6 依序沿著
摺線處摺疊。

① ② ③

7 上下互相交錯重疊，最後只
將左邊往內側摺疊塞入。

完成！

正方形盒子

附蓋的正方形盒子，也可以用來當作禮物盒使用。

紙張厚度＆摺製過程多少會影響完成尺寸，請依用紙調整紙張尺寸。

紙張尺寸：

大（本體）29.5×29.5cm　（蓋子）23×23cm

中（本體）22.5×22.5cm　（蓋子）17×17cm

小（本體）17×17cm　（蓋子）13×13cm

完成尺寸：

大（本體）　縱向10×橫向10×高度5cm

中（本體）　縱向8×橫向8×高度4m

小（本體）　縱向6×橫向6×高度3cm

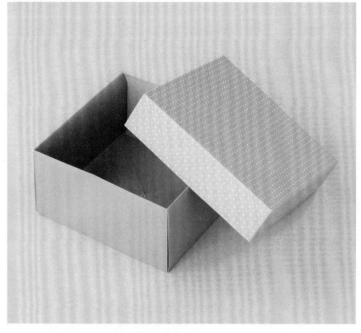

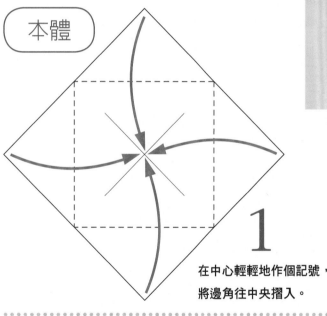

1 在中心輕輕地作個記號，將邊角往中央摺入。

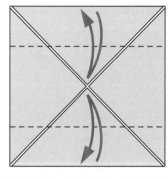

2 上下往中央摺疊後復原。

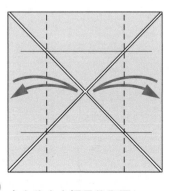

3 左右往中央摺疊後復原。

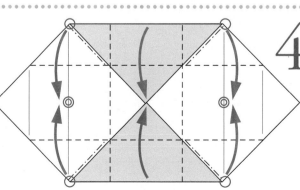

4 展開至圖示的形狀，於虛線處沿著摺線摺立成立體狀。將山摺線的部分往上提起，○處的邊角往◎處相對摺疊。

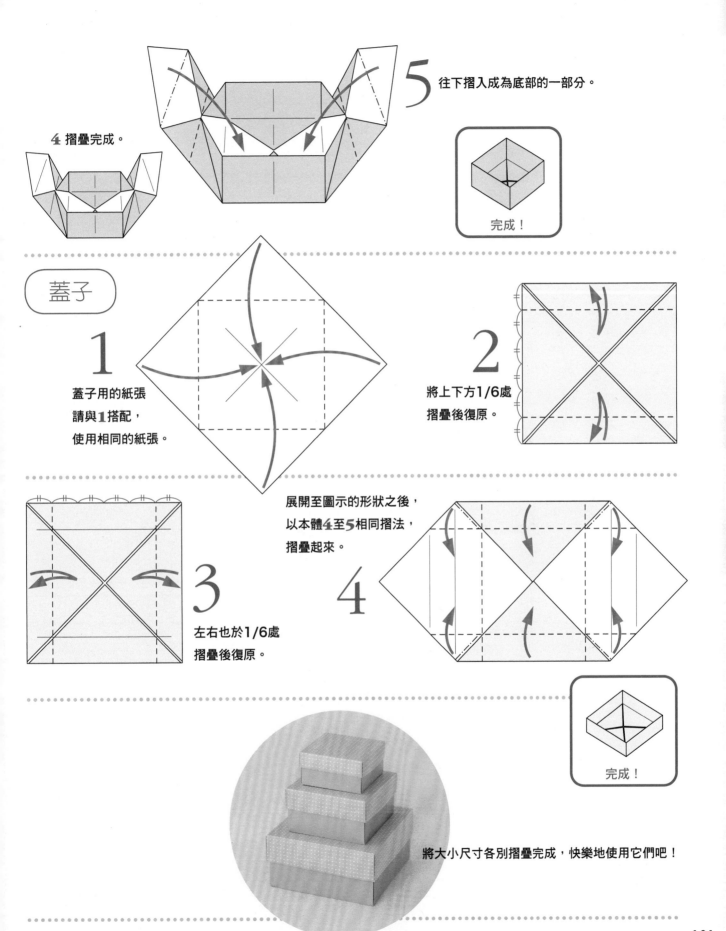

5 往下摺入成為底部的一部分。

4 摺疊完成。

完成！

蓋子

1 蓋子用的紙張
請與**1**搭配，
使用相同的紙張。

2 將上下方1/6處
摺疊後復原。

3 左右也於1/6處
摺疊後復原。

展開至圖示的形狀之後，
以本體**4**至**5**相同摺法，
摺疊起來。

4

完成！

將大小尺寸各別摺疊完成，快樂地使用它們吧！

小物盒

簡單的長方形盒子。

隨意地重疊或並排使用,都相當地便利。

紙張尺寸:(本體)28×28cm

　　　　　(蓋子)29×29cm

完成尺寸:縱向7×橫向14×高度3.5cm

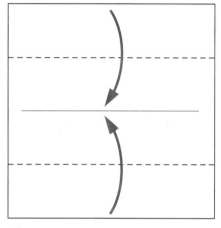

1 在中央輕輕地作個記號,
將上下往中央對摺。

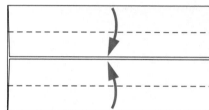

2 再次對摺。

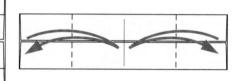

3 在中央輕輕地作個記號,
將左右往中央對摺。

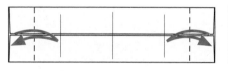

4 再次對摺後復原。

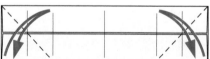

5 斜斜地摺出摺線。

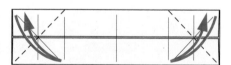

6 也斜斜地
摺出摺線。

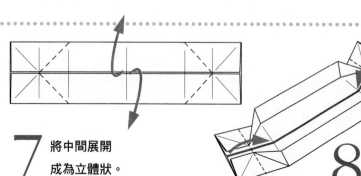

7 將中間展開
成為立體狀。

8 將左右兩端往下
覆蓋&摺入。

以稍大一些的紙張,
以相同摺法摺製蓋子。

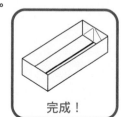

完成!

抽屜盒

摺製尺寸不同的立方體,再組合起來。
抽取的方式相當地特別。

紙張尺寸:(外盒)29×29cm
　　　　　(抽屜)28×28cm
完成尺寸:縱向6.5×橫向6.5×高度6.5cm

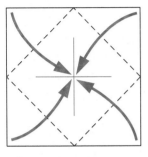

1 在中央作個記號,將
邊角往中央摺入。

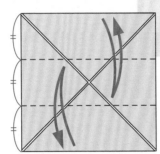

2 上下均分**3**等分,
摺出摺線。

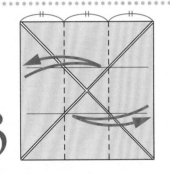

3 左右作法同**2**,
摺出摺線。

於虛線處,
沿著摺線摺立成
立體形狀。
將○與○&◎與◎
相對摺,
右邊摺法亦同。

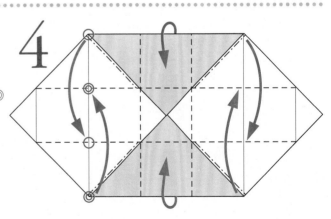

4

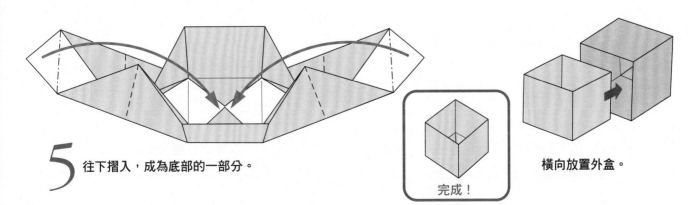

5 往下摺入,成為底部的一部分。

完成!

橫向放置外盒。

卡片套

可以將很多卡片好好地整理起來。

建議以薄紙摺製比較適合。

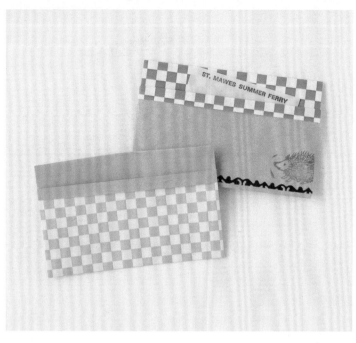

紙張尺寸：15×15cm

完成尺寸：縱向6×橫向9.5cm

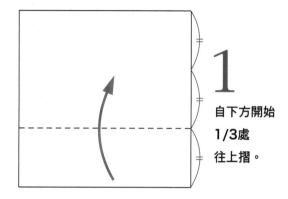

1 自下方開始
1/3處
往上摺。

2 邊緣稍微摺回。

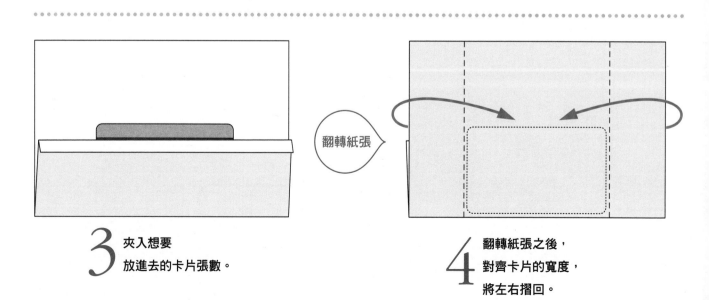

3 夾入想要
放進去的卡片張數。

翻轉紙張

4 翻轉紙張之後，
對齊卡片的寬度，
將左右摺回。

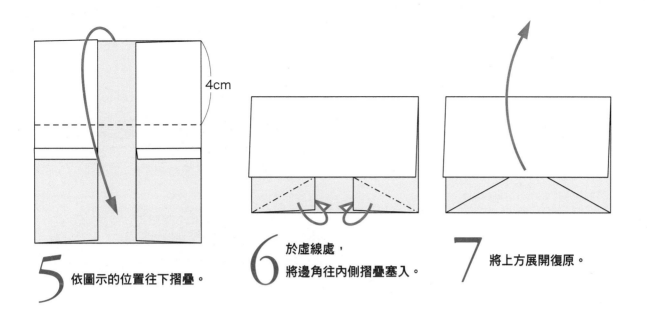

5 依圖示的位置往下摺疊。

6 於虛線處，
將邊角往內側摺疊塞入。

7 將上方展開復原。

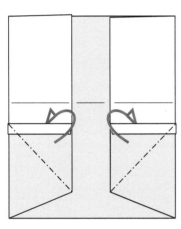

8 於虛線處，將邊角往內
側摺疊塞入。

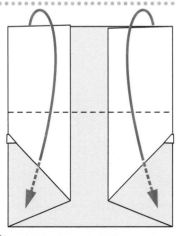

9 沿虛線處往下摺疊，
並將邊角塞入8的角袋中。

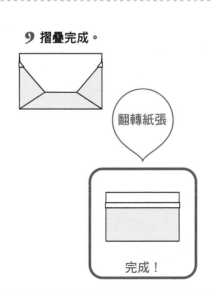

9 摺疊完成。

翻轉紙張

完成！

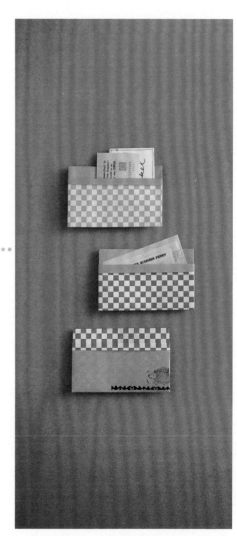

筆盤

此為細長形的筆盤，如果使用較接近正方形
的紙張，則可以作出更寬的筆盤。

紙張尺寸：縱向21×橫向10cm

完成尺寸：縱向19×橫向6×高度1.5cm

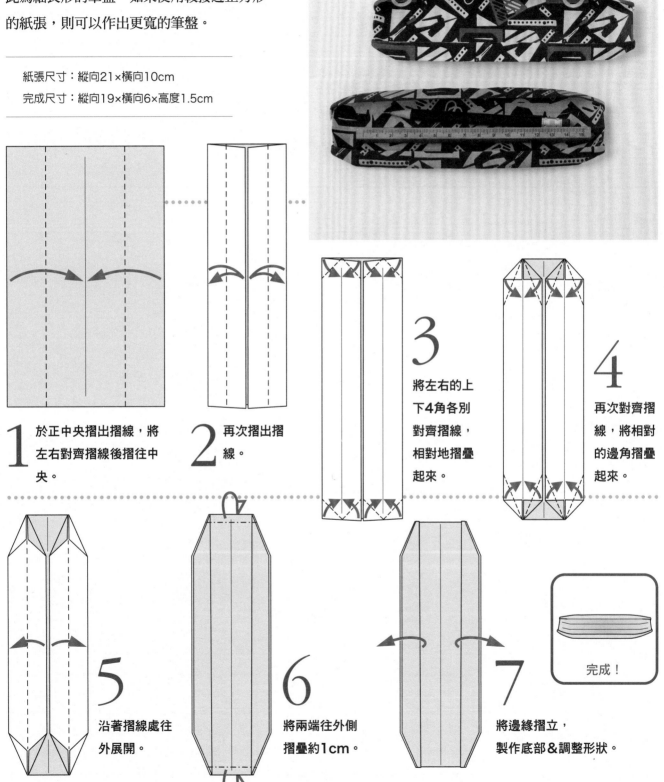

1 於正中央摺出摺線，將
左右對齊摺線後摺往中
央。

2 再次摺出摺
線。

3 將左右的上
下4角各別
對齊摺線，
相對地摺疊
起來。

4 再次對齊摺
線，將相對
的邊角摺疊
起來。

5 沿著摺線處往
外展開。

6 將兩端往外側
摺疊約1cm。

7 將邊緣摺立，
製作底部&調整形狀。

完成！

面紙套

以實用為原則的袖珍面紙變身成高級品了！
挑選柔和的紙張摺製吧！

紙張尺寸：24×24cm

完成尺寸：縱向12×橫向8cm

依蝸牛（P.54）作法
摺至第**2**步驟。

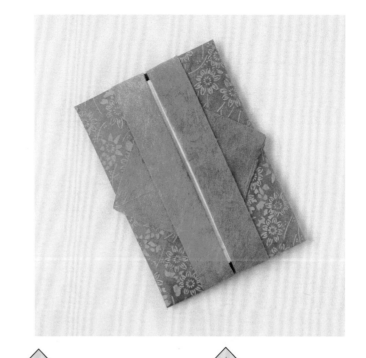

翻轉紙張

1
翻轉紙張，
將左右對齊摺線
摺往中央。
注意不要將內側
的紙張一起摺疊。

2
將三角形往
右摺疊。

3
將裡側的1片
對齊邊緣往回
摺疊。

4
沿著摺線處
再次摺疊。

5
右半邊摺法
同**2**至**4**。

6
中間夾入面紙，
將上下方往外側
摺疊&固定。

完成！

桌上盒

放置在桌邊角落，直接當作垃圾盒將堅果殼、
橘子皮等丟進去吧！

紙張尺寸：任何比例的長方形尺寸皆可使用。

以B5尺寸摺製，

完成的盒底約為9cm的正方形。

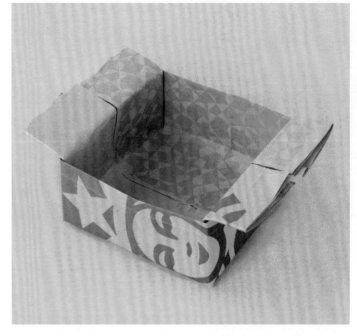

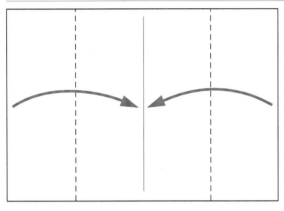

1
於正中央摺出摺線後，
將左右摺往中央。

可以利用紙袋或包裝紙等
要丟棄的紙張摺製，
相當地環保哦！

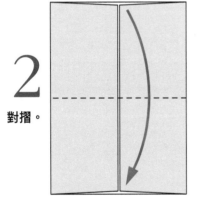

2
對摺。

3
將手放入中間，
展開後攤平。

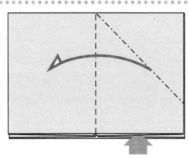

4
摺回右邊，
背面摺法同3至4。

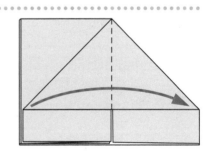

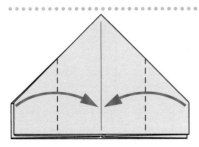

5
將裡側1片的左右，
對齊摺線摺疊。
背面摺法亦同。

6
將虛線處往上摺。
背面摺法亦同。

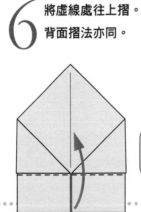

7
上下顛倒，
從中間展開成底部&調整形狀。

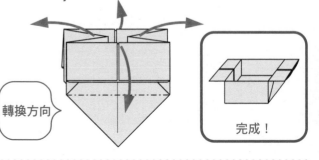

轉換方向

完成！

Part 9 季節＆節令活動の摺紙

羽鶴
P.190

羽子板＆羽毛
P.192

陀螺
P.194

梅花
P.195

雛形人偶
P.196

三人官女
P.198

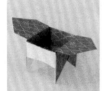

供盤
P.200

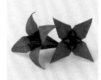

菖蒲
P.202

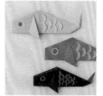

鯉魚旗
P.204

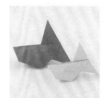

氣球金魚
P.205

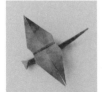

蜻蜓
P.206

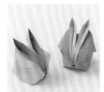

雪兔
P.207

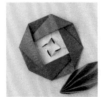

山茶花
P.208

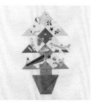

聖誕樹
P.210

聖誕老人
P.212

襪子
P.214

油紙傘
P.215

彩球
P.218

羽鶴

層疊成皺褶狀的翅膀相當地優雅。

如果覺得第10步驟難以摺疊，略過也ok。

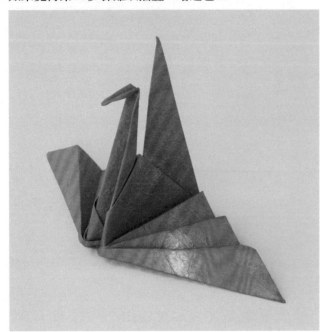

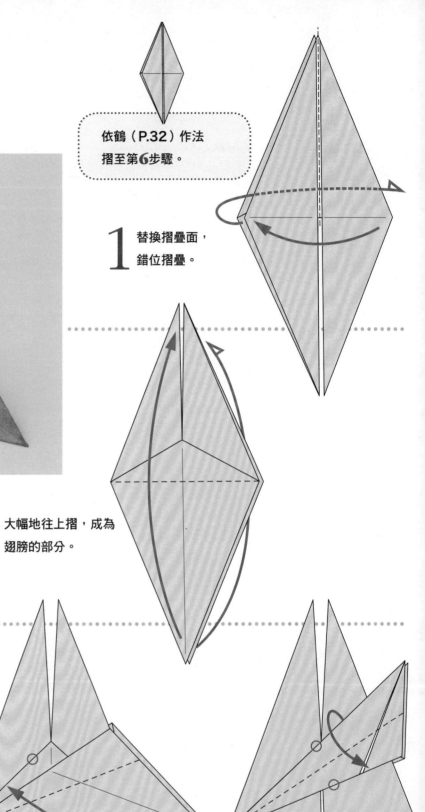

依鶴（P.32）作法
摺至第**6**步驟。

1 替換摺疊面，
錯位摺疊。

2 大幅地往上摺，成為
翅膀的部分。

3 從此步驟開始到第**8**步驟，
裡側&外側的翅膀皆為相同摺法。
首先，對齊○與○的邊緣處摺疊。

4 同樣將○處對齊後
摺疊起來。

5 同樣將○處對齊後
對摺起來。

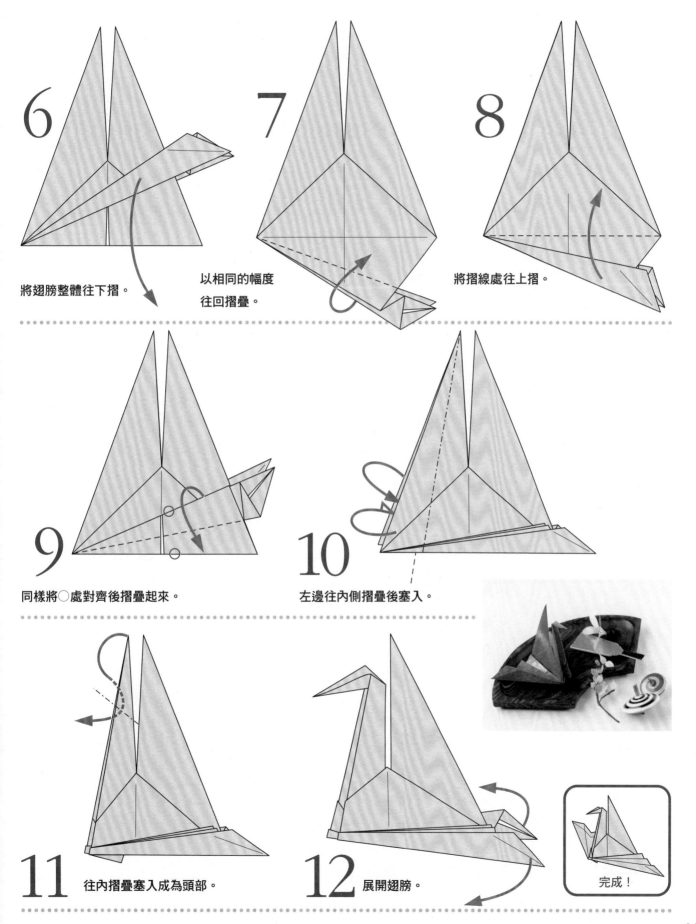

6 將翅膀整體往下摺。

7 以相同的幅度往回摺疊。

8 將摺線處往上摺。

9 同樣將○處對齊後摺疊起來。

10 左邊往內側摺疊後塞入。

11 往內摺疊塞入成為頭部。

12 展開翅膀。

完成！

羽子板＆羽毛

以金銀色或華麗的和紙摺製的羽子板，
相當有正月的氣氛呢！

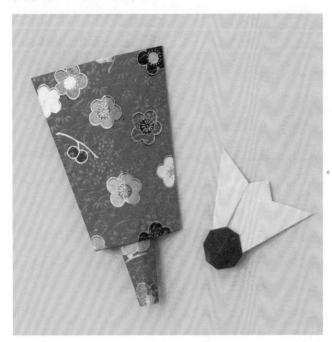

1 於正中央
摺出摺線之後，
將左右摺往中央。

2 於**3**等分處，
斜斜地摺疊起來。

3 上方
預留一些空間，
往上摺疊。

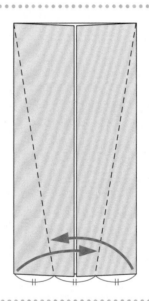

4 於虛線處
往下摺。

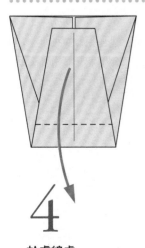

5 將手指放入▲處，展開後攤平。
將「柄」的部分摺成細長狀。

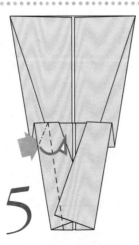

6 右邊摺法同**5**，
展開後攤平。

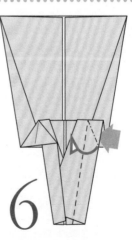

6 摺疊完成。

翻轉紙張

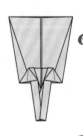

完成！

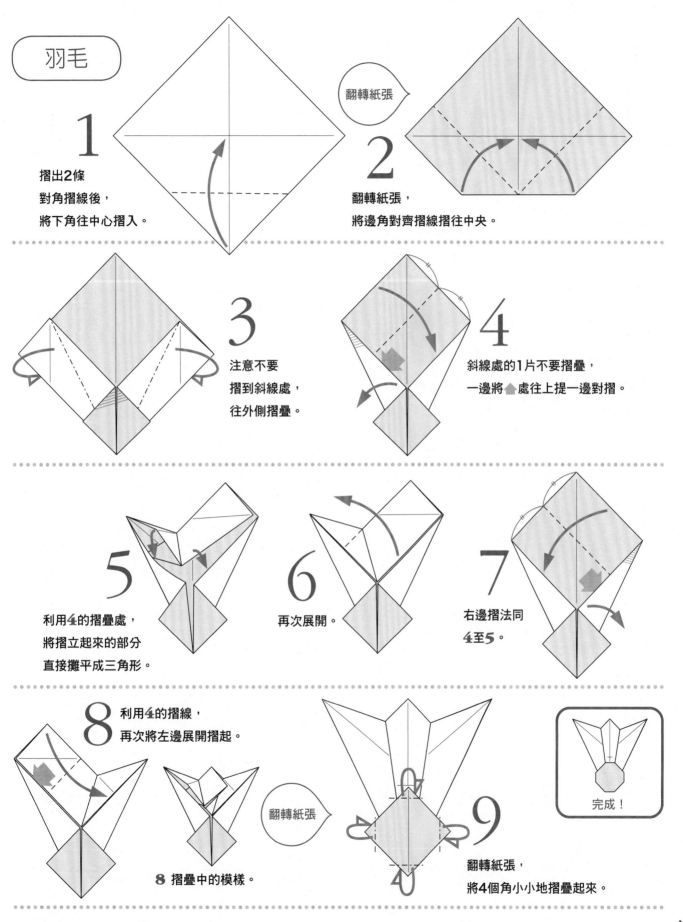

羽毛

1 摺出2條
對角摺線後,
將下角往中心摺入。

2 翻轉紙張,
將邊角對齊摺線摺往中央。

翻轉紙張

3 注意不要
摺到斜線處,
往外側摺疊。

4 斜線處的1片不要摺疊,
一邊將 ⬆ 處往上提一邊對摺。

5 利用4的摺疊處,
將摺立起來的部分
直接攤平成三角形。

6 再次展開。

7 右邊摺法同
4至5。

8 利用4的摺線,
再次將左邊展開摺起。

8 摺疊中的模樣。

翻轉紙張

9 翻轉紙張,
將4個角小小地摺疊起來。

完成!

193

陀螺

以重覆摺作出層次的三角形花紋相當鮮明,
是相當有趣的作品。

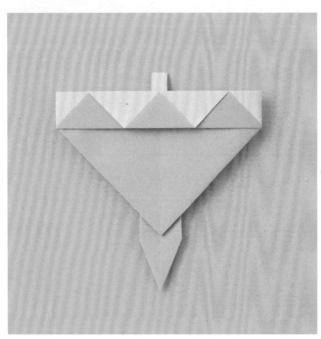

上半部分成8等分,
重複以山摺、谷摺、
山摺,摺出層次。

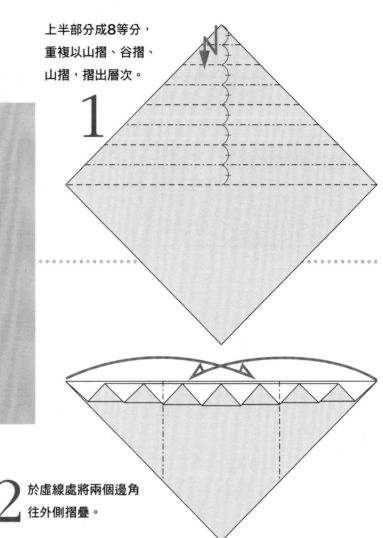

1

2 於虛線處將兩個邊角
往外側摺疊。

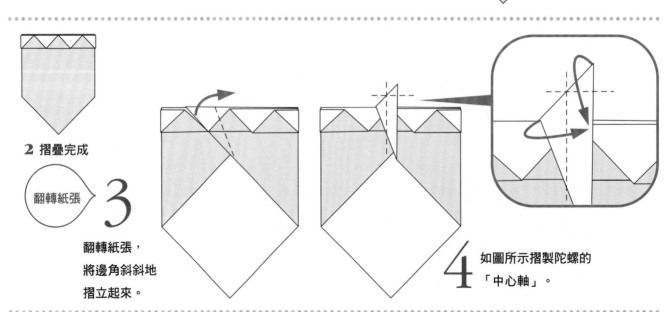

2 摺疊完成

翻轉紙張

3

翻轉紙張,
將邊角斜斜地
摺立起來。

4 如圖所示摺製陀螺的
「中心軸」。

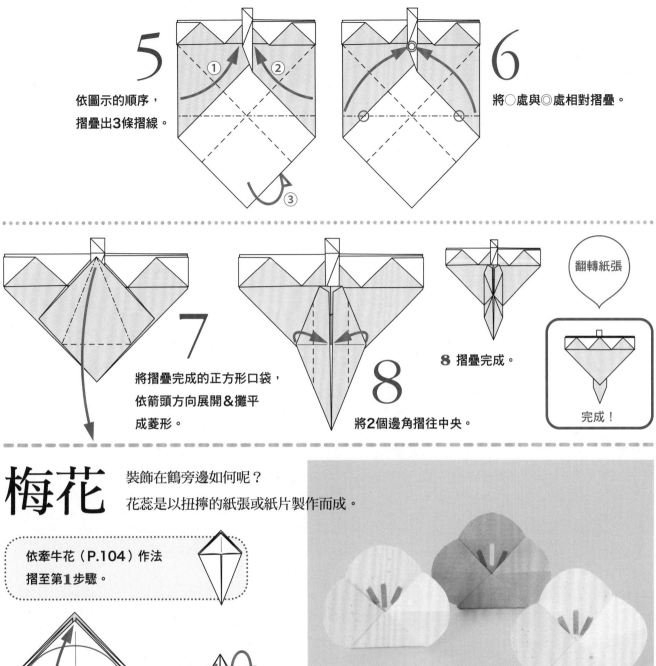

5 依圖示的順序，摺疊出3條摺線。

① ②

③

6 將○處與◎處相對摺疊。

7 將摺疊完成的正方形口袋，依箭頭方向展開&攤平成菱形。

8 將2個邊角摺往中央。

8 摺疊完成。

翻轉紙張

完成！

梅花

裝飾在鶴旁邊如何呢？
花蕊是以扭擰的紙張或紙片製作而成。

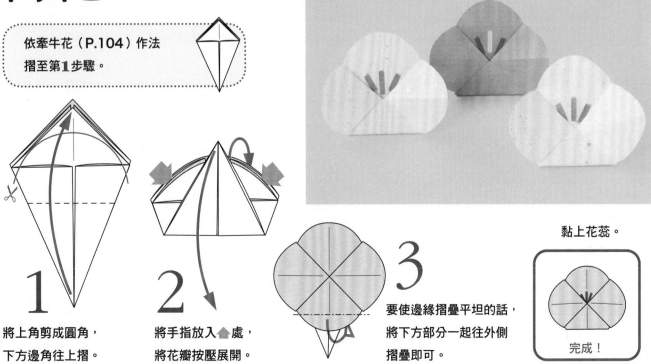

依牽牛花（P.104）作法
摺至第**1**步驟。

1 將上角剪成圓角，下方邊角往上摺。

2 將手指放入▲處，將花瓣按壓展開。

3 要使邊緣摺疊平坦的話，將下方部分一起往外側摺疊即可。

黏上花蕊。

完成！

雛形人偶

男人偶＆女人偶
在摺法過程中有些不一樣。
挑選漂亮的和紙來摺吧！

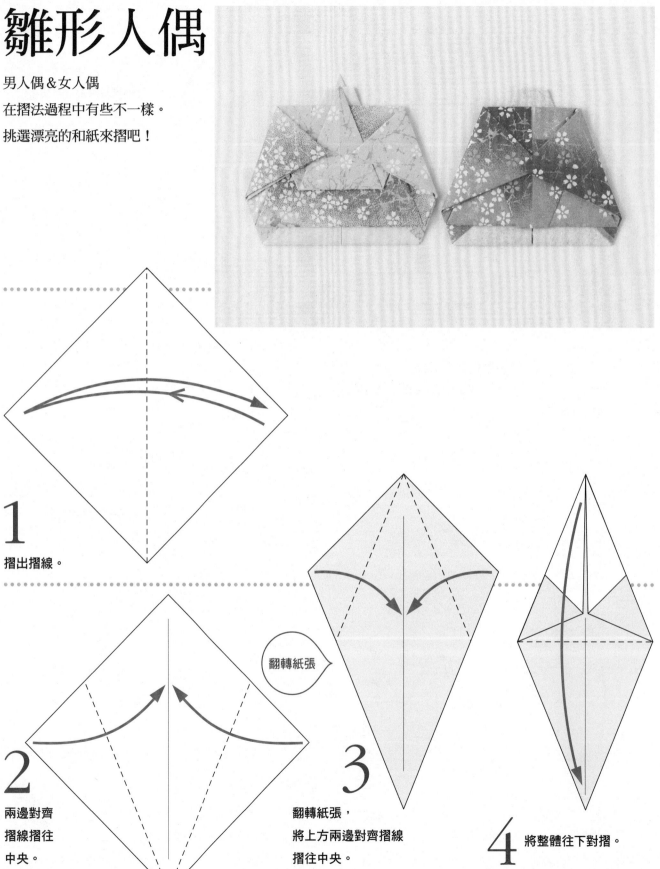

1 摺出摺線。

2 兩邊對齊
摺線摺往
中央。

翻轉紙張

3 翻轉紙張，
將上方兩邊對齊摺線
摺往中央。

4 將整體往下對摺。

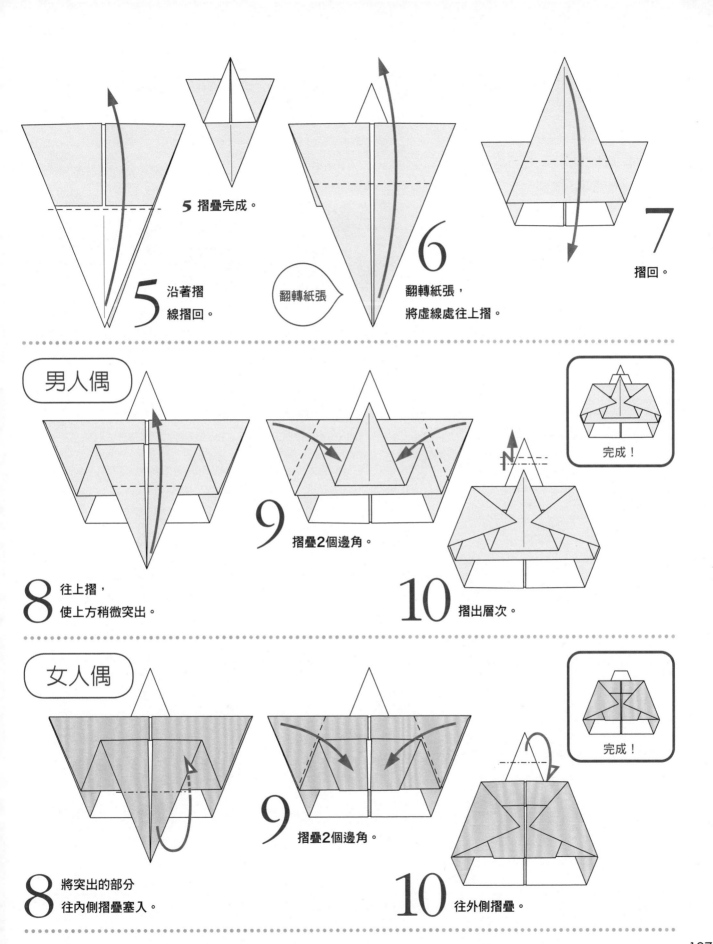

5 摺疊完成。

5 沿著摺線摺回。

翻轉紙張

6 翻轉紙張，將虛線處往上摺。

7 摺回。

男人偶

8 往上摺，使上方稍微突出。

9 摺疊2個邊角。

10 摺出層次。

完成！

女人偶

8 將突出的部分往內側摺疊塞入。

9 摺疊2個邊角。

10 往外側摺疊。

完成！

三人官女

站姿人偶＆坐姿人偶，

一開始的摺法相同，

但摺至中間就不一樣了！

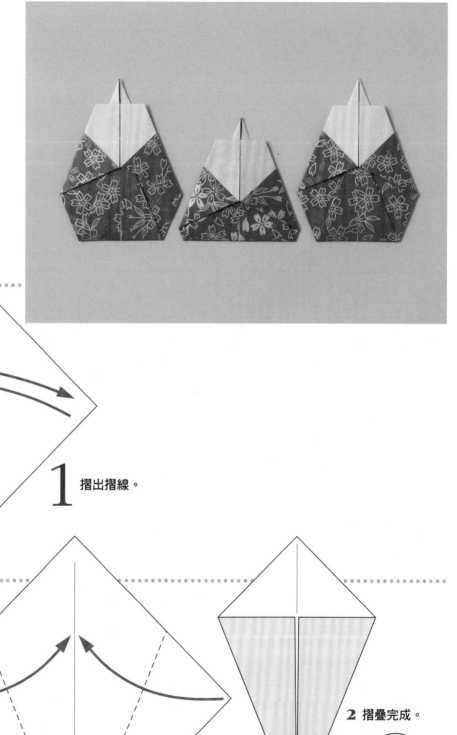

1 摺出摺線。

2 對齊摺線摺往中央。

2 摺疊完成。

翻轉紙張

坐姿人偶

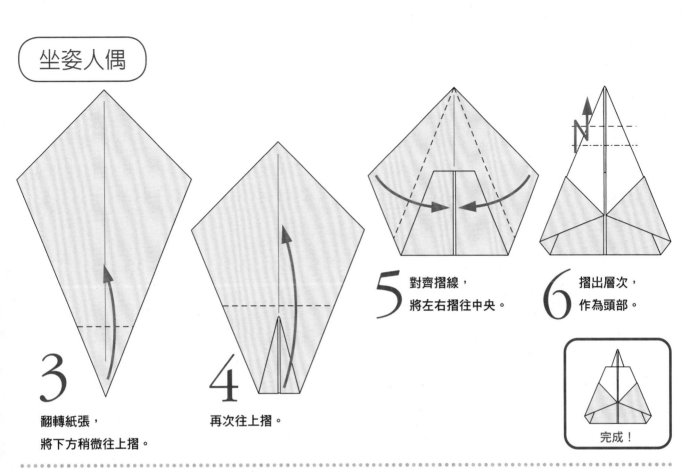

3 翻轉紙張，
將下方稍微往上摺。

4 再次往上摺。

5 對齊摺線，
將左右摺往中央。

6 摺出層次，
作為頭部。

完成！

站姿人偶

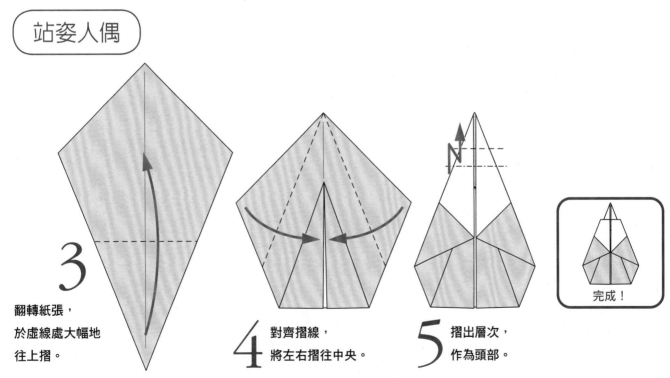

3 翻轉紙張，
於虛線處大幅地
往上摺。

4 對齊摺線，
將左右摺往中央。

5 摺出層次，
作為頭部。

完成！

高腳供盤

附有几腳的供台。

放入雛形人偶的供品，為雛形人偶增添氣氛吧！

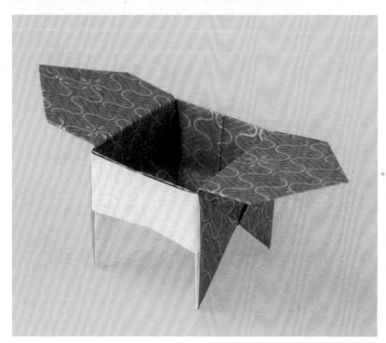

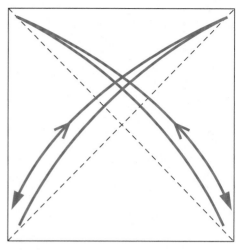

1 摺出2條對角摺線。

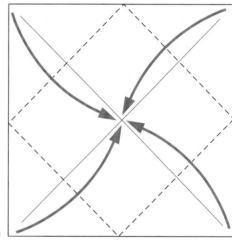

2 將邊角往中心摺入。

3 將整體往外側對摺。

4 再次對摺。

5 展開後攤平。
背面摺法亦同。

5 摺疊完成。
（※稍微從上方俯視）

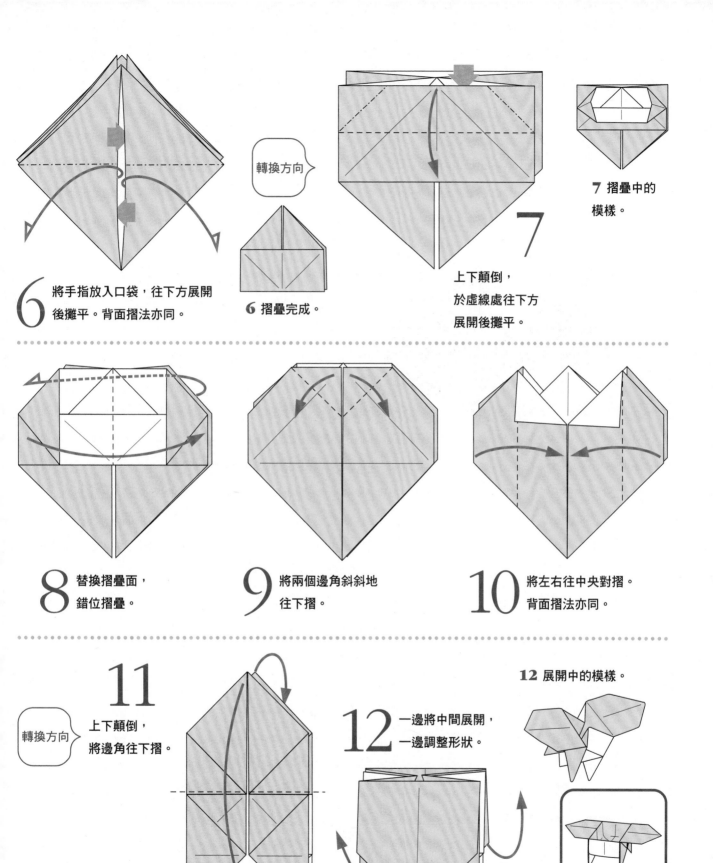

6 將手指放入口袋，往下方展開
後攤平。背面摺法亦同。

轉換方向

6 摺疊完成。

7 上下顛倒，
於虛線處往下方
展開後攤平。

7 摺疊中的
模樣。

8 替換摺疊面，
錯位摺疊。

9 將兩個邊角斜斜地
往下摺。

10 將左右往中央對摺。
背面摺法亦同。

11 上下顛倒，
將邊角往下摺。

轉換方向

12 一邊將中間展開，
一邊調整形狀。

12 展開中的模樣。

完成！

菖蒲

與頭盔一起摺製完成，
為端午節增添更多色彩吧！

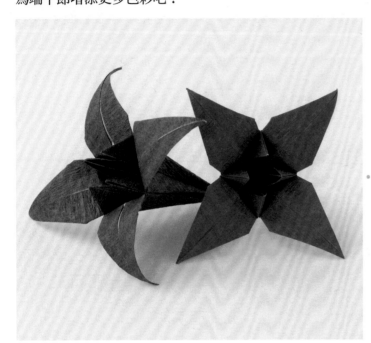

依鶴（P.32）作法摺至第4步驟。

1

將手指放入⬆處，
一邊將左邊摺疊起來，
一邊展開後攤平。

1 摺疊中的模樣。

2

背面摺法亦同。
同時替換摺疊面，錯位摺疊。
其它邊角也同樣展開後攤平。

轉換方向

3

上下顛倒，
替換摺疊面，
錯位摺疊。

4

對齊摺線
摺疊後復原。

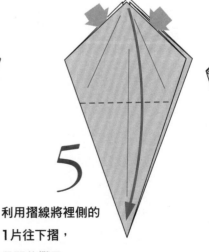

5

利用摺線將裡側的
1片往下摺，
展開後攤平。

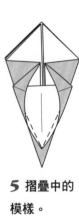

5 摺疊中的
模樣。

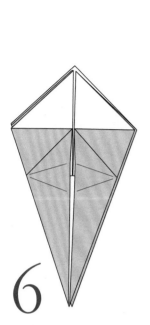

6

其餘3面也依相同方法
展開後攤平。

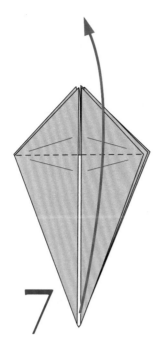

7

下方的角往上摺。
其餘3面摺法亦同。

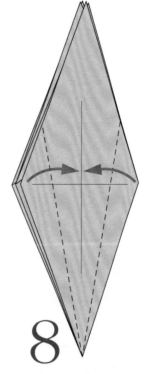

8

將左右摺疊
得更細長。

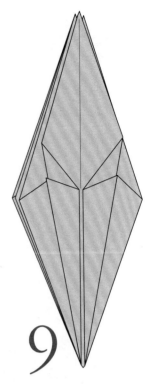

9

其餘3面摺法
亦同。

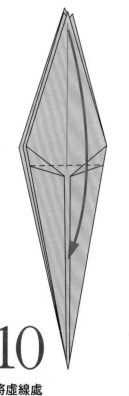

10

將虛線處
往下摺。

11

其他3面
也同樣往下摺。

12

一邊將中間展開，
一邊調整花瓣形狀。

以鉛筆等物品
將花瓣捲曲起來，
會更加漂亮。

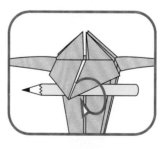

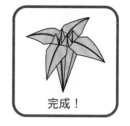

完成！

鯉魚旗

這個作品表現出鯉魚旗們迎著風，
好像在空中游泳一樣的姿態。

依海狗（P.68）作法摺至第2步驟。

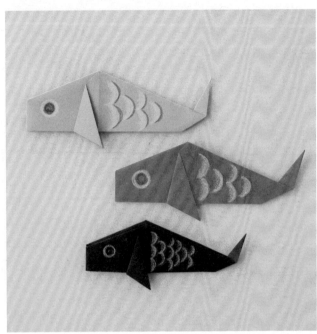

1 將邊角對齊，
往外側摺疊。

2 將手指放入▲處，
展開後攤平。

3 上方也同樣
展開後攤平。

4 將裡側1片
往左摺。

5 將邊角往中心摺入。

6 將整體往上對摺。

完成！

7 右端往內翻摺塞入作成尾
巴，再將胸鰭摺疊起來。

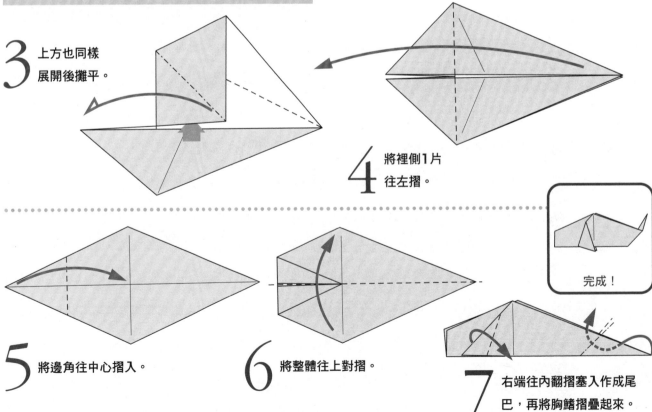

氣球金魚

膨膨的，很可愛的金魚。
放在玻璃小碗中，帶來了夏天的清涼氣息。

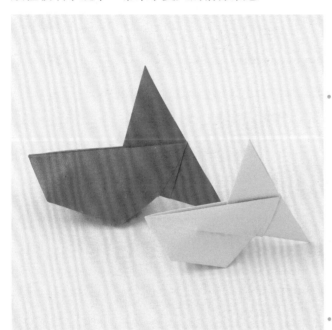

依氣球（P.34）作法摺至第4步驟。

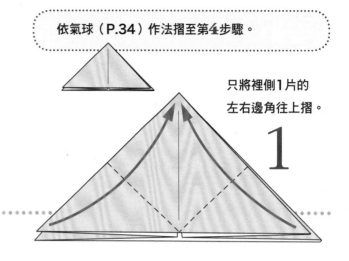

1

只將裡側1片的
左右邊角往上摺。

2

將邊角往中心
摺入。

3

摺疊2次，將邊角摺入口袋。
右邊摺法亦同。

翻轉紙張

4

翻轉紙張之後，將○處與◎處對
齊，將左右摺疊起來。

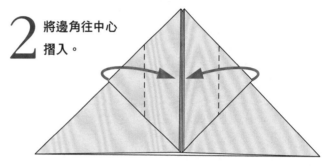

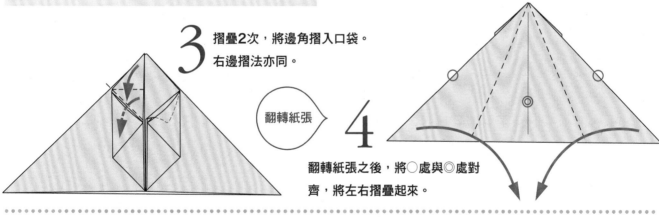

5

將尖端往左
邊橫向摺疊。

轉換方向

6

轉換至圖示方向，
將魚鰭摺立起來。

在末端的間隙插入
吸管，吹氣膨脹。

完成！

吹氣膨脹

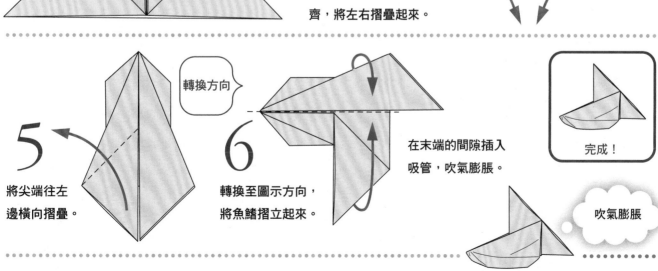

蜻蜓

色彩如秋天暗紅色夕陽的紅蜻蜓。

若再添加上栗子摺紙擺設，似乎更有秋天的氣氛呢！

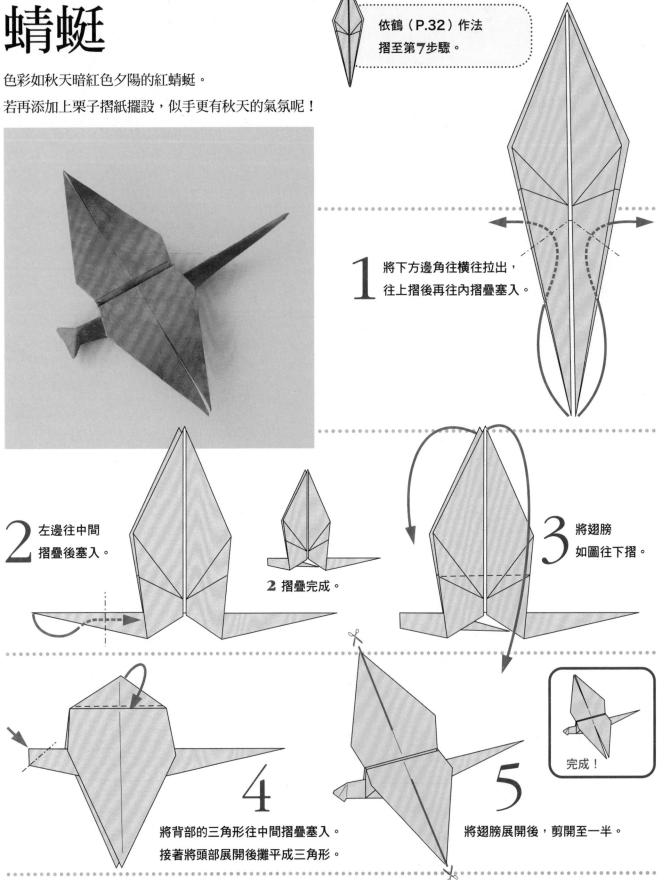

依鶴（P.32）作法
摺至第**7**步驟。

1 將下方邊角往橫往拉出，
往上摺後再往內摺疊塞入。

2 左邊往中間
摺疊後塞入。

2 摺疊完成。

3 將翅膀
如圖往下摺。

4 將背部的三角形往中間摺疊塞入。
接著將頭部展開後攤平成三角形。

5 將翅膀展開後，剪開至一半。

完成！

雪兔

為氣球的變形，又名「氣球兔」。
完成的姿態真是可愛呢！

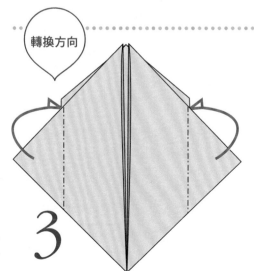

 依氣球（P.34）作法摺至第**5**步驟。

1

只將裡側1片的
左右邊角往中心
摺入。

2

摺疊2次，
將右上方邊角摺疊塞入袋。
左邊摺法亦同。

2 摺疊完成。

3

轉換方向

翻轉紙張，
將邊角往外側間隙摺疊塞入。

4

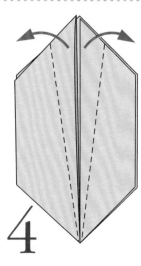

摺疊成細長的三角形。

5

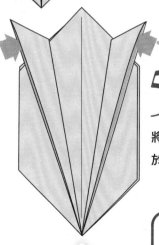

將耳朵展開，
於孔洞吹氣。

吹氣膨脹

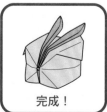

完成！

山茶花

冬季的花朵，山茶花是以「褟褟米摺法」的
傳統摺技摺疊完成。
請依圖示方向放置紙張，一邊確認一邊摺製。

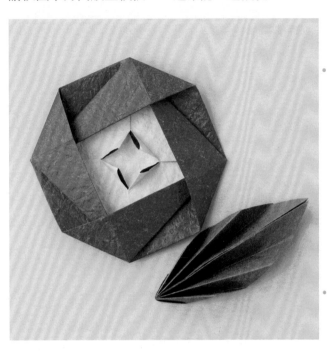

1 於對角線
摺出2條摺線。

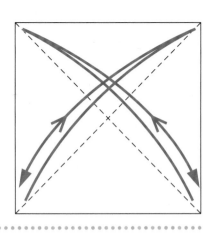

2 對齊○處的
邊緣，往上摺疊。

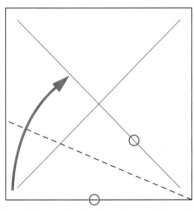

3 再次
將○與○對齊
摺疊起來。

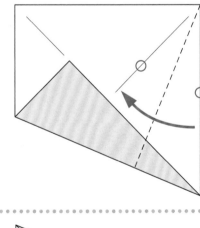

4 邊角往箭頭的方向提起，
展開後攤平。

5 再次將○與○對齊之後
摺疊起來。

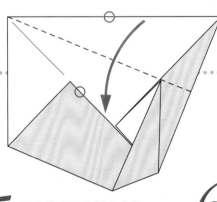

6 將邊角提起，
展開後攤平。

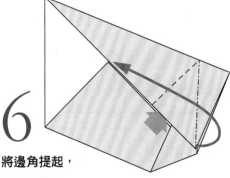

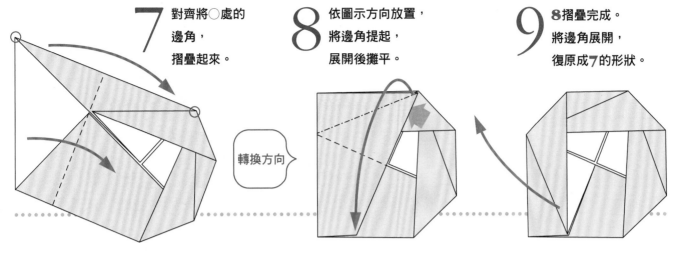

7 對齊將○處的
邊角，
摺疊起來。

轉換方向

8 依圖示方向放置，
將邊角提起，
展開後攤平。

9 8摺疊完成。
將邊角展開，
復原成7的形狀。

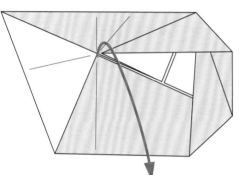

10 將裡側的邊角往上提，
下方稍微展開。

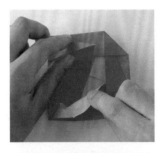

①摺疊完成。
將②旁邊上方的邊
角抓住後往上提。

11
①於摺線處，
一邊往內側摺疊一邊塞入。
②抓住★處的邊角，
往中間摺疊後塞入。
③將10往上提的邊角復原，
覆蓋起來。

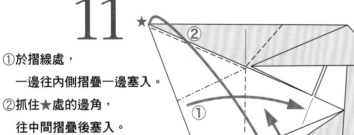

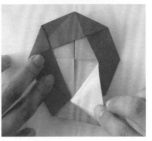

將②抓住的邊角往
下塞入。

將③提起之後，將
右手邊的紙張復原
&覆蓋起來。

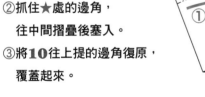

12
再次抓住邊角後拉出，
展開後攤平，並將尖端
塞入中間。

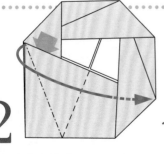

13
將正中央的
邊角往外摺疊。

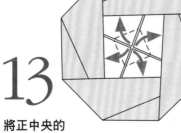

完成！

聖誕樹

黏貼上貼紙或亮片，裝飾得熱熱鬧鬧吧！

使用五張色紙摺疊完成。

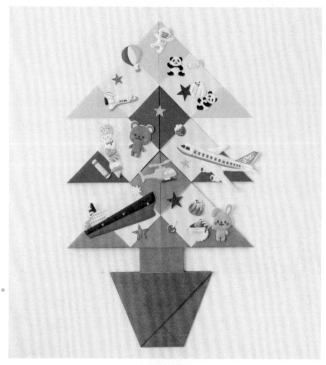

樹幹

1 對摺，摺出摺線。

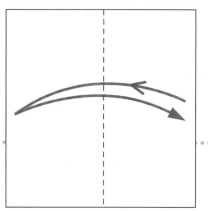

2 將左右對齊摺線摺往中央。

3 再次將左右摺往中央。

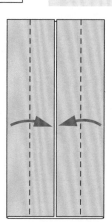

4 將整體往下對摺。

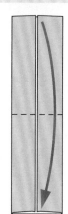

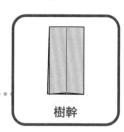

樹幹

花盆

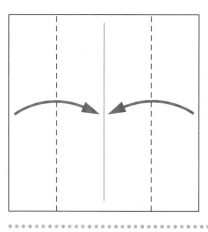

1 對摺。

2 將左右邊角往上摺。

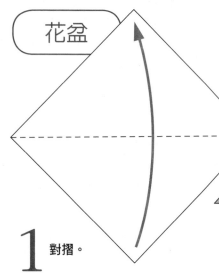

3 一起摺疊入口袋中。

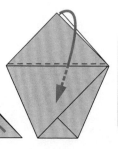

花盆

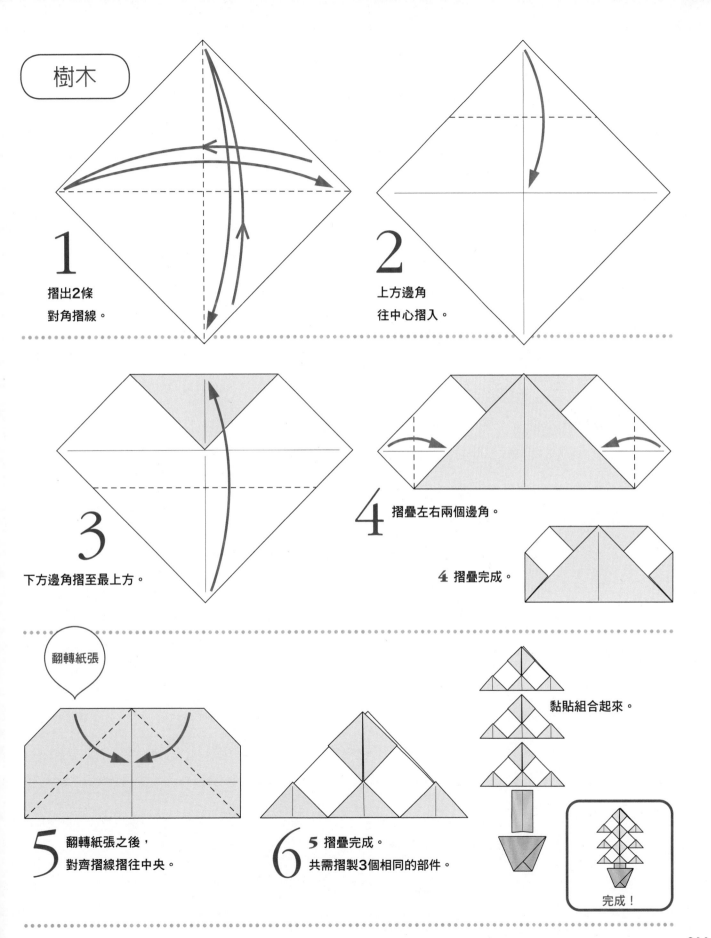

樹木

1
摺出2條
對角摺線。

2
上方邊角
往中心摺入。

3
下方邊角摺至最上方。

4 摺疊左右兩個邊角。

4 摺疊完成。

翻轉紙張

5 翻轉紙張之後，
對齊摺線摺往中央。

6 5 摺疊完成。
共需摺製3個相同的部件。

黏貼組合起來。

完成！

聖誕老人

乘著雪橇的聖誕老人，
是「雙船」變形的華麗表現。

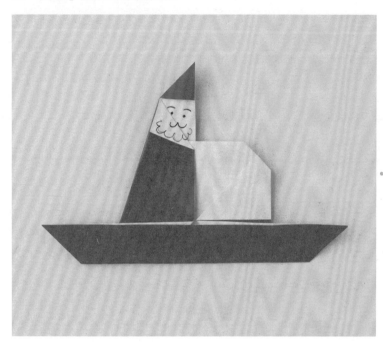

1 摺出縱向＆橫向2條摺線。

2 只將右上角往外側摺疊。

3 左右對齊摺線
摺往中央。

4 下邊向上摺
往中央。

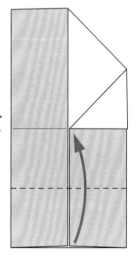

5 斜斜地摺出
2條摺線。

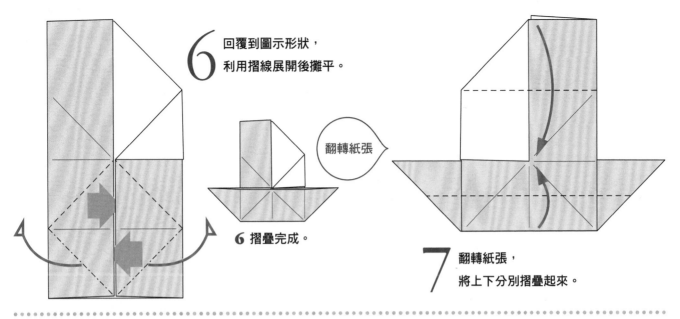

6 回覆到圖示形狀，
利用摺線展開後攤平。

翻轉紙張

6 摺疊完成。

7 翻轉紙張，
將上下分別摺疊起來。

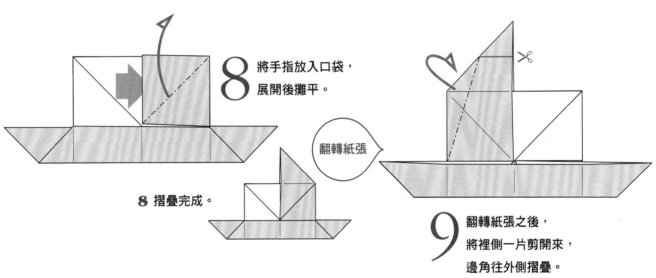

8 將手指放入口袋，
展開後攤平。

翻轉紙張

8 摺疊完成。

9 翻轉紙張之後，
將裡側一片剪開來，
邊角往外側摺疊。

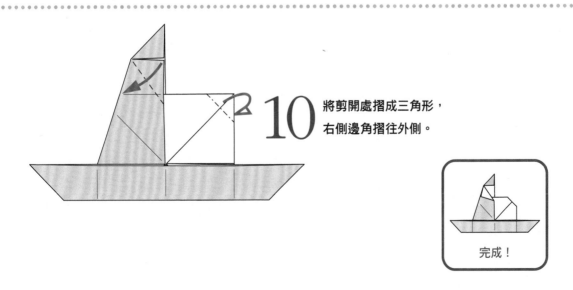

10 將剪開處摺成三角形，
右側邊角摺往外側。

完成！

襪子

即將成為樹上裝飾品的聖誕襪。
以可愛的包裝紙摺製而成。

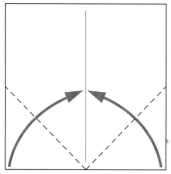

1 摺出摺線，
將下方邊角對齊摺線
摺疊。

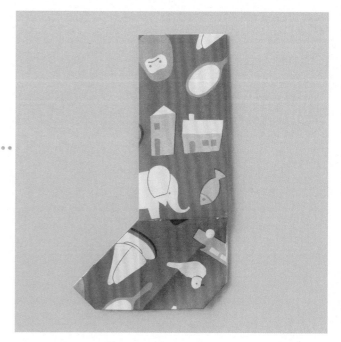

2 對齊摺線摺疊後
復原。

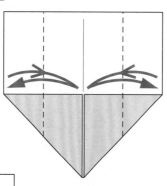

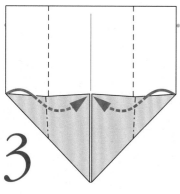

3 利用**2**的摺線，
將兩個邊角往內側摺疊塞入。

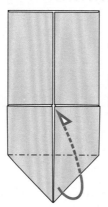

4 將下方邊角
朝外側往上摺。

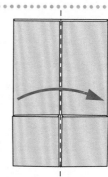

5 將整體往右對摺。

6 斜斜地摺出摺線。

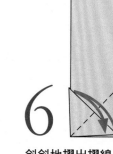

7 抓住邊角
往下拉。

7 摺疊
完成。

8 將內側邊角
翻回外面。

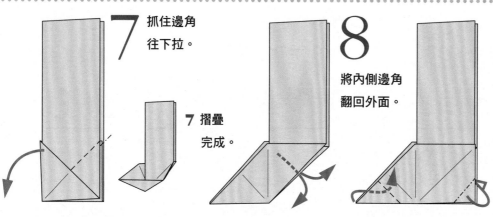

完成！

9 腳尖往內摺疊塞入，
腳跟往中間摺入。
背面摺法亦同。

油紙傘

精選顏色＆花紋，展現獨創風格的一件作品。
建議使用較硬挺的紙張摺製。

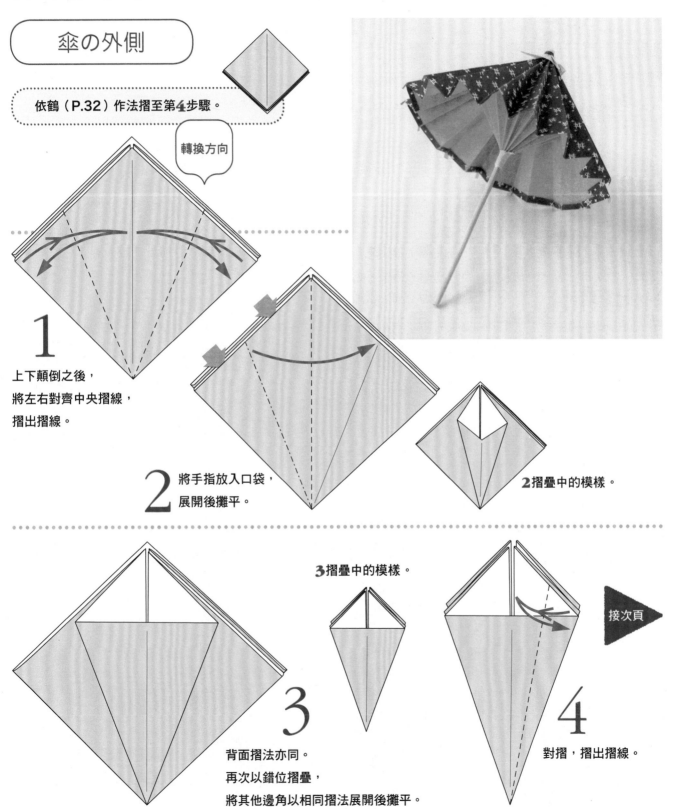

傘の外側

依鶴（P.32）作法摺至第4步驟。

轉換方向

1
上下顛倒之後，
將左右對齊中央摺線，
摺出摺線。

2
將手指放入口袋，
展開後攤平。

2 摺疊中的模樣。

3 摺疊中的模樣。

3
背面摺法亦同。
再次以錯位摺疊，
將其他邊角以相同摺法展開後攤平。

4
對摺，摺出摺線。

接次頁

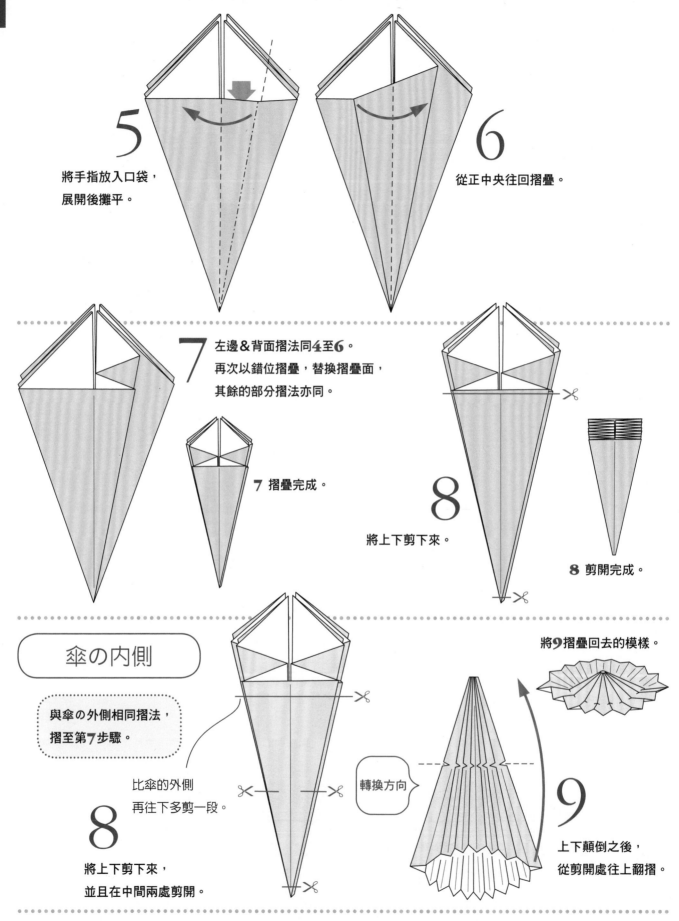

5 將手指放入口袋，
展開後攤平。

6 從正中央往回摺疊。

7 左邊&背面摺法同4至6。
再次以錯位摺疊，替換摺疊面，
其餘的部分摺法亦同。

7 摺疊完成。

8 將上下剪下來。

8 剪開完成。

傘の內側

與傘の外側相同摺法，
摺至第7步驟。

比傘的外側
再往下多剪一段。

8 將上下剪下來，
並且在中間兩處剪開。

轉換方向

將9摺疊回去的模樣。

9 上下顛倒之後，
從剪開處往上翻摺。

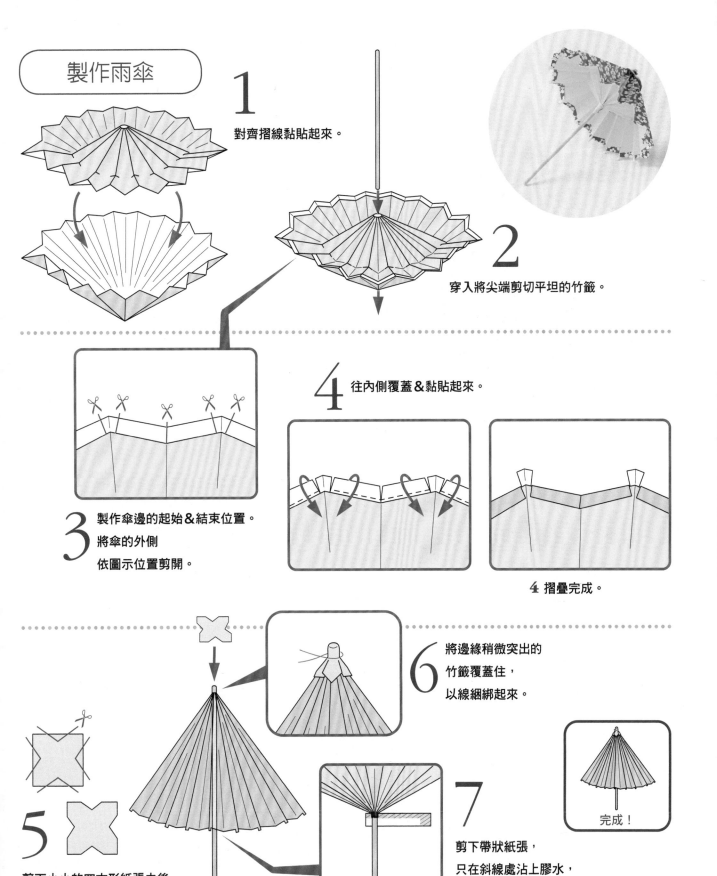

製作雨傘

1 對齊摺線黏貼起來。

2 穿入將尖端剪切平坦的竹籤。

3 製作傘邊的起始＆結束位置。
將傘的外側
依圖示位置剪開。

4 往內側覆蓋＆黏貼起來。

4 摺疊完成。

5 剪下小小的四方形紙張之後，
依圖示剪開來。

6 將邊緣稍微突出的
竹籤覆蓋住，
以線綑綁起來。

7 剪下帶狀紙張，
只在斜線處沾上膠水，
於傘內側的封口處纏捲上去。

完成！

彩球

將40個花形部件組合起來，就像真的彩球一樣。

為七夕或祝賀事宜，摺製華麗的彩球吧！

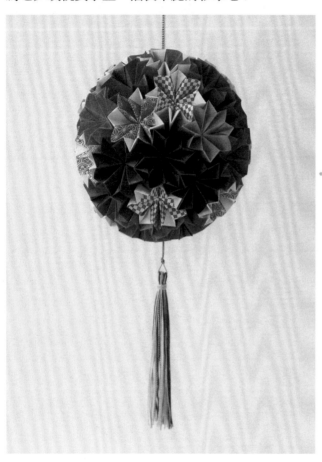

摺製部件

依鶴（P.32）作法摺至第4步驟。

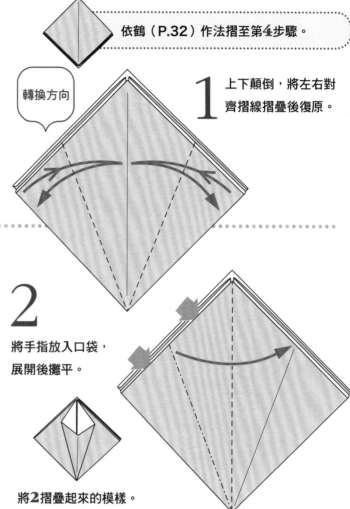

轉換方向

1 上下顛倒，將左右對齊摺線摺疊後復原。

2 將手指放入口袋，展開後攤平。

將2摺疊起來的模樣。

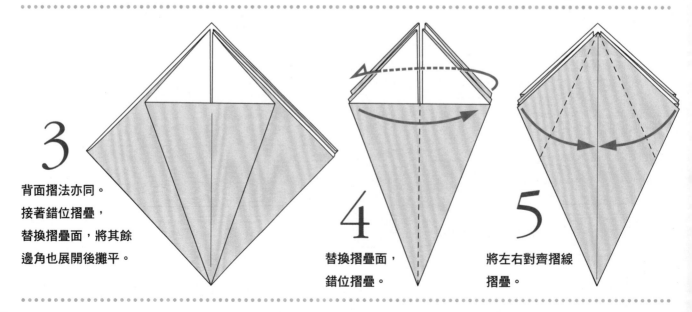

3 背面摺法亦同。接著錯位摺疊，替換摺疊面，將其餘邊角也展開後攤平。

4 替換摺疊面，錯位摺疊。

5 將左右對齊摺線摺疊。

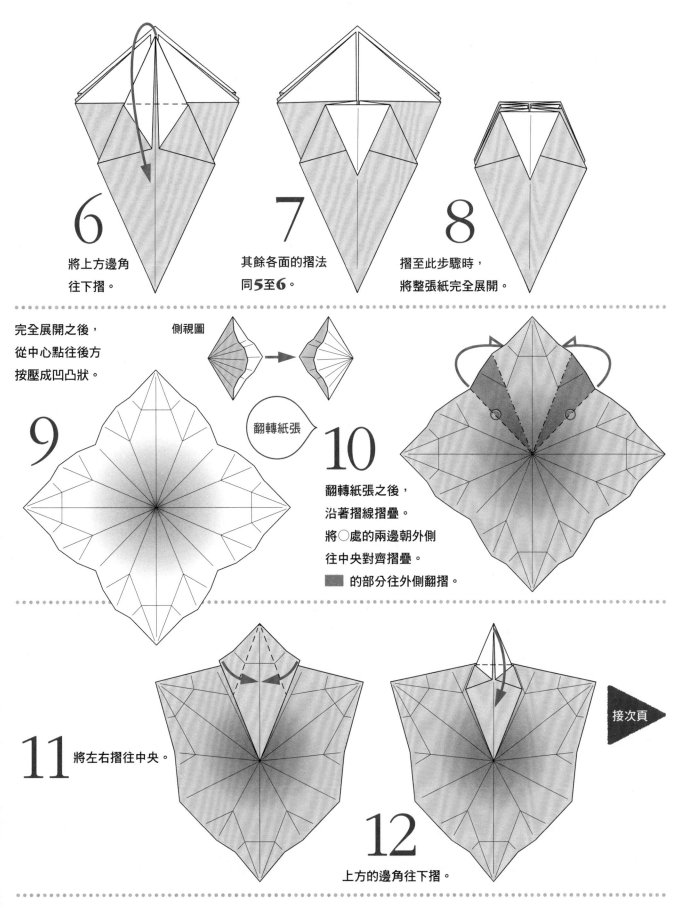

6 將上方邊角
往下摺。

7 其餘各面的摺法
同**5**至**6**。

8 摺至此步驟時，
將整張紙完全展開。

完全展開之後，
從中心點往後方
按壓成凹凸狀。

側視圖

翻轉紙張

9

10 翻轉紙張之後，
沿著摺線摺疊。
將○處的兩邊朝外側
往中央對齊摺疊。
■ 的部分往外側翻摺。

11 將左右摺往中央。

12 上方的邊角往下摺。

接次頁

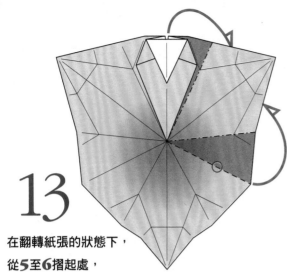

13

在翻轉紙張的狀態下，
從5至6摺起處，
依順序將其餘邊角以10至12相同摺法摺疊。

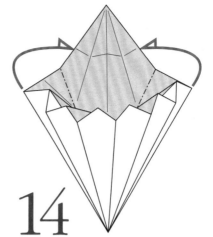

14

最後4個邊角摺疊起來的模樣。
將左右往外側摺疊。

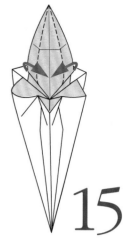

15

將左右
往內摺疊。

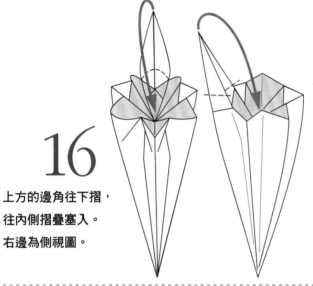

16

上方的邊角往下摺，
往內側摺疊塞入。
右邊為側視圖。

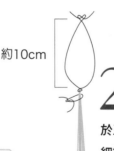

17

摺製40個相同的部件，
10個1組，
以線連接成環狀。

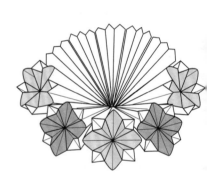

18

10個連接成1組，
共需製作4組。

製作流蘇飾品

1

取編織線材或細線，以喜歡的長度結成一束，
以細線在正中央綑綁起來。

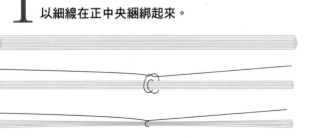

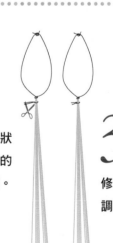

約10cm

2

於正中央繫上環狀
細線，再將流蘇的
根部綑綁上細線。

3

修剪末端，
調整線段。

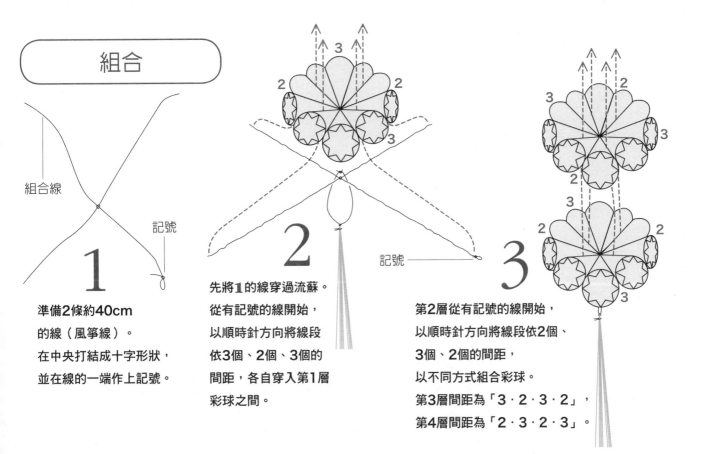

組合

1

準備2條約40cm
的線（風箏線）。
在中央打結成十字形狀，
並在線的一端作上記號。

組合線

記號

2

先將**1**的線穿過流蘇。
從有記號的線開始，
以順時針方向將線段
依3個、2個、3個的
間距，各自穿入第1層
彩球之間。

記號

3

第2層從有記號的線開始，
以順時針方向將線段依2個、
3個、2個的間距，
以不同方式組合彩球。
第3層間距為「3·2·3·2」，
第4層間距為「2·3·2·3」。

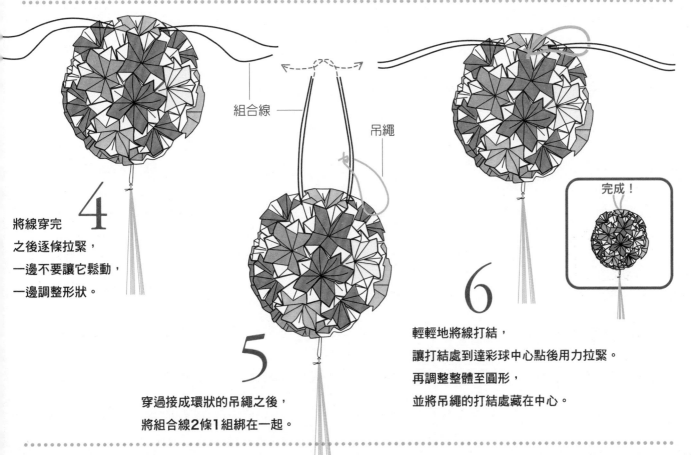

4

將線穿完
之後逐條拉緊，
一邊不要讓它鬆動，
一邊調整形狀。

組合線

吊繩

5

穿過接成環狀的吊繩之後，
將組合線2條1組綁在一起。

6

輕輕地將線打結，
讓打結處到達彩球中心點後用力拉緊。
再調整整體至圓形，
並將吊繩的打結處藏在中心。

完成！

趣·手藝 **36**

超好玩&超益智！
趣味摺紙大全集（經典版）
——完整收錄157件超人氣摺紙動物&紙玩具

作　　者／主婦之友社
譯　　者／Alicia Tung
發 行 人／詹慶和
選 書 人／Eliza Elegant Zeal
執行編輯／陳姿伶
編　　輯／蔡毓玲·劉蕙寧·黃璟安
封面設計／韓欣恬·陳麗娜
美術編輯／周盈汝
內頁排版／造極
出 版 者／Elegant-Boutique新手作
發 行 者／悅智文化事業有限公司　　郵政劃撥帳號／19452608
戶　　名／悅智文化事業有限公司
地　　址／220新北市板橋區板新路206號3樓
網　　址／www.elegantbooks.com.tw
電子郵件／elegant.books@msa.hinet.net
電　　話／(02)8952-4078
傳　　真／(02)8952-4084

2014年8月初版一刷　2018年7月二版一刷
2022年8月三版一刷　定價380元

KANZENBAN ORIGAMI DAIZENSHU
© Shufunotomo Co., LTD. 2013
Original published in Japan by Shufunotomo Co., Ltd.
Translation rights arranged with Shufunotomo Co., Ltd.
through Keio Cultural Enterprise Co., Ltd.

經銷／易可數位行銷股份有限公司
地址／新北市新店區寶橋路235巷6弄3號5樓
電話／(02)8911-0825　傳真／(02)8911-0801

國家圖書館出版品預行編目(CIP)資料

趣味摺紙大全集：超好玩&超益智!完整收錄157件
超人氣摺紙動物&紙玩具 / 主婦之友社授權；Alicia
Tung譯. -- 三版. -- 新北市：Elegant-Boutique新手作
出版：悅智文化事業有限公司發行, 2022.08
　面；　公分. -- (趣.手藝；36)
ISBN 978-957-9623-88-9(平裝)

1.CST: 摺紙

972.1　　　　　　　　　　　　　111011253

Staff
裝訂／大藪胤美（Phrase）
本文設計／落合光惠
插圖／くわざわゆうこ　手塚由紀　宮原あきこ
圖示／西紋三千代　竜崎あゆみ
攝影／主婦の友社寫真課
模特兒／主婦の友社讀者模特兒孩子
作品製作·構成·編輯／唐木順子　鈴木キャシー裕子
主編／高橋容子（主婦の友社）

從平面到立體
紙藝 = 無限的創造力！

動動手指就ＯＫ！
三秒鐘・愛上62枚
可愛の摺紙小物
BOUTIQUE-SHA◎著
平裝／80頁／21×26cm
彩色／定價280元

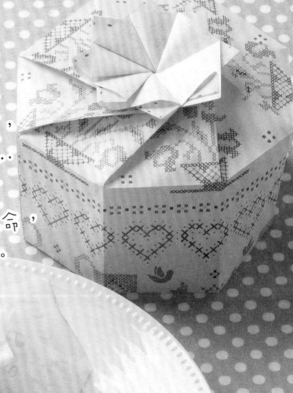

從生活日用、隨身小物到禮物包裝，
可以成為品嚐點心時的精緻器皿，
也可以作出文創手作風的紙錢包，
或者為朋友捎上一件完美包裝的小禮，
與孩子一起動手摺出心愛的小物……
只需數分鐘的時間，
就能為收藏的紙張創造出美麗的新生命，
落實環保再生＆美好生活的精神。

一起來玩 「紙」作料理

75道

一起回味童年的趣味勞作吧！
所有作品皆以簡單易懂的全圖文對照，
0基礎也OK！
只要拿起色紙摺摺疊疊，
就能作出色彩繽紛的蛋糕甜點，
或置辦一桌豐盛的美味料理。
作品完成後還有一種解謎的樂趣＆成就感，
小心可別上癮唷！

紙の創意！一起來作
75道簡單又好玩の摺
紙甜點x料理

BOUTIQUE-SHA◎著
平裝／80頁／21×26cm
彩色／定價280元

雅書堂　EB 新手作
雅書堂文化事業有限公司
22070新北市板橋區板新路206號3樓
facebook 粉絲團：搜尋 雅書堂
部落格 http://elegantbooks2010.pixnet.net/blog
TEL:886-2-8952-4078　・　FAX:886-2-8952-4084

趣・手藝 27

紙の創意！一起來作75道簡單
又好玩の摺紙甜點×料理
BOUTIQUE-SHA◎著
定價280元

趣・手藝 28

活用度100%！500枚橡皮章日日刻
BOUTIQUE-SHA◎著
定價280元

趣・手藝 29

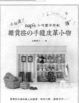

nap's小可愛手作帖：小玩皮！
雜貨控的手縫皮革小物
長崎優子◎著
定價280元

趣・手藝 30

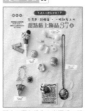

誘人的夢幻手作！光澤紙×超
擬真，一眼就愛上の甜點黏土
飾品37款（暢銷版）
河出書房新社編輯部◎著
定價300元

趣・手藝 31

心意・造型・色彩all in one
一次學會鏤空・紙張的包裝設
計124招！
長谷良子◎著
定價300元

趣・手藝 32

嬰上女孩的優雅&浪漫
天然石×珍珠的結編飾品設計
69款
日本ヴォーグ社◎著
定價280元

趣・手藝 33

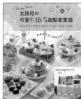

Party Time！女孩兒の可愛不織
布甜點家家酒：廚房用具×甜點
×麵包×Pizza×餐盒×套餐
BOUTIQUE-SHA◎著
定價280元

趣・手藝 34

動動手指就OK！三秒鐘・愛上
62枚可愛の摺紙小物
BOUTIQUE-SHA◎著
定價280元

趣・手藝 35

簡單好縫大成功！一次學會65
件超可愛皮小物×實用長夾
金澤明美◎著
定價320元

趣・手藝 36

超好玩&超益智！趣味摺紙大
全集一完整收錄157件超人氣
摺紙動物×紙玩具
主婦之友社◎授權
定價380元

趣・手藝 37

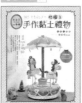

大日子×小手作！365天都能
送の祝福系手作黏土禮物提案
FUN送BEST.60
幸福豆手創館（胡瑞娟 Regin）
師生合著
定價320元

趣・手藝 38

100%可愛の塗鴉裝飾！
手帳控×卡片迷都想學の手繪
風文字圖鑑750點
BOUTIQUE-SHA◎授權
定價280元

趣・手藝 39

不澆水！黏土作的啦！超可愛
多肉植物小花園：仿舊雜貨×
人氣配色×手作綠意一個人在
家也能作的經典款多肉植物黏
土BEST.25
蔡青芬◎著
定價350元

趣・手藝 40

簡單、好作の不織布換裝娃
娃時尚微手作　4款風格娃娃
×80件魅力服裝＆配飾
BOUTIQUE-SHA◎授權
定價280元

趣・手藝 41

Q萌玩偶出沒注意！
輕鬆手作112隻療癒系の可愛不
織布動物
BOUTIQUE-SHA◎授權
定價280元

趣・手藝 42

[完整教學圖解]
摺×疊×剪×刻4步驟完成120
款美麗剪紙
BOUTIQUE-SHA◎授權
定價280元

趣・手藝 43

9 位人氣作家可愛發想大集合
每天都想使用的萬用橡皮章圖
案集
BOUTIQUE-SHA◎授權
定價280元

趣・手藝 44

動物系人氣手作！
DOGS ＆ CATS・可愛の掌心
貓狗動物偶
須佐沙知子◎著
定價300元

趣・手藝 45

初學者的第一本UV膠飾品教科書
從初學到進階！製作超人氣作
品の完美小細訣All in one！
熊崎堅一◎監修
定價350元

趣・手藝 46

定食、麵包、拉麵、甜點、假真
度100％！輕鬆作1/12の微型樹
脂土美食76道
ちょび子◎著
定價320元

趣・手藝 47

全齡OK！親子同樂腦力遊戲完
全版・趣味翻花繩大全集
野口廣◎監修
主婦之友社◎授權
定價399元

趣・手藝 48

牛奶盒作の美麗布盒設計60選
清爽收納×空間整理の好點子
BOUTIQUE-SHA◎授權
定價280元

趣・手藝 50

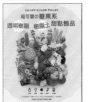

CANDY COLOR TICKET
超可愛的糖果系透明樹脂×樹脂
土甜點飾品
CANDY COLOR TICKET◎著
定價320元

趣・手藝 49

原來是黏土！MARUGO的彩色
多肉植物日記：自然素材・風
格雜貨・造型盆器懶人在家
也能作の經典多肉植物黏土
ZAKKA.27
丸子（MARUGO）◎著
定價350元

趣・手藝 51

Rose window美麗&透光：玫瑰
窗對稱剪紙
平田朝子◎著
定價280元

趣・手藝 52

玩黏土・作飾品！
可愛北歐風別針77選
BOUTIQUE-SHA◎授權
定價280元

趣・手藝 53

New Open・開心玩！開一間超
人氣の不織布甜點屋
堀內さゆり◎著
定價280元

趣・手藝 54

Paper・Flower・Gift：小清新
生活美學・可愛の立體剪紙花
飾四手帖
くまだまり◎著
定價280元

趣・手藝 55

剪開信封
輕鬆製作紙雜貨

每日の趣味・剪開信封輕鬆作
紙雜貨你一定會作的N個可愛
版紙藝創作
宇田川一美◎著
定價280元

趣・手藝 56

不織布動物遊樂園

可愛限定！KIM'S 3D不織布動
物遊樂園（暢銷精選版）
陳春金・KIM◎著
定價320元

趣・手藝 57

開店指南
不織布の幸福料理日誌

家家酒開店指南：不織布の幸
福料理日誌
BOUTIQUE-SHA◎授權
定價280元

趣・手藝 58

花・葉・果實
の立體刺繡書

花・葉・果實の立體刺繡書
以鐵絲勾勒輪廓・繡製出漸層
色彩的立體花朵
アトリエ Fil◎著
定價280元

趣・手藝 59

袖珍食物＆微型店舖
230選

黏土×環氧樹脂・袖珍食物＆
微型店舖230選
Plus 11間商店街店舖造型教學
大野幸子◎著
定價350元

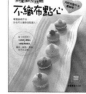

趣・手藝 60

不織布點心

可愛到不行の不織布點心
（暢銷新裝版）
寺西惠里子◎著
定價280元

趣・手藝 61

木器彩繪練習木

雜貨迷超愛的木器彩繪練習本
20位人氣作家×5大季節主
題・一本學會就上手
BOUTIQUE-SHA◎授權
定價350元

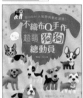

趣・手藝 62

不織布Q手作
超萌狗狗總動員

不織布Q手作：超萌狗狗總動員！
陳春金・KIM◎著
定價350元

趣・手藝 63

熱縮片飾品集

晶瑩剔透超美的！繽紛熱縮片
飾品創作集
一本OK！完整學會熱縮片的
著色・造型・應用技巧……
NanaAkua◎著
定價350元

趣・手藝 64

開心玩黏土 MARUGO
彩色多肉植物日記2

開心玩黏土！MARUGO彩色多
肉植物日記2
懶人派經典多肉植物＆盆組小
花園
丸子（MARUGO）◎著
定價350元

趣・手藝 65

一學就會の
立體浮雕刺繡

一學就會の立體浮雕刺繡可愛
圖案集
Stumpwork基礎實作：填充物
＋懸浮式技巧全圖解公開！
アトリエ Fil◎著
定價320元

趣・手藝 66

陶土胸針
造型小物

家用烤箱OK！一試就會作的陶
土胸針＆造型小物
BOUTIQUE-SHA◎授權
定價280元

趣・手藝 67

從可愛小圖
開始學縫十字繡

從可愛小圖開始學縫十字繡數
格子×玩填色×特色圖案900+
大圖まこと◎著
定價280元

趣・手藝 68

UV膠飾品 Best 37

超質感，繽紛又可愛的UV膠飾
品Best37：開心玩×簡單作・
手作女孩的加分飾品NG初挑
戰！
張家慧◎著
定價320元

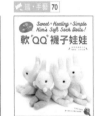

趣・手藝 74

不織布料理教室

小小廚師の不織布料理教室
BOUTIQUE-SHA◎授權
定價300元

趣・手藝 69

清新・自然～
韓國人最愛的花草模樣手繡帖

點與線模樣製作所
岡理惠子◎著
定價320元

趣・手藝 70

軟QQ襪子娃娃

好想抱一下的軟QQ襪子娃娃
陳春金・KIM◎著
定價350元

趣・手藝 71

袖珍屋の料理廚房：黏土作の
迷你人氣甜點＆美食best82
ちょび子◎著
定價320元

趣・手藝 72

可愛北歐風の
小巾刺繡

可愛北歐風の小巾刺繡：47個
簡單好作的日常小物
BOUTIUQE-SHA◎授權
定價280元

趣・手藝 73

袖珍模型
麵包雜貨

不能吃の～袖珍模型麵包雜
貨：聞得到麵包香喔！不玩黏
土・抹麵糊！
ぱんころもち・カリーノぱん◎
合著
定價280元

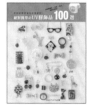

趣・手藝 75

好可愛圍兜兜

親手作寶貝の好可愛圍兜兜
基本款・外出款・時尚款・趣
味款・功能款，穿搭變化一極
棒！
BOUTIQUE-SHA◎授權
定價320元

趣・手藝 76

俏皮の不織布
動物造型小物

手縫俏皮の
不織布動物造型小物
やまもと ゆかり◎著
定價280元

趣・手藝 77

袖珍甜點黏土手作課

超可愛的迷你size！
袖珍甜點黏土手作課
関口真優◎著
定價350元

趣・手藝 78

超大朵紙花設計集

華麗の綻放！
超大朵紙花設計集
空間＆櫥窗陳列・婚禮＆派對
布置・特色佈置必備！
MEGU（PETAL Design）◎著
定價380元

趣・手藝 79

手工立體卡片

收到會微笑！
讓人超暖心の手工立體卡片
鈴木孝美◎著
定價320元

趣・手藝 80

黏土小鳥

手捏胖嘟嘟×圓滾滾の
黏土小鳥
ヨシオミドリ◎著
定價350元

趣・手藝 81

UV膠＆熱縮片飾品120選

無限可愛の
UV膠＆熱縮片飾品120選
キムラプレミアム◎著
定價320元

趣・手藝 82

UV膠飾品100選

絕對簡單的
UV膠飾品100選
キムラプレミアム◎著
定價320元

趣・手藝 83

可愛造型趣味摺紙書

寶貝最愛的
可愛造型趣味摺紙書：
動物手指動物腳×
一邊摺一邊玩
いしばし なおこ◎著
定價280元

趣・手藝 84

不織布動物玩偶

超精選！有131隻喔！
簡單手縫可愛的
不織布動物玩偶
BOUTIQUE-SHA◎授權
定價300元

趣・手藝 85

三角摺紙趣味手作

靈活指尖＆想像力！
百變立體造型の
三角摺紙趣味手作
岡田郁子◎著
定價300元

趣・手藝 86

玩偶の不織布手作遊戲

暖萌！
玩偶の不織布手作遊戲
BOUTIQUE-SHA◎授權
定價320元